中山大学艺术学院美育通识系列教材

古典吉他 演奏指南

A PERFORMANCE GUIDE TO CLASSICAL GUITAR

李治 刘宪绩 编著

中山大学出版社

·广州·

图书在版编目（CIP）数据

古典吉他演奏指南 /李治，刘宪绩编著 . —广州：中山大学出版社，2023. 12
中山大学艺术学院美育通识系列教材
ISBN 978 – 7 – 306 – 07867 – 4

Ⅰ . ①古… 　Ⅱ . ①李…②刘… 　Ⅲ . ①六弦琴—奏法 　Ⅳ . ①J623. 26

中国国家版本馆 CIP 数据核字（2023）第 142630 号

出 版 人：王天琪
策划编辑：张　蕊
责任编辑：张　蕊
封面设计：林绵华
责任校对：张陈卉子
责任技编：靳晓虹
出版发行：中山大学出版社
电　　话：编辑部 020 – 84111997，84113349，84110771，84110779，84110776
　　　　　发行部 020 – 84111998，84111981，84111160
地　　址：广州市新港西路 135 号
邮　　编：510275　　传　　真：020 – 84036565
网　　址：http：//www. zsup. com. cn　E-mail：zdcbs@ mail. sysu. edu. cn
印 刷 者：佛山市浩文彩色印刷有限公司
规　　格：787mm×1092mm　1/16　15. 75 印张　320 千字
版次印次：2023 年 12 月第 1 版　　2023 年 12 月第 1 次印刷
定　　价：68. 00 元

前　　言

　　古典吉他，与钢琴、小提琴并称欧洲的三大乐器，其演奏技术经历了两百多年的发展，形成如今百家争鸣、欣欣向荣的局面。

　　编写一本集百家所长的古典吉他教材是我多年来的想法。此书汇集了我在中央音乐学院学习以及在美国留学期间所接触的各种练习方法，有选择性地结合中外教学法中不同流派的特点和长处，凝练成包含古典吉他主要演奏技术及配套练习的实用教材，旨在为古典吉他爱好者、从业者提供科学、严谨的练习方法和思路。本书在一些基础练习中也附上了六线谱，将专业教育与通识教育相结合，既专业又通俗，适合不同的练习者使用。

　　在教材的编写过程中，我得到了恩师——中国古典吉他的奠基人、中央音乐学院陈志教授的大力支持，同时还听取了杨杰老师的许多宝贵意见。图片拍摄由鲍晨明、谭鸿杰完成，在此一并致谢！

李　治
2023 年 4 月

目　录

古典吉他演奏指南

1　基本概念

1.1　古典吉他的结构和各部位名称

　　古典吉他从结构上大致可以分为三个部分：**琴头、琴颈、琴身**。**琴头**上有六个弦钮，用于固定琴弦、调节音高。**琴颈**上有指板，指板上有一道道的金属条，叫做音品，也称把位。传统的古典吉他有十九个品。**琴身**是吉他的主体部分，包含由面板、背板、侧板拼接而成的共鸣音箱，用于固定琴弦的琴码，圆形的音孔以及臂枕等。（如图 1-1 所示）

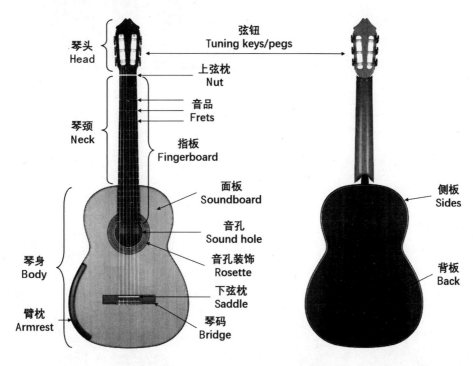

图 1-1　吉他各部位名称

　　一把标准的古典吉他（成人琴）尺寸是 39 寸（约 1300 毫米），弦长 650 毫米，琴头与琴颈的连接处是琴桥（上弦枕），宽度通常为 52 毫米。古典吉他的琴颈与琴身相交的地方是指板上的第十二品，而在民谣吉他上则是第十四品。

　　吉他有六根琴弦，从低音到高音依次是 6、5、4、3、2、1 弦，琴弦越高，张力越大。六根弦又分为高音弦（1、2、3 弦）和低音弦（4、5、6 弦）。古典吉他使用的是尼龙弦，高音三根弦均为透明的尼龙材质，低音三根弦为镀银的铜丝缠绕尼龙线或丝绸而成，而民谣吉他和电吉他都使用钢弦。相对来说，古典吉他的尼龙琴弦手感柔和，更易于上手。

1.2　持琴姿势

　　演奏者在演奏传统的古典吉他时，持琴姿势是使用脚凳（footstool/footrest）——将其置于左前

方，左脚踩脚凳，琴头与地面呈45度左右的夹角，高度大概与眼睛平齐（eye level）。音孔大约与演奏者的头部纵向对齐，双肩平齐，保持放松。右手手臂与琴弦呈45～60度的角度，琴体的上半部分略微向身体的一侧倾斜。（如图1-2所示）

正面　　　　　　　　　　　　　　　　　侧面

图1-2　使用脚凳的持琴姿势

除此之外，还有一种持琴姿势是使用琴托（guitar support）——演奏者双脚平放在地面上，借助琴托的支撑使琴体自然地向上倾斜。（如图1-3所示）

支架式琴托　　　　　　　　　　　　　　背吸式琴托

图1-3　使用琴托的持琴姿势

在弹奏吉他的过程中，演奏者应尽可能地保持身体放松、双肩平衡、上身坐直，避免驼背、右

手手腕下压、右肩耸起或向前突出、身体重心偏向某一侧等错误的持琴姿势。

1.3 左右手的指法、手指关节名称

左手使用阿拉伯数字1、2、3、4分别代表食指、中指、无名指、小指。拇指放在指板的另一侧，主要用于稳定和支撑手型、辅助其他手指按弦。**右手**使用拇指（pulgar）、食指（indice）、中指（medio）、无名指（anular）的西班牙语的首字母 p、i、m、a 表示，小指（chico）一般不常使用，用 ch、c 或 e 表示。（如图 1-4 所示）

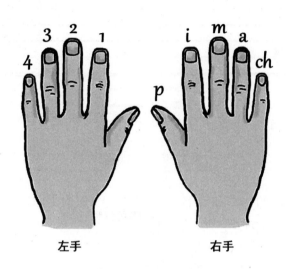

图1-4　左右手指法名称

我们常说的手指第一、第二、第三关节在解剖学上分别指的是掌指关节、近端指间关节、远端指间关节。在吉他演奏中，第一关节也被称为大关节，第二、第三关节被称为小关节。（如图 1-5 所示）

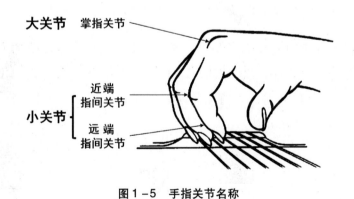

图1-5　手指关节名称

1.4 记谱法

传统的古典吉他记谱法为五线谱，偶尔也使用民谣吉他和电吉他常用的六线谱（tablature，简写为 TAB）。为了让初学者更容易上手，本书在部分练习中也附上六线谱，练习时可以对照五线谱一起使用。

以下是五线谱、六线谱的乐理讲解，非初学者可直接跳过此部分内容。

1.4.1 五线谱的基本概念

五线谱从低到高分别是第一线、第二线、第三线、第四线、第五线。相邻的两条线有间，从低到高分别是第一间、第二间、第三间、第四间。五条线之外又有上加线、上加间、下加线、下加间。五线谱的左侧有谱号，如高音谱号、低音谱号、中音谱号、次中音谱号。不同的谱号代表不同的音高记谱位置，古典吉他使用的是高音谱号。（如图1-6所示）

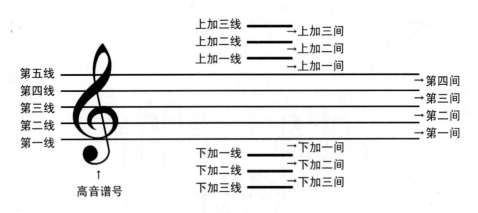

图1-6　五线谱名称

线和间上的音符代表不同的音高和音名。从下加一线的中央C开始，八个自然音按照"线—间—线—间"的方式向上级进排列，分别是C、D、E、F、G、A、B、C，也就是我们常说的唱名do、re、mi、fa、sol、la、si、do。（如图1-7所示）

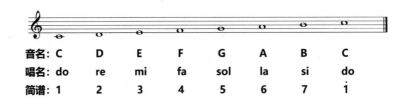

图1-7　五线谱上的八个自然音及其音名、唱名、简谱对照

图1-7中仅展示了五线谱中最常见的八个自然音，除此之外，还可以向上或向下延展。向上按照C、D、E、F、G、A、B、C正序，向下按照C、B、A、G、F、E、D、C倒序排列。

五线谱上有代表不同时值的音符。音符由符头、符干、符尾三部分构成，根据这些特征可以分辨出不同的音符。（如图1-8所示）

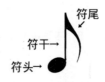

图1-8　音符的构成

常见的音符按照时值从大到小排列分为**全音符**（4拍）、**二分音符**（2拍）、**四分音符**（1拍）、**八分音符**（$\frac{1}{2}$拍）、**十六分音符**（$\frac{1}{4}$拍）、**三十二分音符**（$\frac{1}{8}$拍）。它们互为倍数关系，一个全音符等于两个二分音符，一个二分音符等于两个四分音符，一个四分音符等于两个八分音符，一个八分音

符等于两个十六分音符，一个十六分音符等于两个三十二分音符……

与音符时值相对应的，五线谱上也有用于表示音停顿时值的休止符：**全休止符、二分休止符、四分休止符、八分休止符、十六分休止符、三十二分休止符**。（如图 1-9 所示）

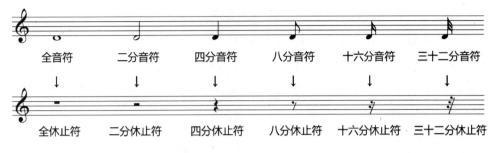

图 1-9　常见音符和休止符

音符上加一个**附点**，意为延长这个音符时值的一半，例如，$\downharpoonright. = \downharpoonright + \flat$，$\flat. = \flat + \flat$。如果音符上有两个附点，意为在第一个附点延长音符时值一半的基础上，再延长这个音符时值一半的一半，即 $1 + \frac{1}{2} + \frac{1}{4}$，例如，$\downharpoonright.. = \downharpoonright + \downharpoonright + \flat$，$\downharpoonright.. = \downharpoonright + \flat + \flat$。

在讲述如何在吉他上使用五线谱之前，我们还需要理解五线谱上的音高关系，也就是**全音、半音**的关系。半音是音高关系中的最小单位，一个全音包含两个半音，两个相邻的半音可以组成一个全音。

八个自然音中除了 E-F（mi-fa）、B-C（si-do）两组音是半音关系外，其余五组音 C-D（do-re）、D-E（re-mi）、F-G（fa-sol）、G-A（sol-la）、A-B（la-si）均为全音关系。（如图 1-10 所示）

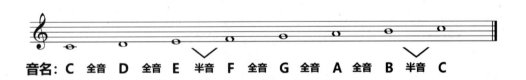

图 1-10　八个自然音的音高关系

为了更好地理解半音、全音的概念，下面附上钢琴的音高关系对照图（如图1-11所示）。钢琴的白键上是所有的自然音，如果相邻的两个白键中间有黑键，两个白键就是全音关系，没有黑键则是半音关系。黑键与左右相邻的两个白键互为半音关系。

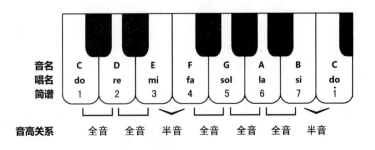

图 1-11　钢琴的音高关系对照

钢琴上的黑键不属于自然音，需要使用升降号来表示，比如 C – D（do – re）之间的黑键用♯C或♭D表示。升号♯表示升高一个半音，降号♭表示降低一个半音。除此之外，还有重升号×表示升高一个全音，重降号♭♭表示降低一个全音，还原号♮表示消除变音记号并恢复到原本的音高。

1.4.2　五线谱在吉他上的应用

在介绍完五线谱的乐理知识后，我们来了解一下如何在吉他上使用五线谱。

吉他的六根琴弦从低到高分别是 E、A、D、G、B、E（如图1 – 12所示），在五线谱上使用阿拉伯数字加圆圈的方式（⑥⑤④③②①）分别代表六根不同的琴弦，⑥即6弦，①即1弦，这两根琴弦在五线谱上相距两个八度。空弦音使用数字0表示，意为不需要使用左手按弦。小写字母p、i、m、a分别代表使用右手拇指、食指、中指、无名指拨弦。

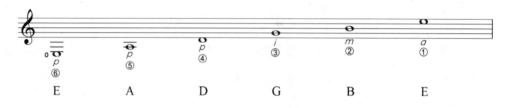

图1 – 12　吉他六根弦音名

吉他上相邻的两个品互为半音关系，相隔一品为全音关系。空弦与第一品为半音关系，与第十二品相距一个八度。

图1 – 13列出了1弦前十二品所有自然音的音高关系和所在音品。根据图1 – 13所示，我们可以清楚看到1弦上的全音 fa – sol、sol – la、la – si、do – re、re – mi 均是在间隔一品的位置上，半音 si – do 是在相邻的音品上。由于 mi – fa 是半音关系，1弦空弦是 mi，所以，五线谱第五线上的 fa 是在第一品上。

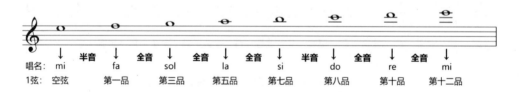

图1 – 13　1弦前十二品所有自然音的全音、半音关系

为了方便初学者熟悉吉他各音品上的音名，图1 – 14呈现了吉他前十二品（罗马数字Ⅰ～Ⅻ）的五线谱对照图，按照从左至右即从6弦至1弦的方式排列。

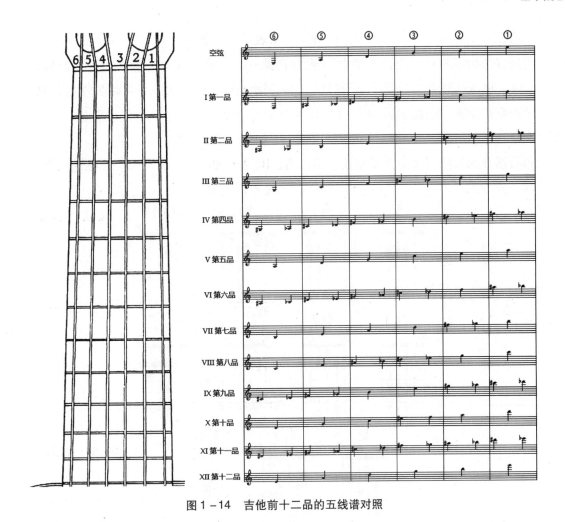

图1-14 吉他前十二品的五线谱对照

1.4.3 吉他六线谱

六线谱上的六根线分别代表吉他的六根琴弦，线上的阿拉伯数字代表左手按弦的音品。数字1代表第一品，数字0代表空弦。和弦图常用于民谣弹唱，每个和弦都有对应的按弦指法。（如图1-15所示）

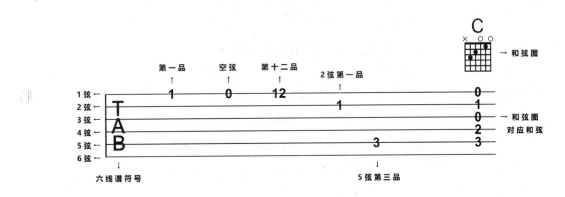

图1-15 六线谱名称

根据六线谱不同琴弦上的数字可以快速地在指板上找到对应的按弦位置，上手较快。不过，六线谱也有一定的局限性，不能很好地展示左右手的指法安排，以及音乐的走向。所以建议在初学阶段，最好结合五线谱一起使用。

1.4.4　和弦图

和弦图是吉他指板的对照图，也是指位谱的记谱方式。竖线从左至右排列代表吉他的六根琴弦即6弦至1弦，横线代表音品，从上至下是第一品、第二品、第三品……和弦名称在和弦图的上方，黑色圆点代表按弦位置，阿拉伯数字1、2、3、4代表左手按弦的指法，〇代表空弦，×代表不用弹、不用按这根琴弦。（如图1-16所示）

每个和弦都有固定的一种或几种指法，演奏者需要熟练掌握以下常用和弦的指法。

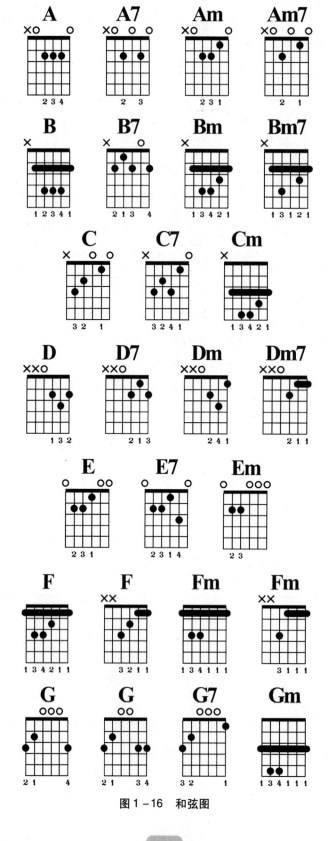

图1-16　和弦图

1.4.5　双行谱

双行谱结合了五线谱和六线谱，能更全面、直观地展现左右手的指法、音品位置、节奏，以及音乐的走向。（如图 1 – 17 所示）

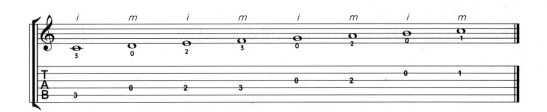

图 1 – 17　C 大调音阶双行谱

为了方便使用，在后面章节的简单练习中，也会采用双行谱的方式呈现。

1.5　把位的概念和使用

吉他上经常会用到不同的把位，把位是以 1 指（左手食指）的位置为基准，有别于音品的概念。比如说，左手 1、2、3、4 指分别对应第一、第二、第三、第四品，这就是第一把位（first position），如果四根手指分别对应第二、第三、第四、第五品，这就是第二把位（second position）。

在入门阶段，经常会用到第一、第五、第九把位，吉他的前十二个品恰好被左手的四根按弦手指三等分。需要注意的是，同一个把位中不同的音品要使用对应的手指按弦，切勿连用手指。这种方式有利于养成规范使用左手指法的习惯，也有助于快速识记每个音的位置。随着学习程度的加深，某些调性也会有常用的把位，例如，D 大调经常使用第二把位，E 大调常用第四把位，e 小调常用第七把位，等等。

2 右手拨弦的基本技巧

2.1 基本手型

如图2-1所示，演奏者将右手的p、i、m、a指依次放置于6、3、2、1弦上，用指尖接触琴弦。p指在其他手指的前侧，小指不接触任何琴弦或面板（如图2-1a所示），手腕略微隆起，保持自然放松的状态。在拨弦的过程中手腕下压（如图2-1b所示）或拱起过度（如图2-1c所示）都是不正确的。

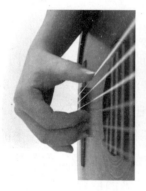 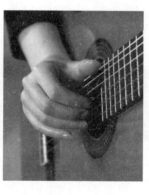 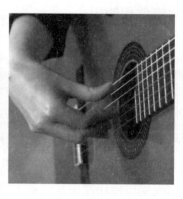

a b c

图2-1 右手拨弦手型

2.2 拨弦动作

右手的拨弦动作可以分为四个步骤：**触弦、压弦、放弦、复位**。

触弦，指的是使用手指前端接触琴弦，是拨弦前的预备动作。如图2-2所示，如果我们把指甲盖想象成一个钟表盘的样子，接触琴弦的位置是在10点到11点的地方，也就是指尖偏左侧一点的地方。为了更好地避免触弦时的杂音，我们最好先用指肉接触琴弦，然后再划向指甲。这种方法辅以合适的指甲形状就能弹出较为干净圆润的音色。

压弦，是指尖触弦后向内侧按压琴弦的动作，这样的拨弦动作可以弹出更加结实饱满的音色和音量。不过，演奏者需要控制好压弦的动作和力度，发力过多会使手指紧绷，从而造成拨弦后的手型不稳定。

放弦，是手指拨响琴弦的动作。从压弦到放弦的过程中应使用大关节（掌指关节）发力，并带动小关节（近端、远端指间关节）向内弯曲。在拨弦的一瞬间，指尖应当保持一定的力度，否则之前压弦的力量就会被分散掉，音量容易偏弱，音色也会比较单薄。

复位，也就是手指放松，是很多人最容易忽略的一个步骤。拨弦后手指不需要继续发力，应当立即松弛下来并恢复到触弦前的状

图2-2 指甲触弦点

态。这个动作可以使演奏者更好更快地预备下一次拨弦，尤其是在连续快速的拨弦中保持手指放松，也能在一定程度上提升手指的弹奏速度。

p 指拨弦动作，如图 2 - 3 所示。p 指使用大关节拨弦（如图 2 - 3a 所示），不要外翻翘起来（如图 2 - 3b 所示）或者小关节发力（如图 2 - 3c 所示）。

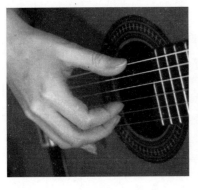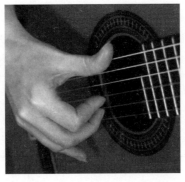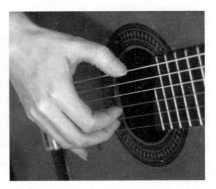

<div align="center">a b c</div>

<div align="center">图 2 - 3 　p 指的拨弦动作</div>

2.3　靠弦、不靠弦奏法

右手的拨弦方法分为**靠弦**（apoyando/rest-stroke）和**不靠弦**（tirando/free stroke）。

靠弦，顾名思义，是指手指在拨弦后顺势停靠在相邻的下一根琴弦上。在拨弦时会有一个手指大关节向手掌内侧发力的动作。靠弦技术在弹奏低音弦（4、5、6 弦）和某些需要被突出的旋律、音阶中较为常用。

不靠弦，是指手指拨弦后不停靠在下一根琴弦上。和靠弦技术相比，主要区别在于拨弦动作的第三步"放弦"上——不靠弦则不会有过多的向内侧发力的动作。同时，不靠弦的动作幅度较靠弦也要小一些，手指通过大关节（掌指关节）发力后带动小关节（近端和远端指间关节）向内侧折叠，不会碰到下一根相邻的琴弦。不靠弦奏法特别适合连续快速的弹奏，适用范围较广，如分解和弦、琶音、音阶等。如果发现不靠弦的拨弦容易碰到下一根琴弦，可以试着调整手指拨弦的角度和方向。

此外，在实际演奏中，**浅靠弦**的应用也比较广泛。浅靠弦介于靠弦与不靠弦之间，发力点主要集中在手指的第二关节上。拨弦后不会在下一根琴弦上过多停靠，或者说只是轻微接触到下一根琴弦，拨弦动作较靠弦更小、更轻盈一些。这种技术在快速音阶中的使用尤为突出，可以同时兼顾音阶的速度与力度。

2.4　指甲的修剪与使用

演奏者使用指甲拨弦是古典吉他的特色之一。在历史上，曾出现过以迪奥尼西奥·阿瓜多（Dionisio Aguado）为代表的使用指甲拨弦的"指甲派"、以费尔南多·索尔（Fernando Sor）为代表的使用指头拨弦的"指头派"。19 世纪末，"近代吉他之父"弗朗西斯科·泰雷加（Francisco Tarrega）再次强调了使用指甲拨弦的重要性，然而，他在晚年又回归了使用指头拨弦的方式。到了 20 世纪，吉他大师安德列斯·塞戈维亚（Andres Segovia）确立了结合指头和指甲拨弦的规范，演奏者通过这种方法可以获得更加丰富多变的音色和清晰洪亮的声音。因此，修剪指甲就成为每一位古典吉

他演奏者所必备的技能。不过，每个人的手指轮廓、指肚大小、指甲的硬度和弧度都不相同，指甲的修剪要因人而异，总会有一种或几种指甲型适合自己。

2.4.1 指甲长度

p指和i、m、a指的指甲长度不同。i、m、a指的指甲长度以0.5～3毫米为宜，拇指的指甲通常要略长一些，为2～5毫米。注意：这里说的长度是指指甲露出指尖的长度。

2.4.2 指甲形状

每个人的指甲状况各不相同，有的宽又平，有的窄又翘，有的厚又硬，有的薄又软，所以，指甲修剪的形状应当因人而异。相关内容我们可以借鉴美国古典吉他教育家亚伦·席勒（Aaron Shearer）《学习古典吉他：第一册》（*Learning the Classical Guitar：Part One*）一书中关于指甲修剪的方法，最终找到一两种最适合自己演奏的指甲型。（如图2-4至图2-6所示）

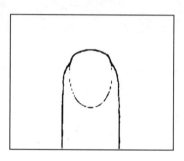

图2-4 如果指甲横切面是微圆弧状且侧面是平的，指甲可修成正椭圆状

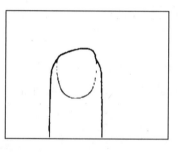

图2-5 如果指甲横切面是平的且侧面是钩状，指甲可修成右斜坡状

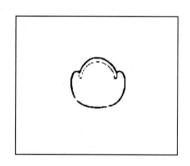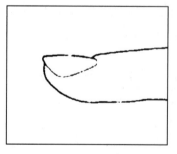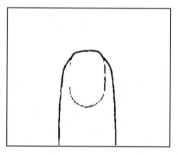

图2-6 如果指甲横切面是圆弧形的，侧面是上翘的，可修成短的椭圆状且顶端是平的指甲型

2.4.3　指甲打磨

　　在修剪指甲时，我们会用到的工具有指甲刀、锉刀（以玻璃或水晶材质为宜）、较细的砂纸。如果右手指甲不是很长，可以直接用锉刀修型，然后再用砂纸打磨抛光。专业的古典吉他演奏者常使用田宫牌（TAMIYA）2000 号或 1500 号的细目砂纸，砂纸底层的蜡更有利于指甲的抛光。使用时，应将指甲触弦部位的正侧面、斜侧面都细细打磨，去除多余毛刺，使抛光后的指甲像玻璃表面一样光滑。

2.5　拨弦练习

　　【p 指拨弦练习】先练习靠弦，待动作稳定后再练习不靠弦。建议使用节拍器练习，速度 1 : 1，♩ = 40～100，根据练习情况每次提速 5～10 的幅度，每个速度练习 1～3 遍。

　　【i、m、a 指拨弦练习】分别使用 i、m、a 指拨弦，先练习靠弦，待动作稳定后再练习不靠弦，速度和要求同上。

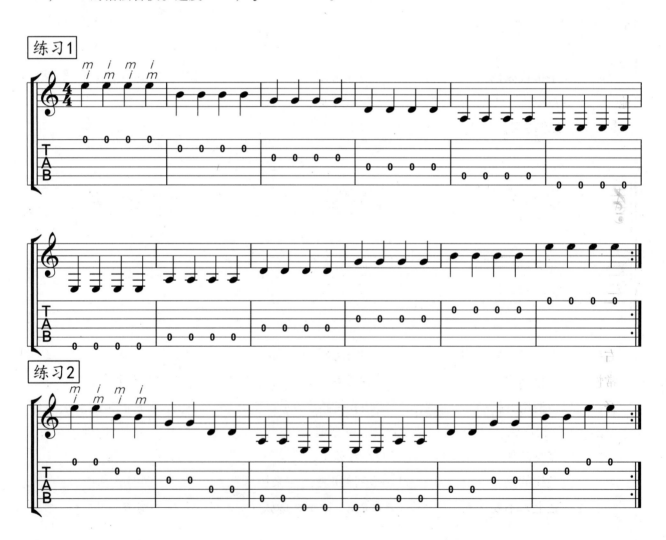

【手指交替拨弦练习】使用 i、m 指交替拨弦。同样的练习，也可以使用 m i，m a，a m，i a，a i 的指法替换。速度1∶1，♩=50～200。

练习1

练习2

练习3

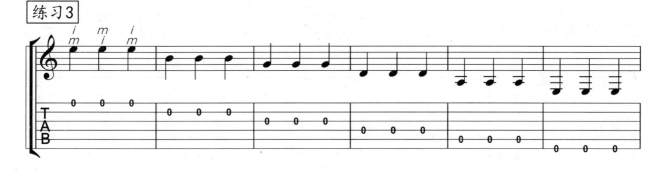

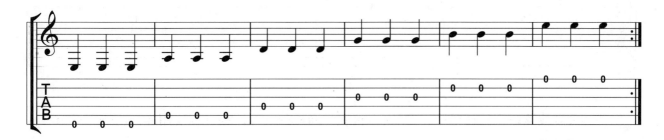

2.6　右手独立性练习

演奏者在手指拨弦的过程中，应避免不必要的动作或者动作幅度过大。当某一根手指拨弦时，其他手指要保持放松，不要一起用力，提升右手的独立性是改善上述问题的有效方式。

【右手独立性练习】使用不靠弦，速度 1：1，♩＝50～120。

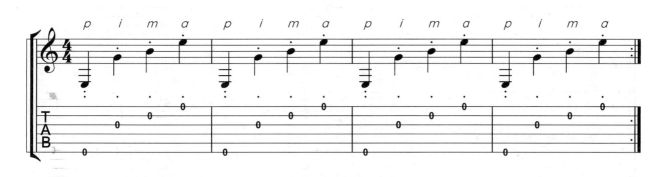

右手独立性练习，使用分解和弦的手型和指法将 p、i、m、a 指依次放在 6、3、2、1 弦上，然后以非常慢的速度分别弹出这四个空弦音。每次拨响一个音就立刻使同一个手指复位将琴声止住，越快越好。例如，使用 p 指拨完 6 弦后马上再用 p 指挡住 6 弦，听起来就像顿音一样，甚至比顿音消音更多。然后是 i 指拨弦、i 指消音，m 指拨弦、m 指消音，a 指拨弦、a 指消音，最后又回到 p 指重复并循环之前的完整动作。手指消音后继续放在琴弦上，直至下一次拨弦。

需要格外关注的是，每次拨弦的手指都应该单独发力来拨弦和止音。与此同时，其他手指要轻轻地固定在琴弦上，不要一起用力或者离开琴弦，手型在拨弦前、拨弦后要保持稳定。

2.7 配套练习

【拉克《ZNĚLKA》】

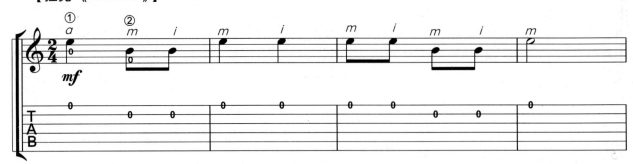

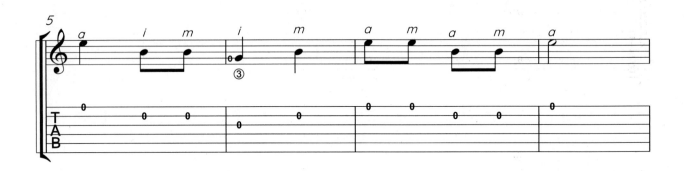

【拉克《OZVĚNY》】

3 左手的基本技巧

3.1 基本手型

 演奏者左手的整个手型基本平行于指板，拇指平放在琴颈上（指板的背面）与中指对应，一般不超过（琴颈）中线，起到稳定手型的作用。掌心不要贴住指板的下沿，也不要向左侧倾斜过多。图 3－1 分别从演奏者的正面、对面、侧面三个视角来示范左手持琴的基本姿势。

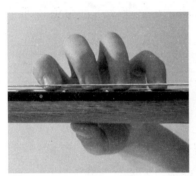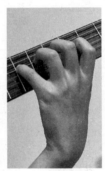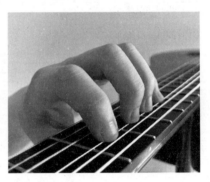

图 3－1　左手手型和持琴姿势

 在实际演奏中，大拇指不会一直固定在一个位置上，而是要跟随其他四根手指来做纵向或横向的移动。如果手指向下移动，拇指也会移动到琴颈的下沿。（如图 3－2 所示）

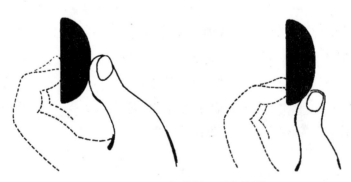

图 3－2　拇指的手型和位置

 一些初学者容易用掌心握住琴颈（如图 3－3a 所示），或者将拇指指尖杵在琴颈上（如图 3－3b 所示），抑或拇指向左偏造成拇指的大关节内侧贴住琴颈，类似民谣吉他的左手手型，以上提到的这些姿势都是不正确的。

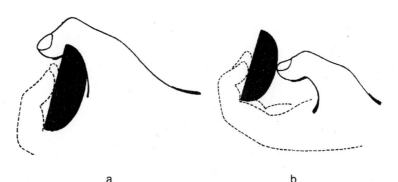

a b

图 3－3　错误的手型和持琴姿势

3.2　手指按弦的位置与准确性

　　手指按弦的部位是在指尖的地方，离指甲太近容易将琴弦按到指甲缝里导致卡弦，离得太远按到指肚上容易造成折指影响发力。最好的按弦方式是手指保持立起来的姿势，避免"趴下来"用指肚按弦或者碰到下一根琴弦。（如图 3－4 所示）

图 3－4　手指按弦姿势

　　吉他的音品宽窄各不相同，手指按在什么地方最合适呢？答案是按在离音品很近但又不会按到音品的位置上，从演奏者的视角来看就是在靠近音品品柱的左侧按弦。一方面，手指按到品上会导致声音出不来；另一方面，离品太远又容易出杂音。所以，手指按弦的最佳位置是在离品很近的地方（约为整个音品的三分之二处），这就是我们在之后的内容中常提到的手指要按"到位"，这样弹奏出来的声音是最干净清晰的。到位率越高，杂音就越少。

3.3　手指按弦的力度与放松

　　手指按弦的力度做到"点到为止"即可，在确保按出声音且不出杂音的前提下，不需要使用更多的力量来按弦，避免用力过度造成手指疲劳。在弹奏某些音量较强的乐段时，左手也会相应地多使一点劲按弦以确保不会出杂音。

　　不需要按弦的手指要保持放松，不要和按弦的手指一起用力。同样，按弦结束后的手指也要立即放松。

【压弦与放松练习】

将1、2、3、4指依次放在第五、六、七、八品（第五把位）的4弦上，注意手指按弦的位置和拇指的位置。首先，将四根手指一起下压按住琴弦。然后，四根手指一起轻轻抬起并放松。注意：手指不要离开琴弦，而要浮按在琴弦上，以此反复多次练习。熟练之后，也可以换到第一、二、三、四品（第一把位）上来尝试，随着琴弦张力的增大，按弦难度也会加大。（如图3-5所示）

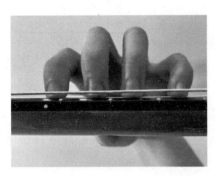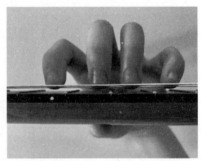

图3-5　压弦与放松练习

通过这个简单的练习可以使手指感受接触琴弦的感觉和琴弦张力的变化，注意观察左手是如何发力和放松的。需要说明的是，这个练习只是左手的单独练习，不需要使用右手拨弦。

3.4　手指体操练习

手指体操练习也叫做抬指练习，可以在压弦与放松练习之后使用，方法依然是将四根手指依次放在第五、六、七、八品（第五把位）的4弦上。每根手指都要按到位，即离音品很近却又不会按到音品的位置上。拇指放在琴颈上对应第六品2指的位置，不要超过指板的一半，也就是琴颈中线的地方。

演奏者分别抬起1指、2指、3指、4指。注意一根手指抬起后需要放回原位再开始练习下一根手指，不用抬起来的手指尽量放在原位不要动。通常，3指是独立性比较弱的手指，容易抬不起来，可以反复重点练习。（如图3-6所示）

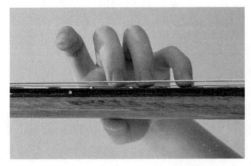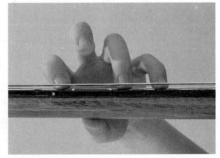

图3-6　手指体操练习

单指的抬指练习熟练之后，可以进行两根手指的抬指练习，比如1、2指，1、3指，1、4指，2、3指，2、4指，3、4指。两根手指要一起抬、一起放，其他手指放在琴弦上不要动。

最后，加上不同的指法组合来练习，1、2指与3、4指交替，1、3指与2、4指，1、4指与2、3

指。尤其是1、3指和2、4指的切换会比较困难。尽量控制好动作，做到同时抬指、同时放下，不用抬的手指不要动。

演奏者通过反复练习，可以有效地提升左手的控制力和手指独立性。

3.5　左手行进练习

【左手行进练习1】在第五把位（第五、六、七、八品）按照从6弦到1弦的顺序，在每根琴弦上练习1　2　3　4或4　3　2　1行进的指法。

要求：

（1）左手按住琴弦不要有杂音。

（2）手指保持立起来的姿势，不要折指或碰到下一根琴弦，注意拇指的位置。

（3）换指时，需要在按下下一根手指的同时，抬起前一根手指。

熟练之后使用节拍器练习，速度1：1，♩＝40～120。

需要说明的是，初学者一开始按不住琴弦是正常现象，指尖按弦的部位会有轻微痛感。

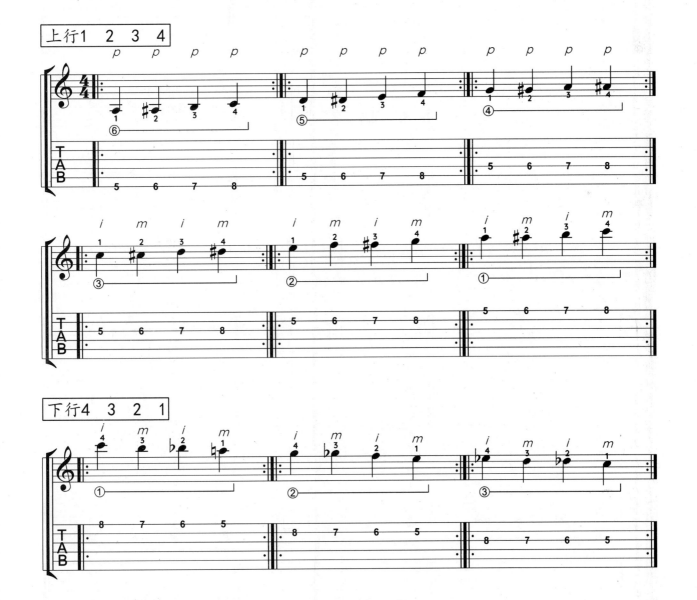

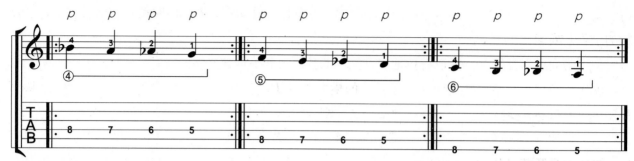

【左手行进练习2】 第一把位（第一、二、三、四品），速度1∶1，♩=40～120。

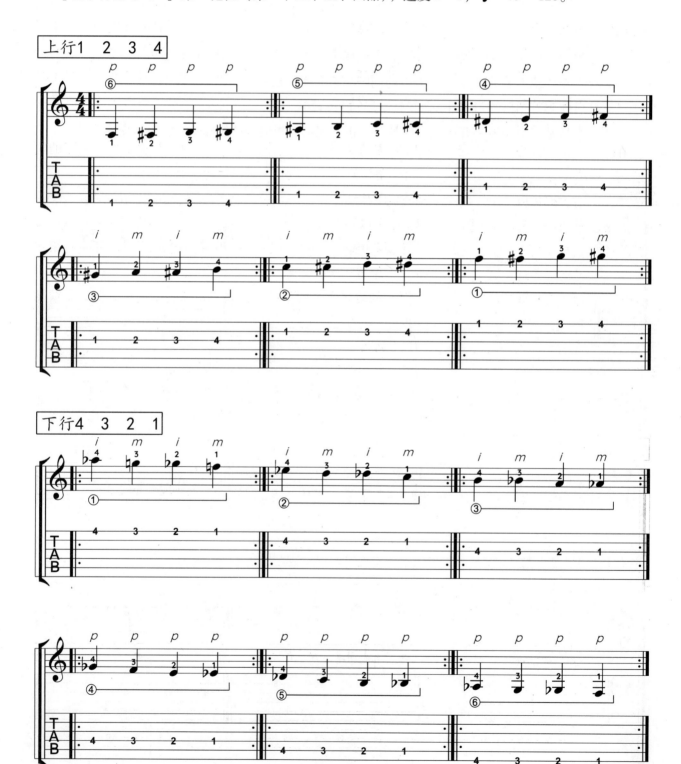

3.6　移指练习

　　移指练习，是左手手指在同一根琴弦上的横向移动练习，分为上行、下行两部分。上行是从第一品至第十二品，下行从第十二品回到第一品。刚开始练习的时候可以先不加右手，单独练习左手，待熟练后再加入右手弹奏。建议先在低音弦（4、5、6 弦）上开始练习，待手型和手腕的动作稳定后，再练习高音弦（1、2、3 弦）。

　　上行移指，在第一把位上手指按照 1、2、3、4 的顺序移动，每四个音为一组。从第一把位的第一、二、三、四品到第二把位的第二、三、四、五品，再到第三把位的第三、四、五、六品……直到第九把位的第九、十、十一、十二品。需要注意的是，在按下去一根手指的同时需要将上一根手指抬起。很多初学者一开始学琴都会练习爬格子，在上行移指时手指都保留在琴弦上。然而，在同一根琴弦上保留之前的手指不但会降低手指的灵活度和独立性，还会使力量分散。有的初学者手不是很大，在练习爬格子的时候非常吃力。所以，我们在移指练习的时候不需要将之前的手指保留在琴弦上，每一个音只需用一根手指按住琴弦。

　　在手指行进的过程中，拇指需要相应地放在对应 2 指的位置上。上行移指每次行进到 4 指的时候，拇指要带动整只手向下一品移动，并顺势滑到下一把位对应 2 指的位置上。比如说，第一把位上行到第四品时，拇指应当从对应第二品的位置移动到下一把位 2 指的位置上，也就是对应第三品的地方。在其他手指横向移动的过程中，拇指也可以轻微滑动。

　　下行移指相对简单一些，不过需要留意换指时，大拇指要预留出足够的空间。因为音品从第十二品到第一品的品距逐渐变宽，手指按弦的位置也要相应地做出调整。每次行进到 1 指换 4 指的时候，大拇指就需要提前换到下一组中指对应的位置上。对于手小的练习者来说，如果大拇指预留的空间不够，1 指和 2 指很容易按不到位。

　　完整的上下行移指需要按照平稳的速度练习，中间没有停顿。待 4 弦移指练熟后，也可以在其他琴弦上练习。低音弦使用 p 指拨弦，高音弦使用两根手指（i、m 指）交替的指法继续练习。

　　【4 弦移指练习】使用 p 指拨弦。速度 1∶1，♩=50～100。

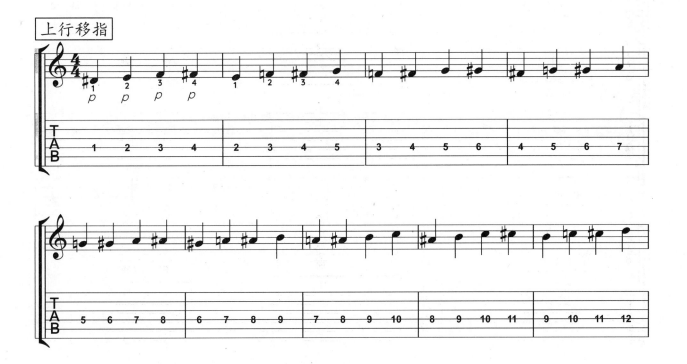

下行移指

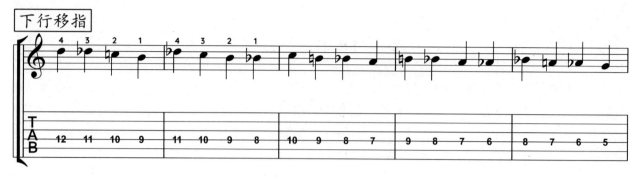

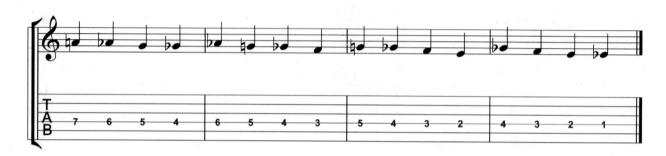

移指练习的升级版是移指半音阶，在移指练习横向的基础上加入纵向的跨弦练习，集中在高音弦；使用 i、m 指法交替拨弦，按弦手指不需要保留，按一个抬一个。总共有五组，前四组包含完整的上、下行移指，第五组上行行进至 1 弦第十二品结束。

【移指半音阶练习】速度 1∶1，♩=50～100。

第一组

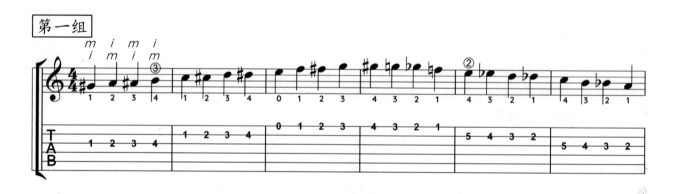

第二组

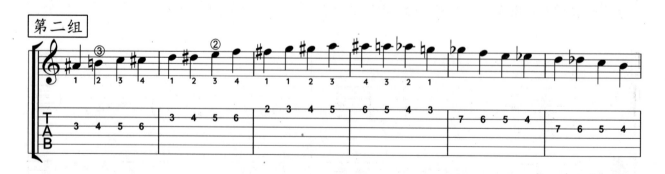

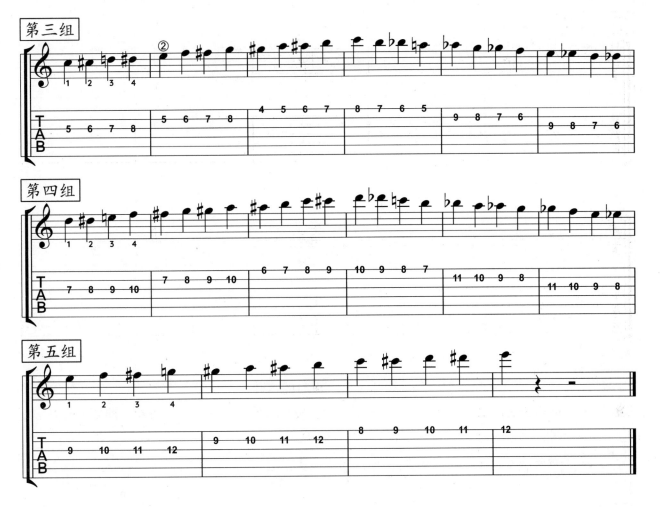

3.7 蜘蛛练习

蜘蛛练习有两种，第一种和移指练习有些相似，不过是在两根琴弦上来完成，而且在上行的时候每组都需要保留前面的手指。

先从 4 弦、5 弦开始蜘蛛练习，每 4 个音为一组。1、2、3 指按弦后都需要保留，每次行进到 4 指的时候再抬起前面三根手指，拇指顺势滑动到下一把位对应中指的位置上。上行保留手指可以有效检查 5 弦上的手指是否立起来了，否则就会挡住 4 弦。

【蜘蛛练习】速度 1：1，♩ ＝50～100。

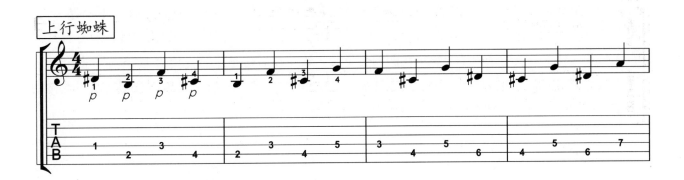

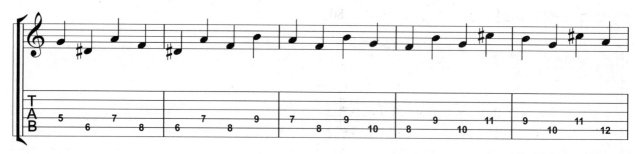

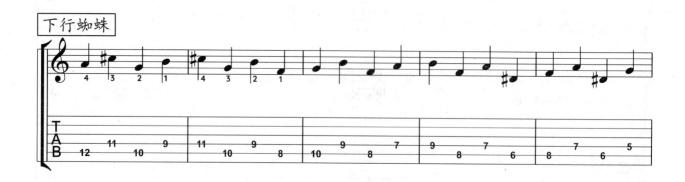

下行蜘蛛

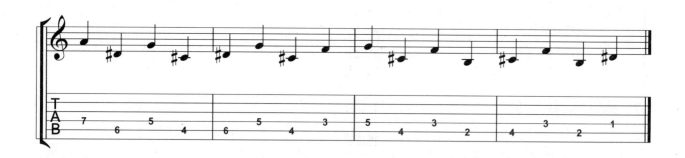

　　下行蜘蛛练习和下行移指练习一样，手指根据 4　3　2　1 指法的顺序按一个抬一个。每次行进到下一把位 1 指换 4 指的时候，留意拇指的位置。

　　蜘蛛练习使用 1：1，♩=50～100 的速度练习。当 4、5 弦的蜘蛛练习熟练之后，也可以在低音 5、6 弦，4、6 弦，高音 1、2 弦，2、3 弦，1、3 弦，甚至是高低音混合 2、4 弦，2、5 弦，3、5 弦等任意两根琴弦上使用对应的右手指法练习。

　　另一种蜘蛛练习也叫做双音蜘蛛练习，难度更大，更有挑战性，堪称蜘蛛练习的"加强版"。每次使用两根手指同时按弦，1 指和 3 指为一组，2 指和 4 指为一组。先从第一把位开始，所有音都分别在 2 弦和 5 弦上。按指法顺序，数字在前的是 2 弦，数字在后的是 5 弦，分为 1、3，4、2，3、1，2、4，1、3 的指法，5 组指法为一轮，上行到第九把位再下行，共 17 轮。每组指法切换时尽量做到同时按弦、同时抬指，可以更好地提升换指效率。

【双音蜘蛛练习】 速度 1：1， ♩ = 40～80。

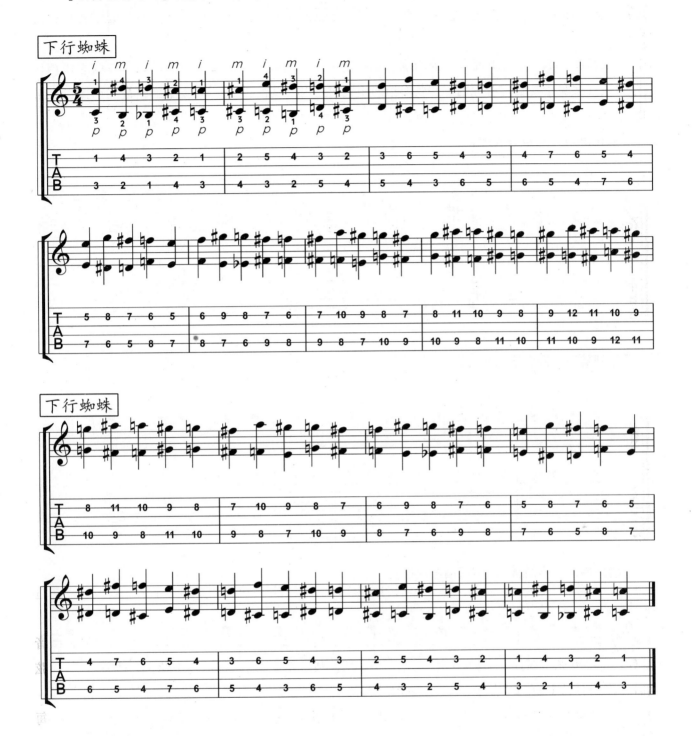

3.8 换把的常见问题

很多初学者在刚加上左手一起练习的时候，经常出现换指不连贯、声音卡顿的问题，主要是由三个原因造成的。

（1）左手换把时抬指过早。最好的换指方式是在下一根手指按下的同时上一根手指抬起，避免过早地抬起手指。否则，两个音之间就会有明显的中断。

（2）右手过早地预备拨弦。有时，演奏者会提前把手指放在将要拨出的琴弦上预备拨弦，但是准备的时间不宜过长，尤其是在连续演奏同一根琴弦的情况下。否则，会出现声音不连贯的现象。正确的方式是在左手换把的同时，右手再放到琴弦上预备拨弦。

（3）忽视左手换把前的最后一个音。很多初学者在换把前会把最后一个音弹得很重，给衔接造成很大困难。正确的演奏方法是在换把前将音以正常或稍弱一点的力度弹出来，并且时值要尽可能足够。

如果是在弹奏和弦时出现卡顿的问题，一般是由于手指按弦不到位或发力不足、按弦手指挡住其他琴弦（多见于空弦）等原因。和弦换指的相关内容也可以查阅"4.4　左手的换把和衔接"一节的内容。

【换把练习：同指法换把】

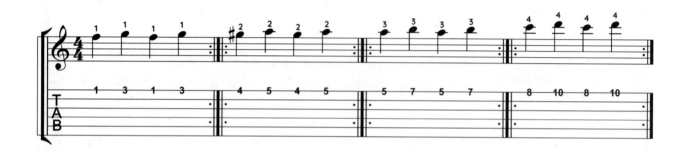

【换把练习：同音换把】

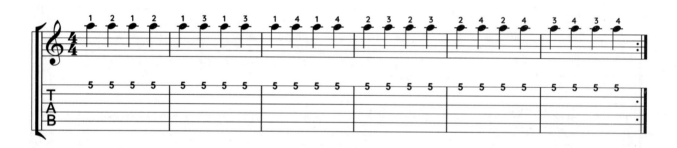

【换把练习：不同音 + 不同指法换把】

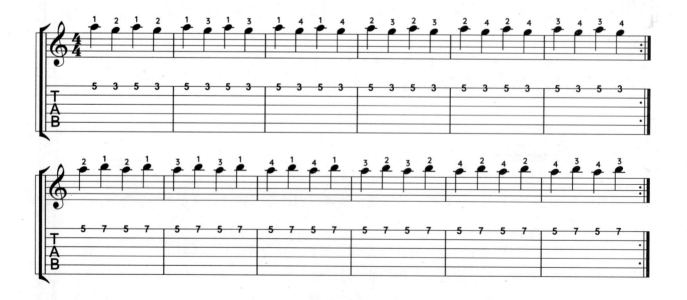

3.9 左手独立性练习

如果演奏者出现左手手指不是很灵活，一根手指按弦时其他手指也一起用力的情况，这就说明手指独立性不够好，需要进行更有针对性的练习。

【**手指独立性练习1**】在第五把位的2弦、3弦上进行练习，右手使用 i m 交替的指法拨弦即可。每一行为一组，每组都可以无限反复练习。速度1:1，♪=80～200；速度1:2，♪ = 100～200。

第一组练习3、4指独立性：1 4 3 4，2 4 3 4。1、2指在3弦，3、4指在2弦。

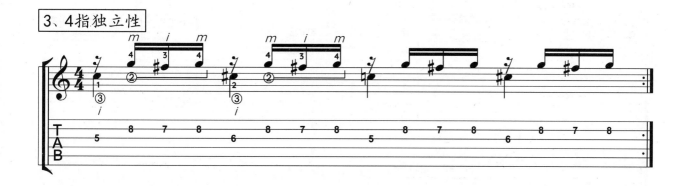

第二组练习2、4指独立性：1 4 2 4，3 4 2 4。1、3指在3弦，2、4指在2弦。

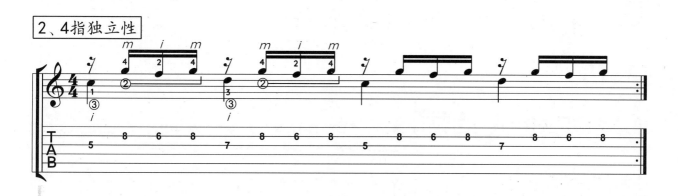

第三组练习2、3指独立性：1 3 2 3，4 3 2 3。1、4指在3弦，2、3指在2弦。

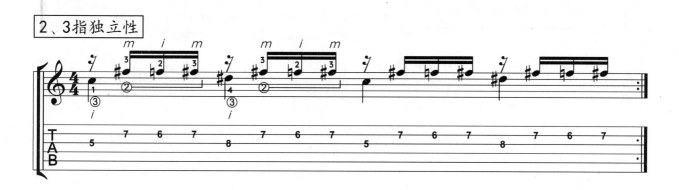

注意：在2弦上交替的手指弹完后立即抬起，而3弦上音的时值要尽可能足够，直到换下一个手指再松开。三组练习既可以连起来完整地弹奏，也可以单独练习其中任意一组。

速度可以先从 1 : 1，♪ = 80 开始练习，涨速快慢因人而异，建议最好练到 1 : 4， ♩ = 100 以上的速度。速度越快，说明手指的独立性和同步性越好。

【手指独立性练习 2】有两种练习方式，第一种是类似半音阶的指法在第一把位的高音弦上进行练习。上行使用 1 2 3 4 的指法，下行使用 4 3 2 1 的指法，右手使用 i m 指法交替。总共有三轮：第一轮是每根琴弦的普速 + 倍速；第二轮是两根琴弦的普速 + 倍速；第三轮是三根琴弦的普速 + 倍速。

使用 1、2、3、4 指，速度 1 : 2，♪ = 80 ～ 200。

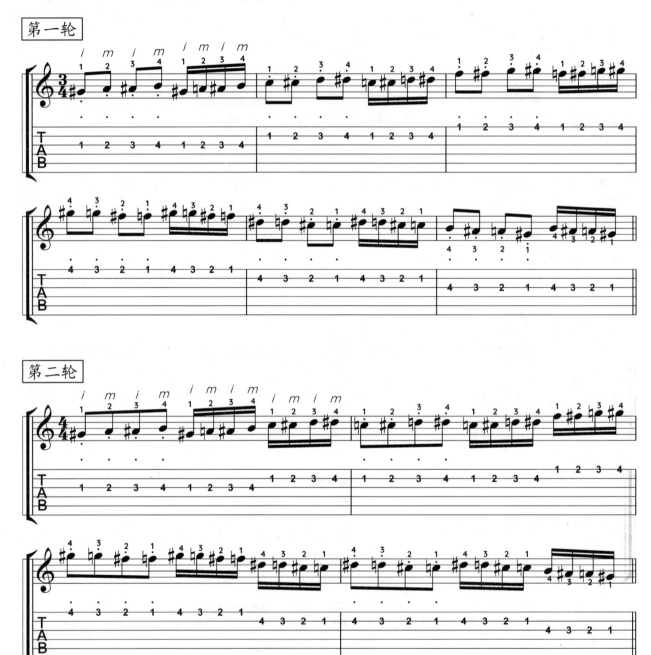

第三轮

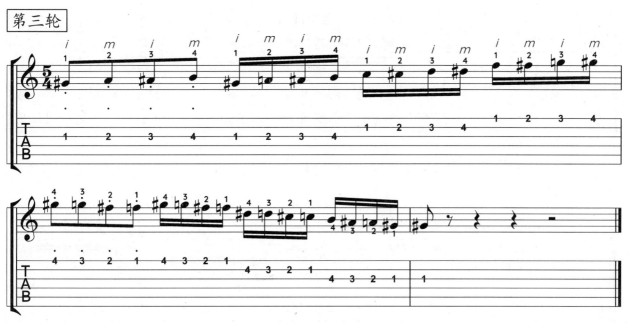

第二种练习是第一种的进阶版，单练2、3、4指，上行使用2　3　4　3的指法，下行使用
4　3　2　3的指法，同样是三轮练习。

使用2、3、4指，速度1∶2，♪ = 80～200。

第一轮

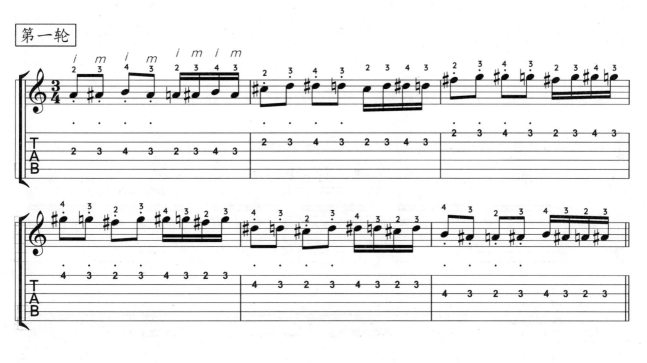

第二轮

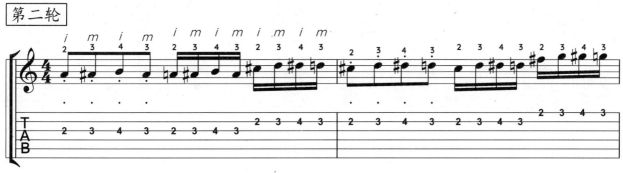

第三轮

初学者如果感觉练习第一把位有难度，也可以先从第五把位开始练习，指法顺序和行进模式不变。

【手指独立性练习3】练习曲选自泰雷加《练习曲第12号》，是针对左手3、4指独立性的练习。

4 分解和弦

4.1 基本原则

分解和弦（broken chord / arpeggio）是一种使用广泛的演奏技术，在吉他上体现为使用不同的手指按照一定的顺序依次弹奏不同的琴弦，多以不靠弦的拨弦方式为主。一般来说，i、m、a指都相对固定地弹奏某一根琴弦，而p指并不固定。如谱例4-1所示，最常见的分解和弦模式是p指弹奏4、5、6弦中的一根低音弦，i指弹奏3弦，m指弹奏2弦，a指弹奏1弦。

[**谱例4-1**] p、i、m、a分解和弦。

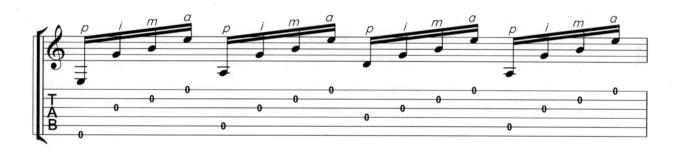

为了提高演奏分解和弦的准确性和稳定性，我们需要在弹奏前做好拨弦的预备动作，也就是**置指技术**（planting technique），主要有两种方式：**顺序置指**（sequential planting）和**全置指**（full planting）。

顺序置指，是按照指法顺序依次预备拨弦动作，然后再拨响琴弦，每一次拨弦时都需要将下一根手指提前放在琴弦上做准备。如谱例4-2所示，分解和弦采用了 p i m a 的指法，p指拨弦的同时将i指放置在琴弦上预备，i指拨弦时m指预备，m指拨弦时a指预备，a指拨弦时p指预备，然后再重复之前的动作。这是一种应用范围最广的置指方式，通过反复练习可以有效地提升分解和弦的弹奏质量，同时也可以提高右手手指的独立性。

[**谱例4-2**] 分解和弦使用顺序置指练习。

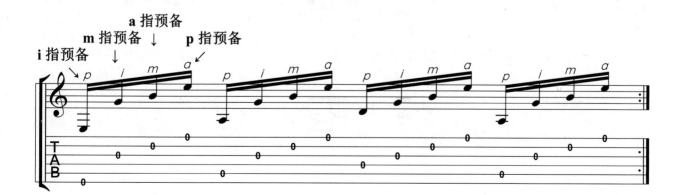

　　全置指，是将所有要拨弦的手指一起放在琴弦上预备，和琶音的拨弦动作有些相似（详见"4.5琶音"）。如谱例4-3所示，在演奏分解和弦前将p、i、m、a指一起放在对应的琴弦上预备，待依次拨出琴弦后，迅速将四根手指一起再放回琴弦上，重复以上动作。在手指拨弦的过程中，还没有拨弦的手指需要保持在琴弦上，例如，p指拨弦的时候i、m、a指在琴弦上不动，i指拨弦的时候m、a指保持不动，等等。

　　[谱例4-3] 分解和弦使用全置指练习。

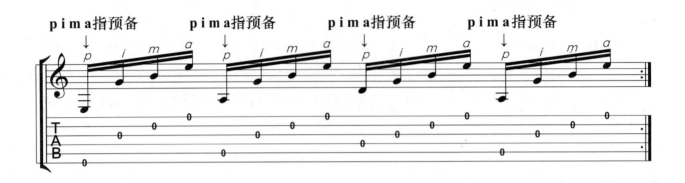

　　全置指的拨弦方式在一定程度上借助了手指拨弦的惯性，大多适用于从低到高排列的上行分解和弦（ascending arpeggio）。在演奏从高到低的下行分解和弦（descending arpeggio）或非单一方向的分解和弦时，更适合采用顺序置指的方式预备拨弦（见谱例4-4）。需要注意的是，每当使用全置指时会有轻微的止音，使分解和弦不像顺序置指那样连贯，所以在慢速的分解和弦段落通常不使用这种方式。并且，由于全置指借助手指拨弦的惯性，一开始练习时容易弹得不均匀，需要花时间慢练、精练，逐渐提升手指的独立性和控制力。尽管全置指有一定的局限性，但它依然非常实用。即使演奏者手指能力不佳，经过一段时间的练习也可以快速地弹奏分解和弦。

　　[谱例4-4] p　a　m　i的指法更适合采用顺序置指练习。

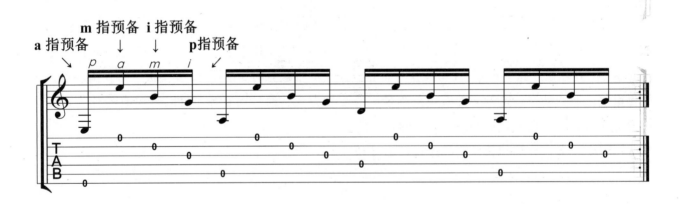

　　在练习某些分解和弦时，除单独使用两种置指技术外，也可以采用全置指和顺序置指相结合的方式演奏。如谱例4-5所示，分解和弦既可以使用顺序置指，也可以使用全置指和顺序置指的方式——上行分解和弦（p　i　m　a）使用全置指，下行（m　i）使用顺序置指的方式。

[谱例 4-5] 分解和弦时使用全置指和顺序置指练习。

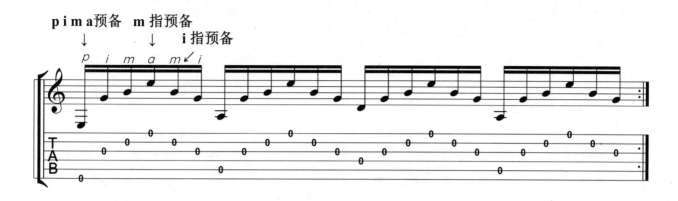

分解和弦的弹奏方法并不局限于以上提到的,演奏者可以根据自己的手指能力和条件选择合适的演奏方式。

4.2 主要模式

以下练习涵盖了吉他上最常见的九种分解和弦模式,建议每一条都使用节拍器进行反复练习。

【空弦分解和弦练习】速度 1 : 1,♪ = 60～200。

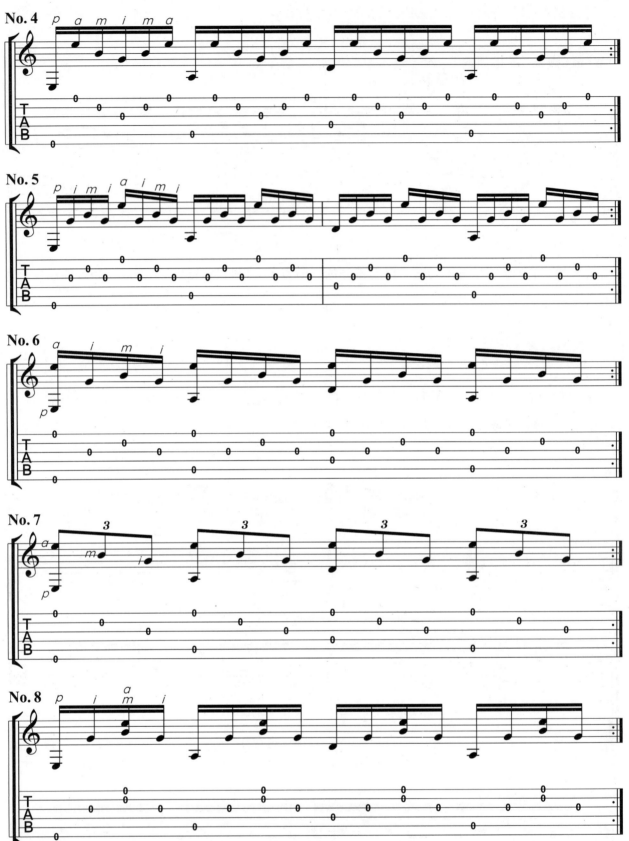

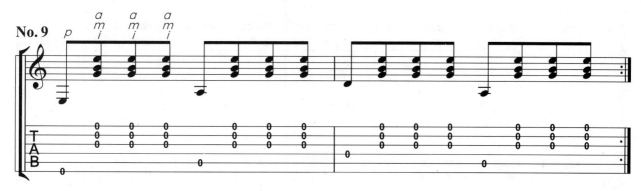

一些古典主义、浪漫主义时期的吉他作品常采用 p i m 的分解和弦指法，即 p 指弹奏 3～6 弦中的一个音、i 指弹奏 2 弦、m 指弹奏 1 弦，多见于以三连音、六连音或十六分音符为主的快速分解和弦段落，以连续重复的形式出现。莫罗·朱利亚尼（Mauro Giuliani）的《120 条分解和弦练习》涵盖了吉他上主要的分解和弦模式，其中就包括了 p i m 指法的使用。本书精心挑选了高频出现的分解和弦模式，剔除了不常使用的练习。

以下为朱利亚尼的《120 条分解和弦练习》节选，左手重复使用 C – G7 – C 和弦的指法。

【朱利亚尼《120 条分解和弦练习》节选 1】在固定的琴弦上使用 p i m 指法。

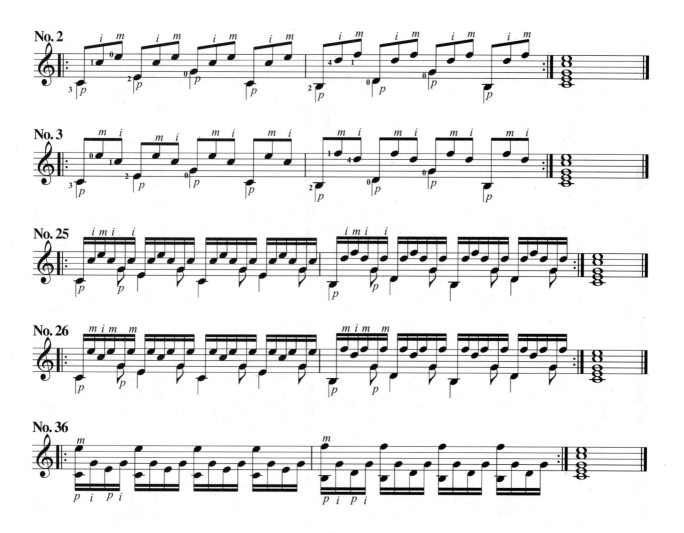

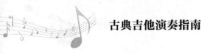

No. 81

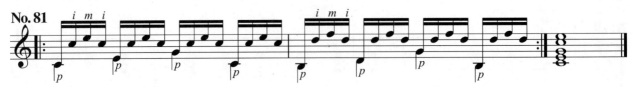

No. 82

【朱利亚尼《120 条分解和弦练习》节选 2】在不固定的琴弦上使用 p i m 指法。

No. 4

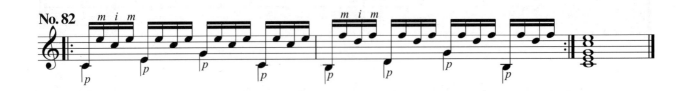

No. 5

No. 6

【朱利亚尼《120 条分解和弦练习》节选 3】在固定的琴弦上使用 p i m a 或 p a m i 的顺序指法。

No. 9

No.13

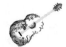

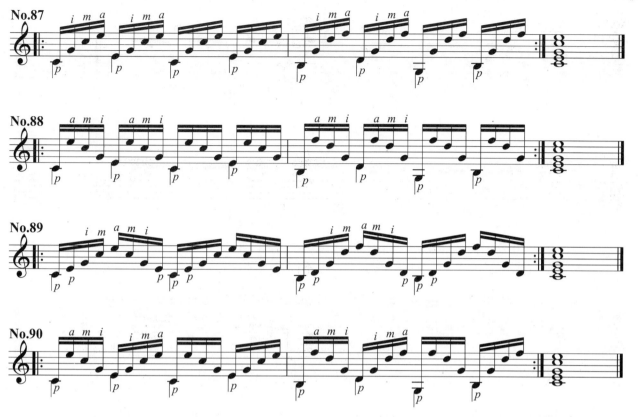

【朱利亚尼《120条分解和弦练习》节选4】在不固定的琴弦上使用ｐｉｍａ或ａｍｉｐ的顺序指法。

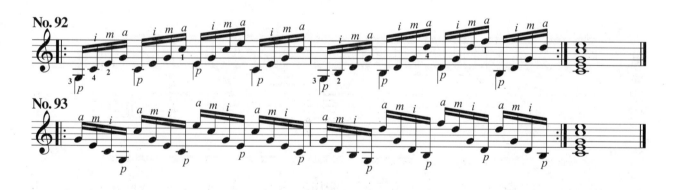

【朱利亚尼《120条分解和弦练习》节选5】在固定的琴弦上使用ｐｉｍａ混合的指法。

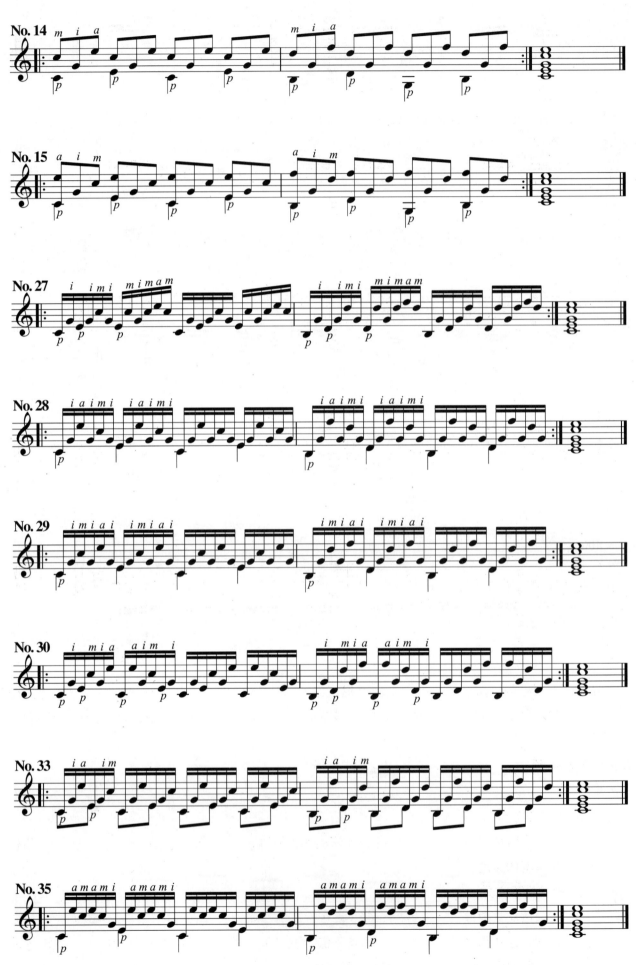

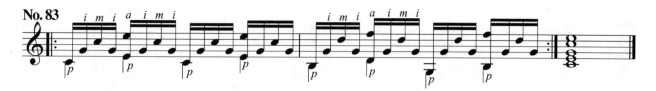

除了以上列出的分解和弦模式，朱利亚尼还编写了《音程练习曲》，在连续的三度、六度、八度、十度音程行进中使用 p i 或 p i 与 p m 交替的指法，相关曲谱可在附录2的视奏练习中查阅。

4.3　常见问题

4.3.1　右手拨弦动作大

演奏者在弹奏时应尽可能地控制手指的拨弦动作和幅度，动作过大容易产生杂音，造成手型不稳，进而影响弹奏的速度。

4.3.2　手指放松不充分

手指在拨弦后应立即放松。很多初学者常常在拨弦时小指僵直、向外翘起，或者其他手指一起发力、过度蜷缩，这些都是需要避免的。手指不够放松的原因可能与手指的独立性有关，尤其是 m 指、a 指的独立性，需要进行系统的训练以提升手指独立性。

4.3.3 音色差

练习分解和弦时需要留意手指压弦的力度和触弦的角度，尤其是旋律在1弦的分解和弦。压弦不够，音色不够结实饱满；压弦太多，会影响手指拨弦的动作和速度。触弦角度应根据几个拨弦手指的整体手型来调整，每根手指到琴弦的距离相等或相近。音色的相关内容也可以查阅"13　音色训练"。

当分解和弦的旋律主要集中在 a 指时，为了更好地突出旋律线条，可以将小臂到手腕的轴心稍向右侧转动，使 a 指的触弦面积加大，从而达到增强音量、保证音质的效果。

4.3.4 杂音大

分解和弦的杂音分为**右手杂音**和**左手杂音**。**右手杂音**分为两类，一类是拨弦时的触弦杂音，一类是琴弦拨响后的碰弦杂音。

我们在 2.2 中曾讲到如何控制右手触弦的杂音。然而，在快速演奏分解和弦时不可避免地会较多地使用指甲、较少地使用指肉，触弦位置相对普通拨弦会更浅一些，接触指甲的部位较多，杂音也就不可避免。不过，有一个可以减少杂音的方法，那就是调整指甲的形状——将左侧触弦的指甲稍稍去掉一点，指甲型整体向右偏，而非对称。这样的指甲型既可以在较浅的位置触弦，又可以增大指肉的触弦面积，从而减少指甲接触琴弦时的杂音。当然，这个方法并不是对所有人都适用，效果因人而异，练习者还是要根据自己的实际情况，如指甲长度、指甲弧度、指肚大小、指头轮廓等来调整。

碰弦杂音是手指碰到其他琴弦产生的杂音，大多是手指拨弦动作过大导致的，可以通过 2.6 中的右手独立性练习来改善，逐步形成肌肉记忆，减少手指拨时弦的多余动作。此外，练习者还可以通过调整拨弦的方向和角度来避免碰弦杂音。

左手杂音，一类是手指力度不够、按弦不紧导致的，比如横按；另一类是琴弦（一般是空弦）拨响后被手指挡住。前者通常是初学者会遇到的问题，需要提升手指的力量和耐力，经过一段时间的练习即可解决；而后者需要调整手指按弦的姿势、位置和角度，有的和弦还要根据具体情况来调整。

如谱例 4－6 所示，A 和弦使用 1、2、3 指的指法。然而，如果使用图 4－1 中的手型按弦，1、2 指很可能会因为离品太远、按弦不到位而产生杂音。所以，解决办法是采用叠指的方式按弦，也就是 1 指叠在 2 指上、2 指叠在 3 指上的方式，同时将手腕向左侧倾斜，确保 1、2、3 指都放在平行于第二品的音品按弦。这种方式既可以保证 1、2、3 指的按弦音质，又不会挡住 1 弦的空弦音。然而，对于手指较粗的练习者来说，A 和弦使用 2、3、4 指代替 1、2、3 指按弦更为合适，同样也需要使用叠指的方式确保三根手指以平行于音品的手型放在第二品的位置上。

［**谱例 4－6**］A 和弦使用 1、2、3 指。

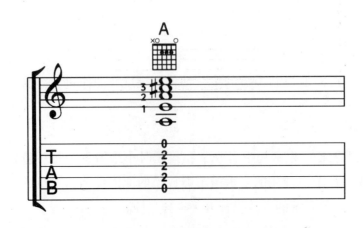

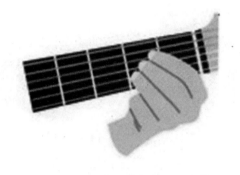

图 4 - 1　A 和弦按弦手型

4.4　左手的换把和衔接

大多数分解和弦的左手都是从一种指法到另一种指法的切换，每个和弦有固定的指法和手型。在指法不难或速度较慢的情况下可以尝试同时切换，即几根手指一起抬起，再一起按下去，一次性完成指法切换。如果遇到较为复杂的指法连接，则需要留意以下四点。

（1）按照弹奏顺序换指。按照下一个和弦弹奏的先后顺序来依次换指。例如，下一个和弦需要先弹 4 弦，换指时就先按 4 弦上的手指；先弹 1 弦就先按 1 弦上的手指。然后，再依次按接下来的手指。这种方式的适用性较强，适用于绝大多数的复杂换把，但也对前后两个和弦指法切换的熟练度要求较高，演奏者需要反复单练，熟悉换指的先后顺序。

（2）借助空弦音。借助空弦音换指不仅用在分解和弦中，也适用于吉他上的各种换把，是最简单实用的连接方式之一。在拨响空弦的同时衔接下一个和弦指法，可以有充足的时间保证指法切换的完成质量。

（3）使用保留指。在演奏某些和弦连接时（见谱例 4 - 7），前一个和弦可以保留部分指法，只切换不一样的手指。从 C 和弦到 Am 和弦时，可以保留 1 指和 2 指，只需移动 3 指就可以完成和弦连接，是一种比较简单方便的换指方式（如图 4 - 2 所示）。

[谱例 4 - 7] C 和弦到 Am 和弦的指法切换。

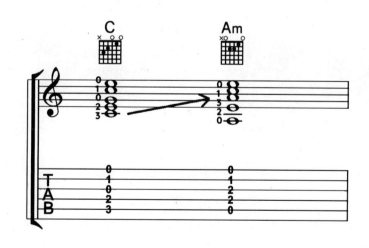

图 4-2　C 和弦、Am 和弦按弦手型

（4）使用相似指法。某些特定的和弦连接可以使用相同或相似的指法（见谱例 4-8），从而节省换指的时间，提升换指效率。如 Am 和弦和 E 和弦，两个和弦都用同样的手型和指法，区别在于 Am 和弦是在 2、3、4 弦上，而 E 和弦是在 3、4、5 弦上（如图 4-3 所示）。在这种情况下，手指只需要保持同样的手型整体上下平移就可以完成换把。

[**谱例 4-8**] Am 和弦到 E 和弦的指法使用。

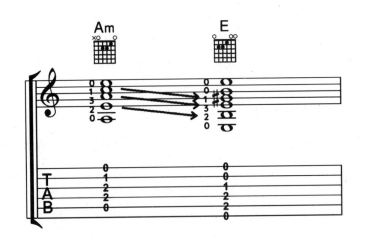

图 4-3　Am 和弦、E 和弦按弦手型

弹奏分解和弦时，最好的衔接效果就是听不出左手有换把的痕迹，平滑流畅，严丝合缝。演奏者应当注意分解和弦换把的两个常见问题：**尾音卡顿**和**尾音突强**。

尾音卡顿，分解和弦换把前需要格外留意最后一个音。演奏者经常会忽略尾音的时值，把更多的精力放在下一个和弦的指法切换上，出现像顿音（staccato）一样的断奏或者吞音。然而，某些和弦的换把较为复杂，即便注意到了问题也无法改善。因此，除了不断提升换指的熟练度，还可以尝

试把尾音的时值尽可能地弹满。在实践中，出现以上问题的尾音即使延长一点点，在听觉上也会明显地感受到和弦连接更加流畅。

尾音突强，也是分解和弦在连接中的一个常见问题。很多初学者在练习分解和弦切换时，会下意识地将上一个和弦的尾音加重，与前面提到的尾音卡顿一起出现，使得音符又短又强，导致和弦的衔接不连贯。大多数情况下，分解和弦换把前的最后一个音都不是重音。尾音突强还会影响和改变音乐的律动。因此，分解和弦在切换时要确保尾音的音量和时值合适。

对于一些初学者来说，有时候听不出来自己的和弦连接是否到位。一种有效的练习方法是使用录音设备录制后精听，重点留意较难的换把连接。

4.5　琶音

琶音（arpeggio）是分解和弦的一种形式，分为**上行琶音**和**下行琶音**。上行琶音从低音向高音弹奏，在谱面上用箭头朝上的波浪线"↑"标记；下行琶音从高音向低音弹奏，用箭头朝下的波浪线"↓"标记。相对而言，上行琶音应用较广，也更为常见。（见谱例4-8）

[**谱例4-9**] 上行琶音、下行琶音的演奏方法。

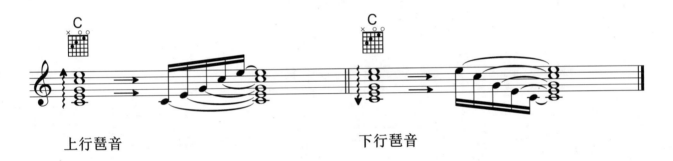

上行琶音　　　　　　　　　　　　下行琶音

上行琶音的演奏方法有两种，一种是多手指弹奏琶音，另一种是单独使用拇指弹奏琶音。

多手指弹奏琶音的演奏方法和4.1提到的全置指拨弦技术很像，需要将弹奏和弦的手指提前放在琴弦上预备。p指负责6、5、4弦，i、m、a指依次对应3、2、1弦，从6弦到1弦形成 p p p i m a 的拨弦指法。拨弦时借助手腕从左往右（顺时针方向）向外翻转的动作，将琴弦从低到高依次拨出，还没有拨弦的手指不要受其他拨弦手指的影响，需要在琴弦上预备拨弦。

如果是全部由拇指演奏的琶音，在拨奏时手型呈半握拳状，将重心集中到触弦的拇指上。与此同时，借助手臂的动作和力量带动拇指顺势向下拨弦。这样的动作使压弦更加充分，声音饱满有力，非常适合演奏力度较强的琶音段落。需要留意的是，拇指拨到高音弦后不要翻转手腕，应当在弹完全部的和弦音后再抬开，否则高音的音质和音量会受到影响。

由于大多数上行琶音的旋律都集中在最高音上，所以无论是上述哪一种演奏方法，都需要在低音向高音的拨弦过程中逐渐加力，以达到突出高音旋律的效果。

弹奏**下行琶音**时，可以连续使用i指或a指从高音到低音依次拨弦，有时也会使用p指的指甲外侧反向拨弦。拨弦手指与琴弦成斜向，小于正常拨弦的角度（90度）。在拨弦的过程中，手腕带动拨弦的手指逐渐向上提拉，直至琶音完成。

另外，琶音演奏的均匀度也会影响琶音的质量和效果。有的初学者一开始练习琶音很容易弹不匀，是因为某些手指（一般是m、a指，i、m指，或连用p指）的拨弦间隔太近，听起来像是两个

音黏在一起；或者是因为 p 指与其他手指的拨弦速度不统一。

通常在乐段和乐句中间，琶音是以快速均匀的方式拨出，不能拖拍子；而在乐曲和段落的结尾处，则采用从低音到高音匀速渐慢的方式。在一些节奏规整的段落中演奏琶音，速度应保持稳定且紧凑；在段落或全曲结尾处出现的琶音，可以根据音乐的需要做匀速渐慢处理。当然，不是所有的琶音演奏都符合上述的情况，琶音速度的快慢要根据曲目风格和琶音前后的音乐情绪来具体调整，做到恰如其分。

在梅尔兹《悲歌》第 63 小节，琶音以快速均匀的方式弹出，使乐句保持规整紧凑的风格。（见谱例 4 - 10）

[**谱例 4 - 10**] 梅尔兹《悲歌》第 63 小节。

在雷冈蒂《夜曲》结尾，琶音以渐慢的方式弹出。（见谱例 4 - 11）

[**谱例 4 - 11**] 雷冈蒂《夜曲》结尾。

4.6　配套练习

卡雷巴洛（Abel Carlevaro）古典吉他教学系列第二册《右手技术》（*Right Hand Technique*）中的分解和弦练习具有极高的练习价值，应作为每一位吉他练习者的必备练习。本书根据实际演奏中出现的频率，优选高频出现、具有练习价值的 12 种分解和弦模式，剔除了不常使用的指法。

《卡雷巴洛分解和弦练习》左手都使用同一套模式和指法行进，以音品为单位，每一品为一组，每组由四个低音不同的"4 十六" ♩♩♩♩ 组成。[①]

以《卡雷巴洛分解和弦练习》的第一条为例，在第一组（第一把位）中，左手使用 1 指按住 4 弦第一品，2 指按住 2 弦第一品，3 指按住 3 弦第二品，4 指按住 1 弦第二品，右手使用 a m i m 的指法分别弹奏 1、2、3、2 弦，p 指在四个"4 十六" ♩♩♩♩ 分别弹奏低音 6、5、4、5 弦。之后，按照每一品为一组向下行进直到第十一、第十二品（第十一把位）后，再原路返回至第一把位完成全部内容。使用节拍器先从 1∶1 ♪ 开始练习，然后再练习 1∶2 ♪、1∶4 ♩ 的方式。[②]

① CARLEVARO A. *Rght hand technique*. Barry Editorial，1966：3 - 6.
② CARLEVARO A. *Right hand technique*. Barry Editorial，1966：3 - 6.

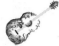



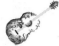

【《卡雷巴洛分解和弦练习》第1条】

No.1

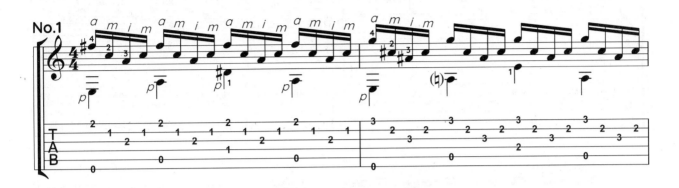

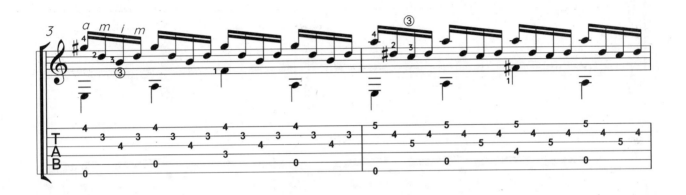

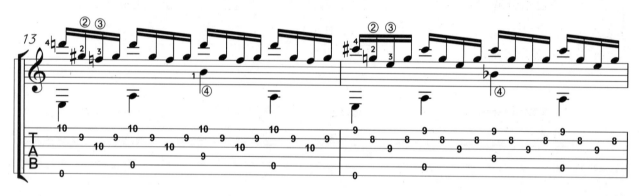

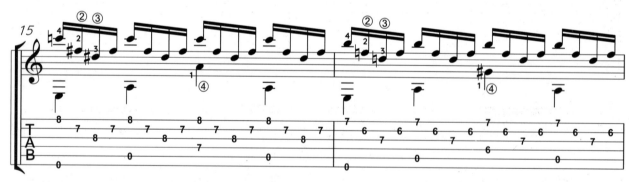

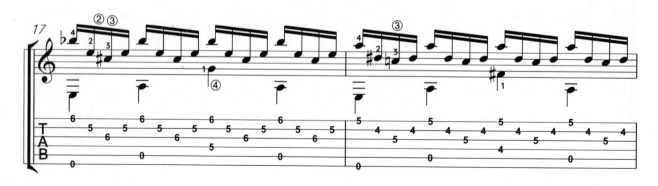

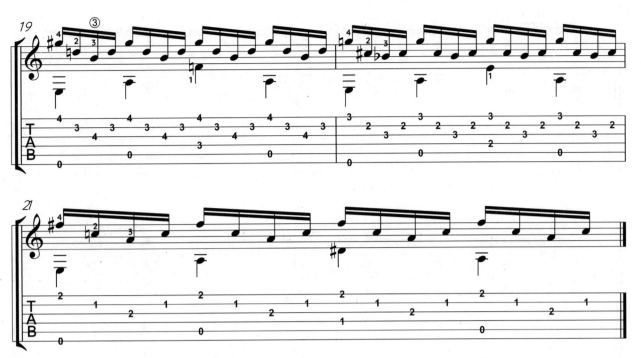

　　从《卡雷巴洛分解和弦练习》第二条开始，每条只展示第一组（第一把位）的右手指法和分解和弦模式，左手沿用第 1 条的指法和行进模式，在此就不再重复展示。[①]

【《卡雷巴洛分解和弦练习》第 2～12 条】

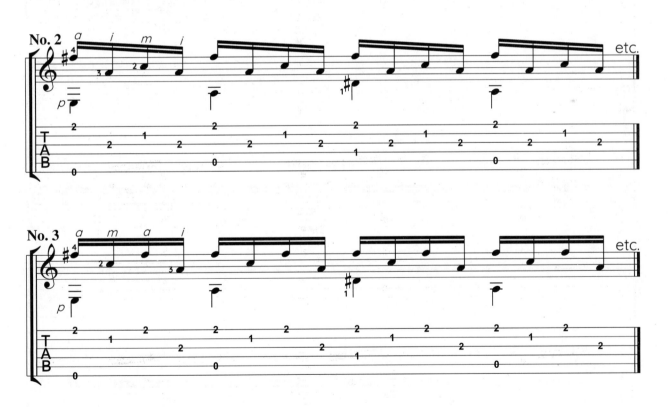

① CARLEVARO A. *Right hand technique*. Barry Editorial，1966：3-6.

No. 4

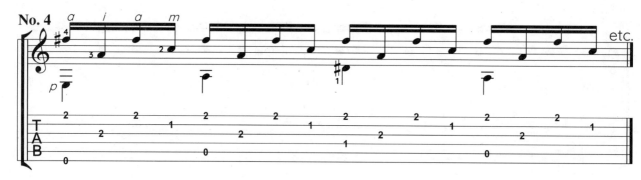

No. 5

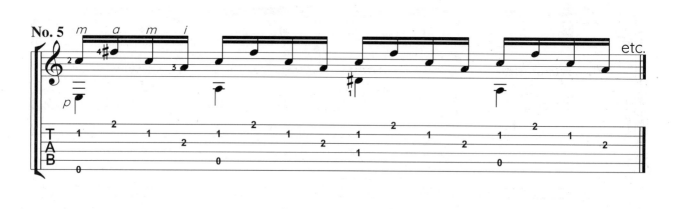

No. 6

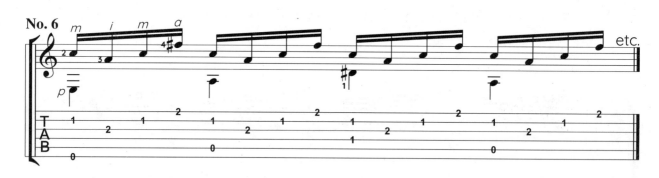

No. 7

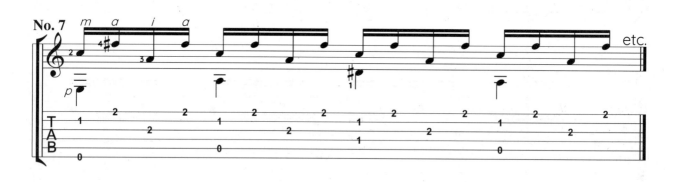

No. 8

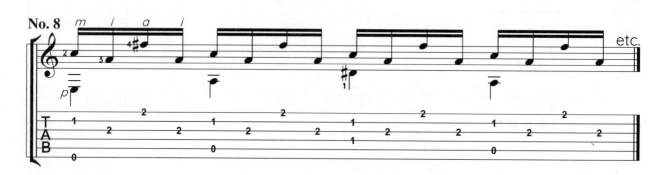

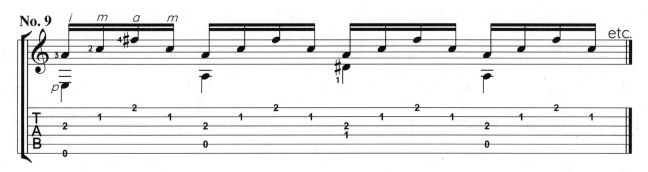

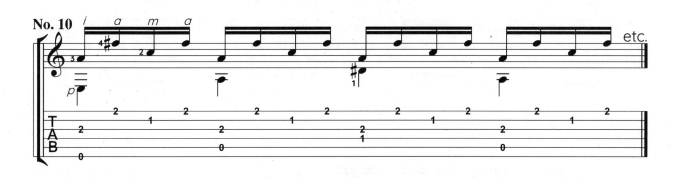

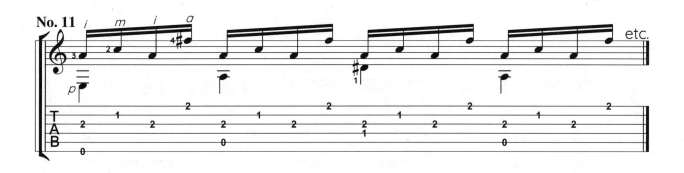

在接下来的练习中，本书收集整理了不同指法且具代表性的作品。这些作品不仅具有音乐性和练习价值，还具有趣味性。

【ｐｉｍｉ指法练习】普霍尔《野蜂》选段，使用ｐｉｍｉ指法。为了达到练习的目的，也可以使用ｐｍａｍ，ｐｉａｍ的指法练习。

cre - - - - - - - - - - - - - - - - - - scen - - -

- - - - - - - - - - - - - do

阿瓜多《练习曲第1号》选段。

【m i p i 指法练习】卡尔卡西《练习曲第19号》，也可使用 a m i m 指法替换。

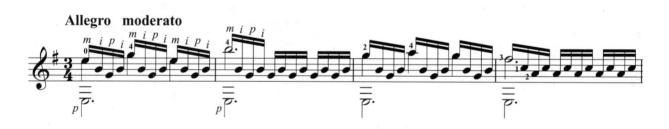

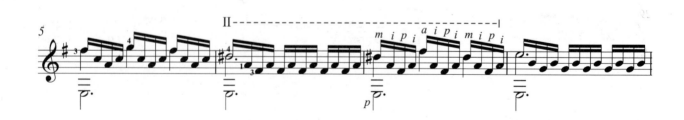

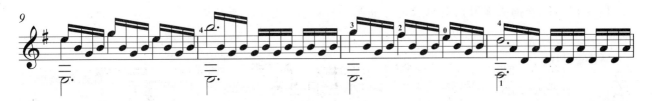

【ｐ ｉ ｐ ｍ指法练习】索尔《练习曲第 5 号》（三度音程练习曲）。

【ｐ　ａ　ｍ　ｉ指法练习】布拉威尔《练习曲第6号》。

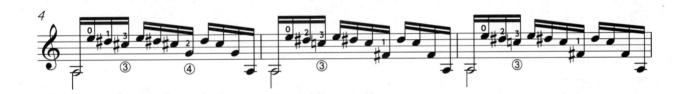

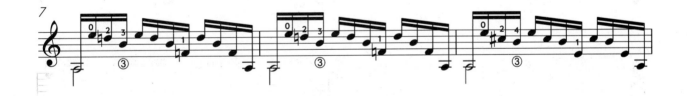

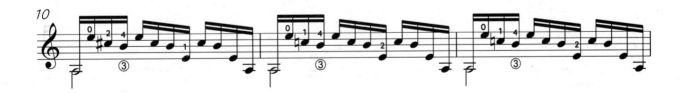

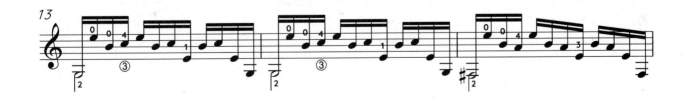

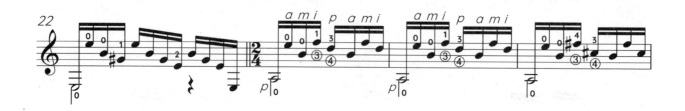

【ｐｉａｍ指法练习】罗德里戈《阿兰胡埃斯协奏曲》第三乐章分解和弦片段。

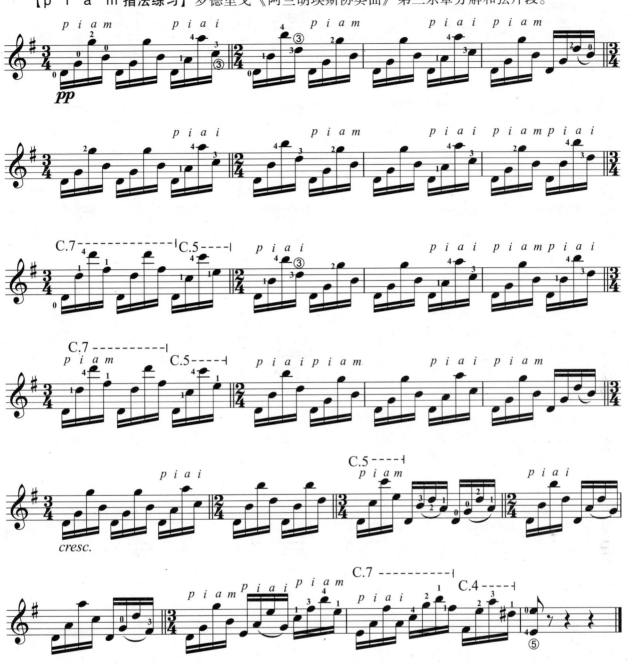

【ｐｍａｍｉ指法练习】索尔《练习曲第18号》。

【p i m a m i 指法练习】帕肯宁《分解和弦练习第25号》。

朱利亚尼《六连音练习曲》。

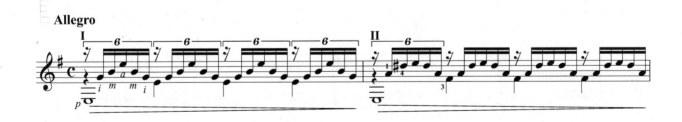

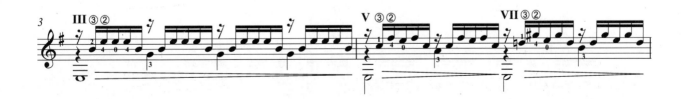

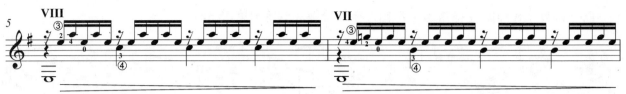

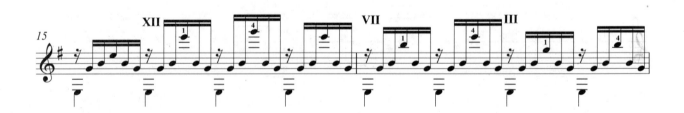

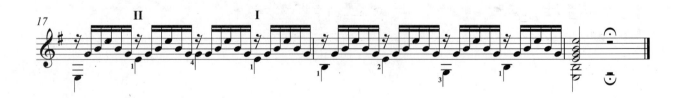

巴里奥斯《蜜蜂》分解和弦片段。

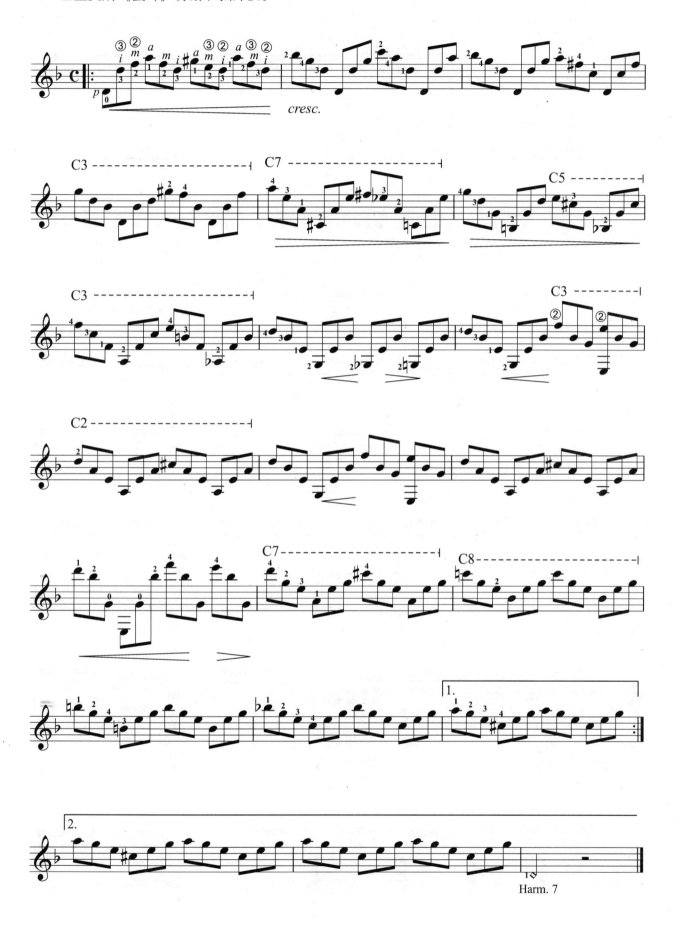

维拉罗伯斯《练习曲第 11 号》六连音片段。

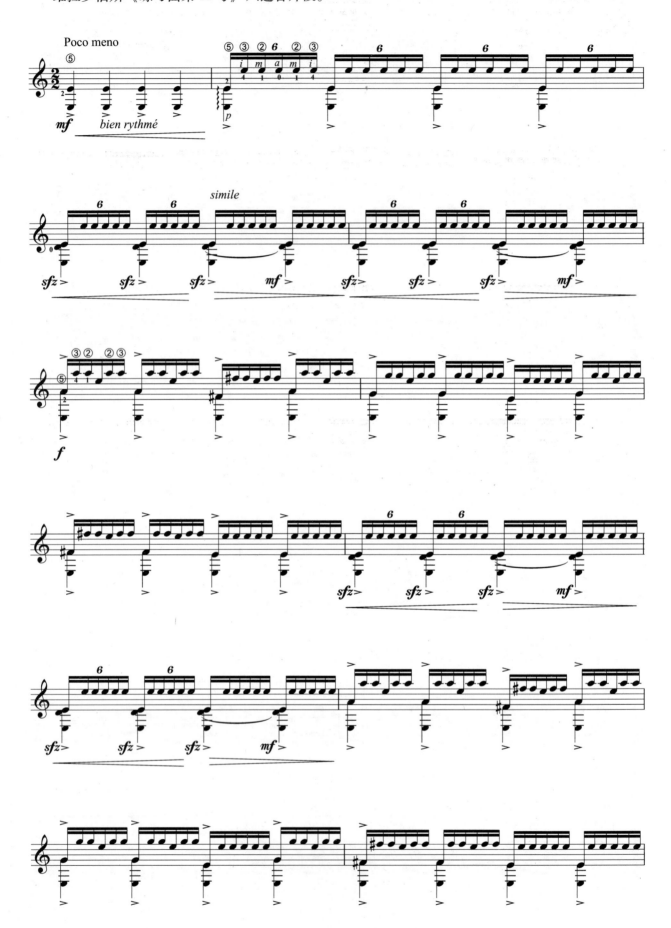

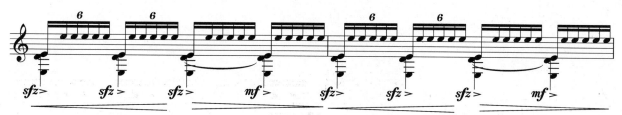

5 音 阶

5.1 基本概念

音阶是吉他演奏的重要技术，通过练习音阶可以快速有效地提高手指能力。这里提到的音阶不仅包括以级进为主的各类大小调音阶、半音阶、全音阶、教会调式音阶等，还包括曲目中出现的以单声部为主的线性旋律，我们称之为"音阶式"旋律。这些旋律不仅具有音阶级进式的特点，还时常会伴有跳进或和声保留音。（见谱例 5 – 1）

［**谱例 5 – 1**］卡尔卡西《练习曲第 1 号》。

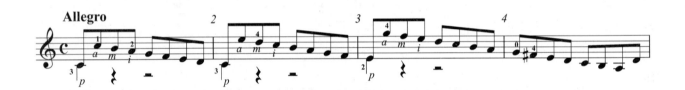

音阶和音阶式的旋律都可以作为练习的素材来使用，都具备重要的练习价值。相较而言，曲目中的音阶式旋律音乐性更好，对练习者来说有更多的练习乐趣和体验。所以，在本章的练习中也收录了一些音阶式旋律的经典片段。

5.2 拨弦方法

音阶的拨弦方法有**靠弦**和**不靠弦**，两种方法各有优劣。

不靠弦拨弦的动作幅度小，指法切换自如，适用范围广，因而被大多数演奏者所采用。不过，不靠弦拨弦的音量通常要比靠弦小一些，在演奏快速且热烈的音阶片段中会显得有些力不从心，不如靠弦拨弦那么得心应手。另外，使用不靠弦演奏音阶需要格外小心手指的动作幅度，动作稍大就会碰到其他琴弦，容易产生杂音。

使用**靠弦**方法弹奏音阶在 19 世纪下半叶至 20 世纪的西班牙作品中比较常见，这类作品通常具有弗拉门戈音乐的特点，风格热烈。乐曲中常常出现移调、转调，所使用的音阶也带有很多的临时升降号。值得一提的是，弗拉门戈吉他常使用靠弦的方式弹奏快速音阶或音阶式的旋律，可以使音乐线条更加清晰有力，颗粒性更强。因此，在古典吉他上使用靠弦的方法演奏此类风格的音阶也不失为一种简单有效的方法。然而，靠弦弹法也有一些局限性，它拨弦的动作幅度比不靠弦更大，在演奏一些带有和声伴奏或跳进的复合式音阶旋律时会比较困难，更适合在单旋律音阶中使用。另外，靠弦的触弦动作导致的消音问题也使弹奏音阶的颗粒性很强，不适合在一些注重连贯且风格优美的乐曲中使用。

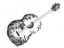

［谱例5-2］罗德里戈《绅士幻想曲》音阶选段。

如谱例5-2所示，音阶在音乐上突破了原有的固定大小调模式，所以，音阶的行进中带有很多临时升降号、还原记号。

5.3 指法安排

5.3.1 常规指法

音阶最常使用的右手指法是 i m 或 m i 指交替的方式。从练习的角度来说，m a 或 a m 以及 i a 或 a i 的指法也需要保持一定的熟练度，做到切换自如，以应对乐曲中出现的各种可能性。

C大调音阶，通常使用 i m 或 m i 指法练习，也可以使用 m a 或 a m 以及 i a 或 a i 的指法练习。

【C大调音阶常规指法练习】

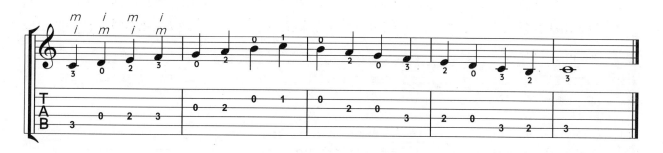

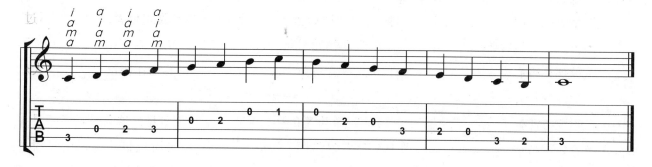

5.3.2 a m i 指法

除上述指法外，还有一种指法越来越多地被业内人士所提及，那就是 a m i 类似于轮指（p a m i）的指法。这种指法和轮指一样，在一定程度上借助了手指拨弦的惯性来快速弹奏音阶，在指法编排上每根琴弦有三个或六个音。

左手需要根据 a m i 指法的特点安排相应的指法，从而保证每根弦上有一组指法三个音或两组指法六个音。

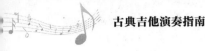
【C大调音阶：使用 a m i 指法练习】

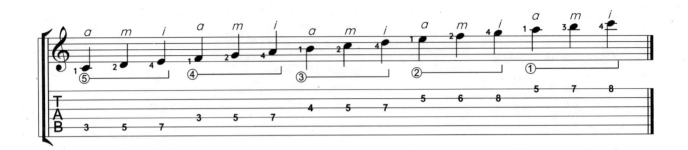

根据上述指法安排，常见把位上共有 E、F、G、A、B、C、D 七种上行音阶。

【七种上行音阶 a m i 指法练习】

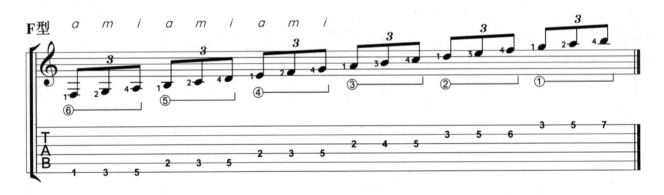

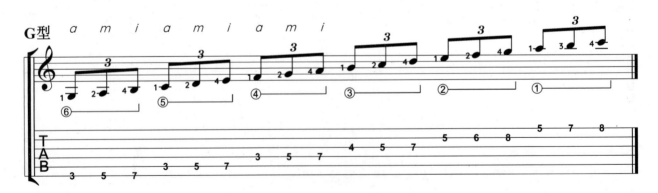

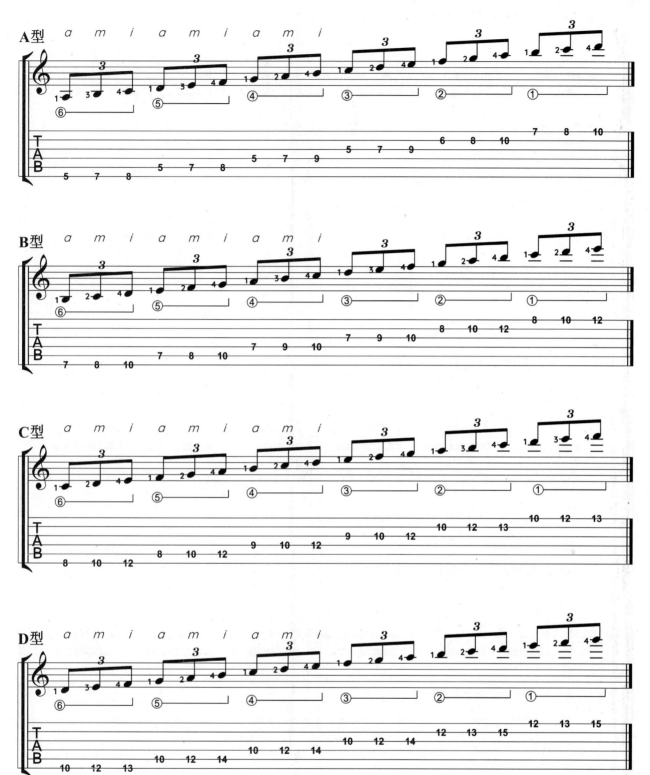

吉他演奏家马特·帕尔默（Matt Palmer）所著的《超凡吉他手》（*The Virtuoso Guitarist*）第一册《快速音阶新奏法》（*A New Approach to Fast Scale*）详细说明了如何使用 a m i 的指法练习音阶，以下练习也借鉴了他的训练方法。值得一提的是，此练习也可以有效提升右手的独立性和控制力以及左右手的同步性。

【a m i三根手指的单练与组合练习】

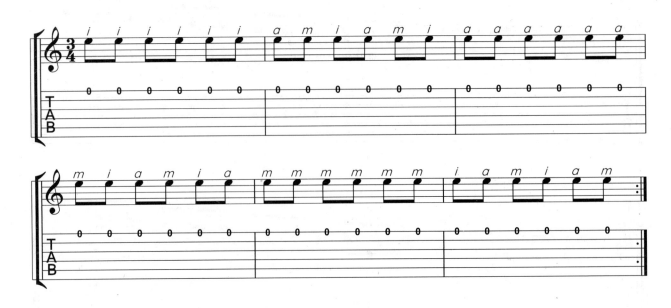

【a m i 指加重音练习】

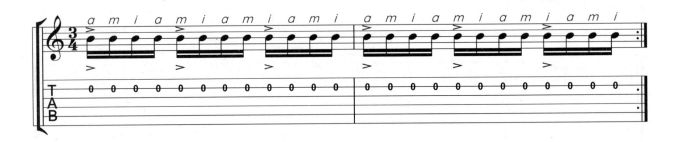

【第三把位 a m i 指加重音练习】

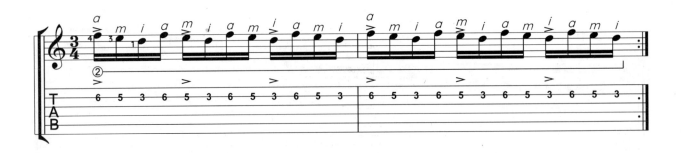

【第五把位 a m i 指加重音练习】

【a m i指双音练习】

【a m i指结合圆滑音使用练习】

在一些乐曲片段中也可以使用a m i的指法。（见谱例5-3、谱例5-4）

[谱例5-3] 皮亚佐拉《探戈组曲》第二乐章。

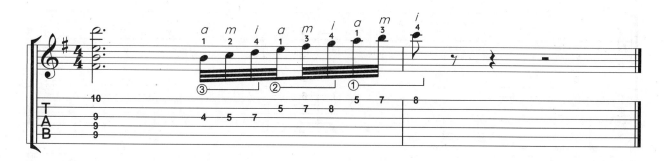

[谱例5-4] 朱利亚尼《英雄大奏鸣曲》。

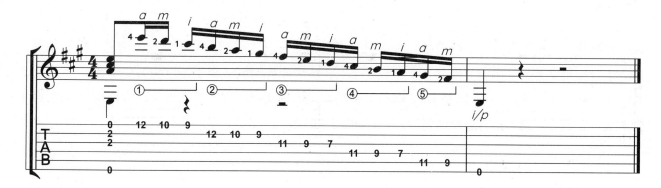

5.4 跨弦

在演奏跨弦（琴弦过渡）音阶时，右手的手腕和小臂应随着琴弦的变化上下轻微移动，而不是在一个位置上保持不动。这样可以统一每根琴弦上手腕和手指触弦的角度，也有助于使不同琴弦上的音色保持一致，否则在演奏6弦时就会因手腕过度拱起而使演奏者处于紧张的状态，或者演奏1弦时手腕太平影响拨弦。

在跨弦的指法安排上应尽量避免使用逆指的方法，使用顺指的方法更符合大多数人的运指习惯。（见谱例5-5）

[**谱例5-5**] 跨弦的指法安排1。

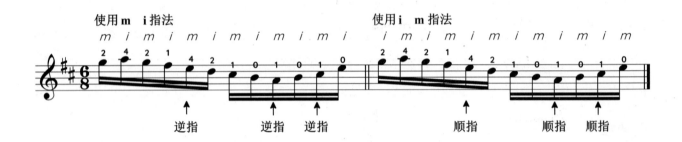

如果不得不使用逆指，手型应保持稳定，不要向右侧转动手腕。我们也可以通过一些练习来提升逆指的熟练度。

【**每弦3音练习**】i m i和m i m指法交替使用，速度1:1，♩=100～240；1:3，♩.= 80～120。

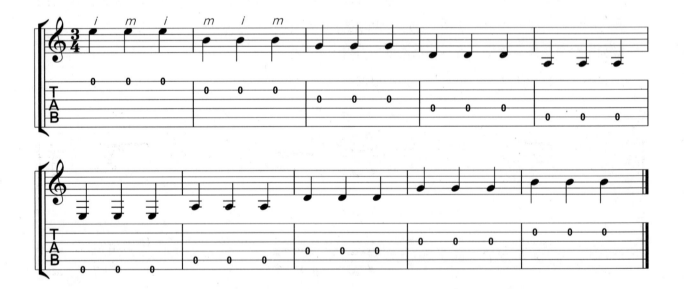

在弗拉门戈吉他上演奏下行跨弦音阶遇到逆指时，经常会连用同一根手指（一般是i指）拨弦。第一个音使用靠弦方法拨响后停靠在下一根琴弦上，然后顺势用同一根手指拨响第二个音。

下列音阶无论使用i m还是m i交替的指法都会出现逆指。因此，我们可以尝试用i指连用的方式演奏跨弦音，避免出现逆指的情况。（见谱例5-6）

[谱例5-6]跨弦的指法安排2。

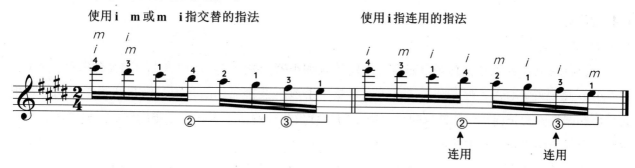

5.5 变换节奏型练习

通过练习多种节奏型提升速度和熟练度是一种常见的练习方法。

音阶以"2八"♪♪、"4十六"♫♫、"8三十二"♬♬♬等值音符为主的，可以通过前附点♪.和后附点♫.的节奏型来练习，节拍器使用1：2的方式。

下列音阶使用八分音符♪＝节拍器速度。（见谱例5-7）

[谱例5-7]使用八分音符♪＝节拍器速度。

音阶以三连音、六连音、九连音为主的，可以以三个音为一组，练习"前十六"♫♪、"后十六"♪♫、"切分"♪♪♪的节奏型，以打合拍的方式配合节拍器练习。

下列音阶使用四分音符♩＝节拍器速度。（见谱例5-8）

[谱例5-8]使用四分音符♩＝节拍器速度。

5.6 常见问题和练习要点

5.6.1 常见问题

很多练习者常常抱怨自己弹音阶时速度不够快，会经常会卡顿。其实，速度不快是一个或几个问题的综合体现，与熟练度、拨弦动作、指法安排、换把衔接等几个方面有关。

手指的先天机能也会在很大程度上影响音阶的速度，每个人都有自己的速度上限。但是，通过

一些方法练习后，练习者实现甚至是突破自己的极限速度也是有可能的，尤其是在青少年阶段成效更为显著。

5.6.2 练习要点

（1）练习音阶必须严格使用节拍器，这样可以让手指在各种稳定的速度中得到充分锻炼。

（2）重视慢速练习，厚积薄发。试着在慢练中解决一些常见问题，如左右手同步性、手指拨弦的动作和幅度、换把连接、指法安排、杂音控制、音色统一等。如果在慢速中问题还没有解决，练习者也可以尝试用更慢的速度练习。

（3）左右手要充分放松，不要紧张。从慢速到快速的过程中，需要关注手指是否能保持放松。

（4）加强练习加附点的节奏型（前附点、后附点），增强手指的控制能力。

（5）练习的速度越快，每次使用节拍器提速的幅度就越小。慢速练习时，每一次提速的区间可以大一些；快速练习时，每次提速区间小一些。

（6）当练习速度遇到瓶颈时，可以慢几档练习后再逐步提速，如此反复可以提升熟练度和极限速度的稳定性。

（7）上行音阶熟练使用1指换把，下行音阶用4指或3指换把。

（8）练习时要留意音阶换把是否连贯流畅，注意力不要只放在左手换把的动作上。例如，很多初学者会把换把前的最后一个音或换把后的第一个音弹得特别用力，导致音阶卡顿、不连贯。相关内容见"3.8 换把的常见问题"。

（9）音阶中的难点需要结合多种速度反复单练，如高把位、指法连接困难的地方。

（10）练习时使用录音设备，可以快速发现并解决问题。

（11）一天分几次来练习，每次练习时间不超过45分钟。

5.7 配套练习

初学者在练习音阶之前，需要先从半音阶开始练习，使用 i m 或 m i 交替的指法。

【半音阶练习1】每个半音弹四下。

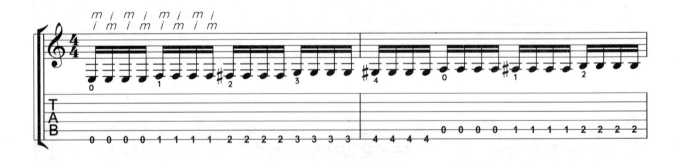

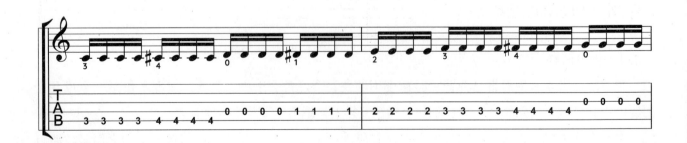

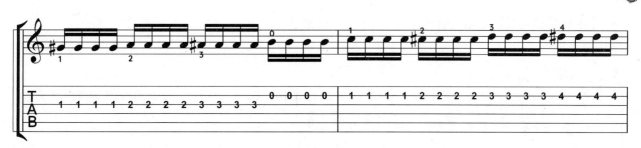

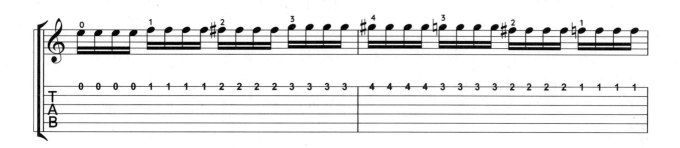

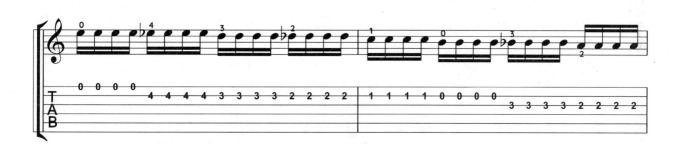

【半音阶练习2】每个半音弹1下。

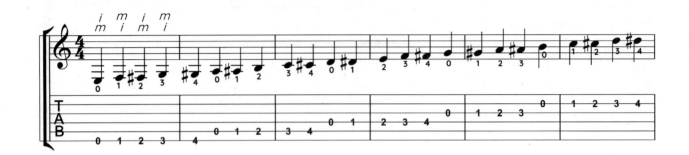

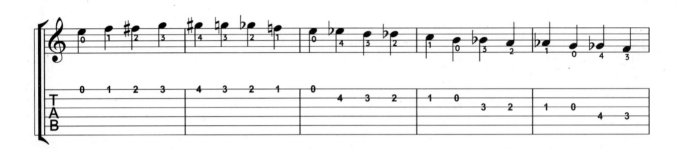

【C大调音阶练习1】每个音弹2下。

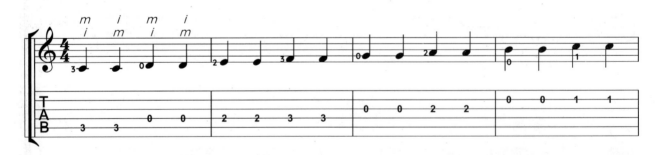

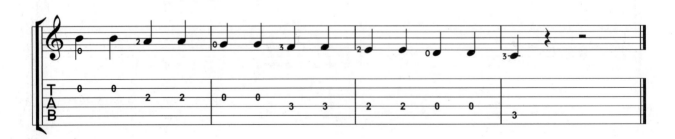

【C大调音阶练习2】 每个音弹1下。

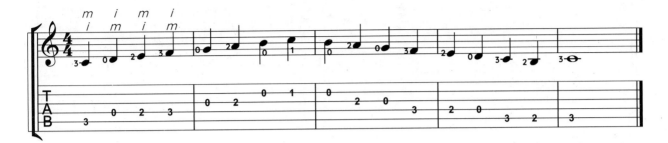

【六根弦音阶练习】

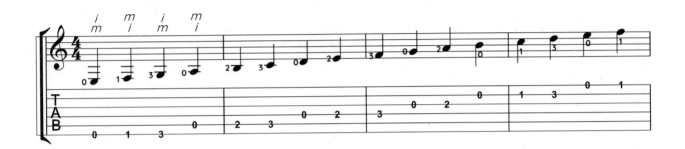

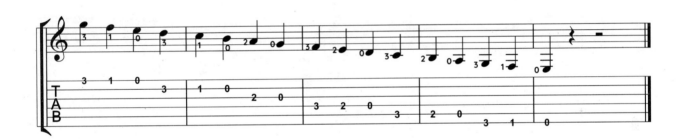

【《每日音阶练习》】

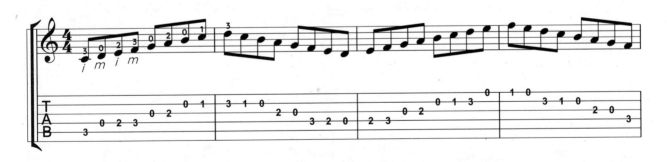

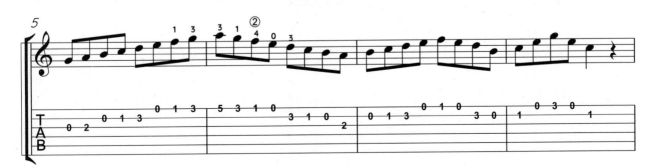

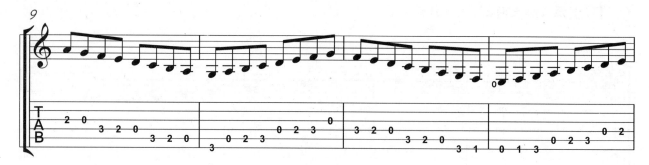

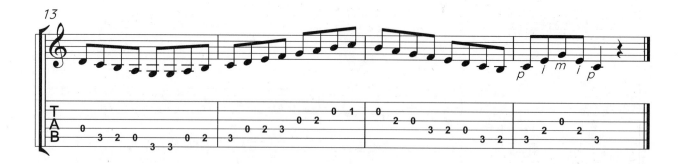

【泰雷加《音阶练习曲第6号》】

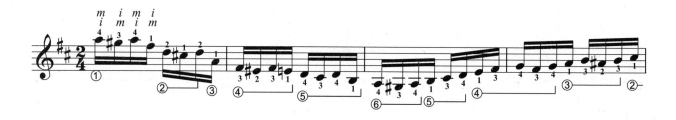

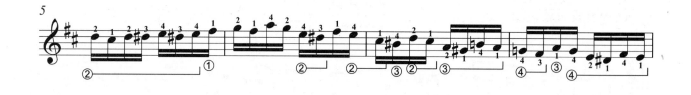

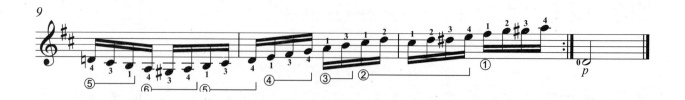

【泰雷加《半音阶练习曲》】

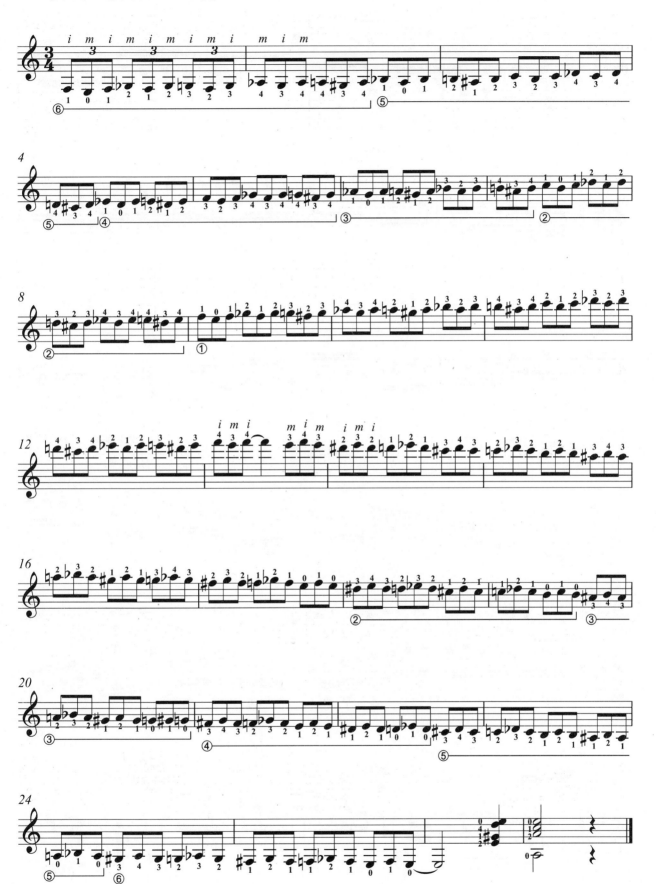

【泰雷加《练习曲第1号》】

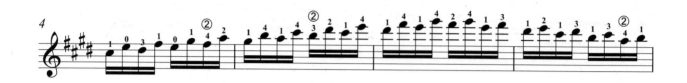

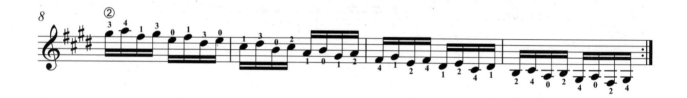

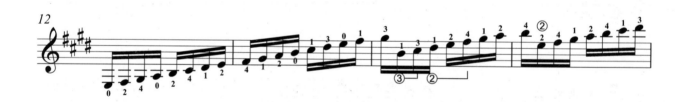

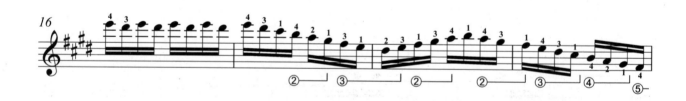

【帕格尼尼《随想曲第 24 号》变奏 11】

【卡尔卡西《练习曲第1号》】

【朱利亚尼《英雄大奏鸣曲》音阶选段】

选段 1

选段 2

【维拉罗伯斯《练习曲第7号》音阶选段】

【泰雷加《前奏曲第12号》】

【罗德里戈《阿兰胡埃斯协奏曲》第二乐章音阶选段】

【罗德里戈《绅士协奏曲》第三乐章音阶选段】

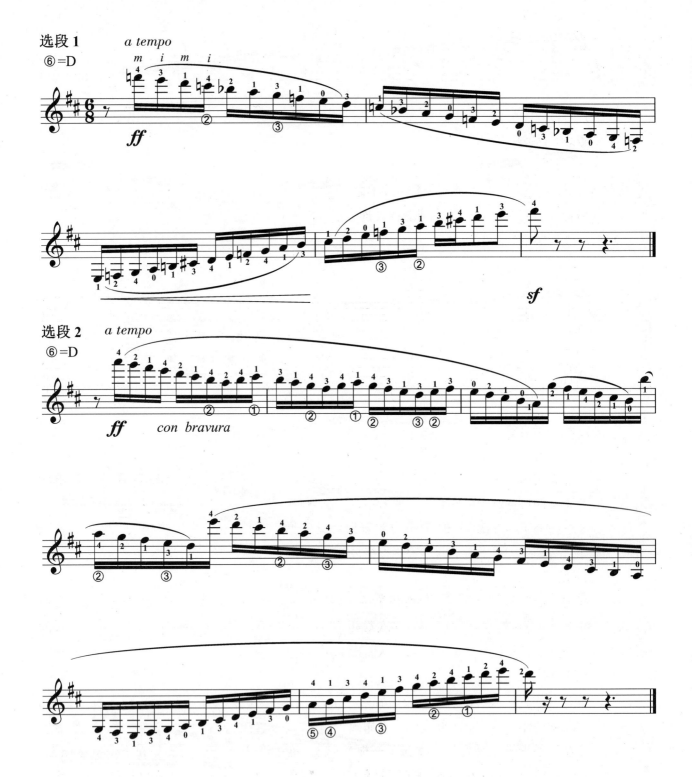

6 圆滑音

6.1 基本概念和奏法

圆滑音（slur）是最具吉他特色的演奏技术之一，谱面上用圆滑线"⌒"或"‿"来表示，分为上行圆滑音（打音/击弦）、下行圆滑音（连音/勾弦）。（见谱例6-1）

[**谱例6-1**] 圆滑音。

上行圆滑音（打音/击弦）　　　　　下行圆滑音（连音/勾弦）

弹奏圆滑音应使用左手手指的大关节发力，尤其是掌心靠近指根的一侧。当左手敲击或拨响琴弦的时候，小关节保持立起来的姿势，不要折指，否则影响发力。

圆滑音中按弦的手指要保持稳定，不要跟着另一根或另几根手指一起动，否则会容易往下拉弦或往上推弦导致音高变化。没有动作的手指保持放松，不要一起用力。

6.1.1 上行圆滑音

上行圆滑音（打音/击弦）：用右手拨出第一个音后，使用左手指尖敲击琴弦来完成下一个音或下几个音。需要注意的是，打音的部位不能太靠近指甲，否则琴弦容易卡进指甲缝里。如果打音的部位太靠后，小关节容易折指、立不起来，从而影响打音的质量。

6.1.2 下行圆滑音

下行圆滑音（连音/勾弦）：用右手拨出后第一个音，使用左手手指拨弦来完成下一个音或下几个音。左手的拨弦动作分为两种——靠弦和不靠弦。

靠弦是指左手手指拨弦后指肚停靠在下一根琴弦上，不靠弦是指拨弦后不靠在下一根琴弦上。一般来说，刚开始练习下行圆滑音都要先练习靠弦，这样可以充分锻炼左手手指的发力，稳定拨弦动作。待靠弦熟练后再练习不靠弦，音量和拨弦动作会更有保障。

靠弦的音质饱满，音量较大，适合在某些需要突出圆滑音的段落中使用。而不靠弦的音量较弱，动作轻巧，特别适合在快速连续的圆滑音、装饰音段落中使用。

6.2 练习要点

圆滑音的速度节奏要均匀平稳，不要像加了附点一样忽快忽慢，一开始最好加上节拍器辅助

练习。

上下行圆滑音的音色、音量要保持统一，尤其是左手的打音、连音不要和右手拨弦的第一个音的音量差距太大，导致圆滑音不清晰、头重脚轻。

弹奏下行圆滑音时，为了避免左手拨弦时碰到下一根琴弦产生杂音，可以用右手不拨弦的手指提前放在下一根琴弦上止音。

多练习能力偏弱的手指和指法，比如3、4指为主的指法——2 3，3 2，3 4，4 3，2 4，4 2，等等。

6.3 打音、连音练习

建议初学者从第五把位（第五、六、七、八品）上开始练习圆滑音，琴弦张力不大，把位适中，易于上手；当熟练后再换到第一把位，加入空弦圆滑音一起练习。

【第五把位打音练习】指法有1 2，1 3，1 4，2 3，2 4，3 4，每一个指法都可以反复练习，并使用节拍器。（见谱例6-2至6-7）

［谱例6-2］1 2指打音。

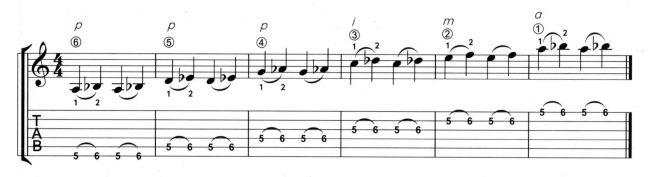

［谱例6-3］1 3指打音。

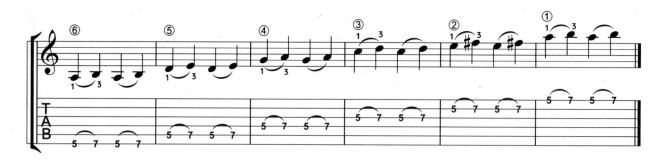

［谱例6-4］1 4指打音。

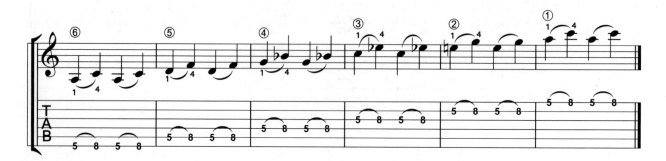

[谱例6-5] 2 3 指打音。

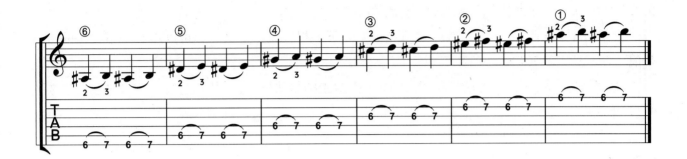

[谱例6-6] 2 4 指打音。

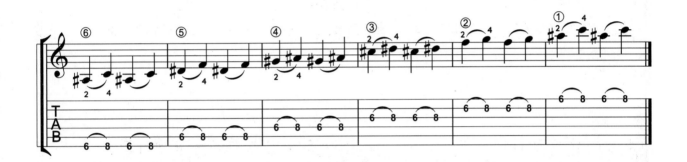

[谱例6-7] 3 4 指打音。

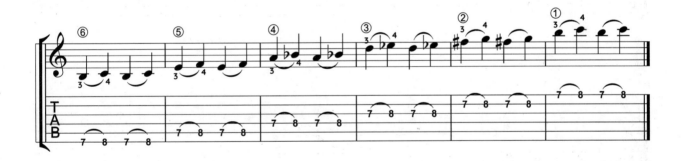

【第五把位连音练习】指法有 2 1，3 1，4 1，3 2，4 2，4 3，每一种指法都可以反复练习。

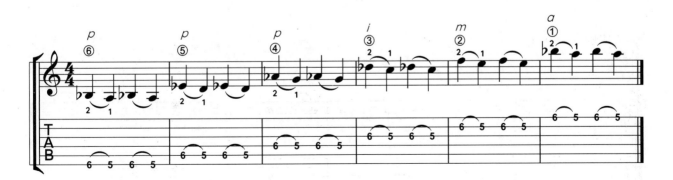

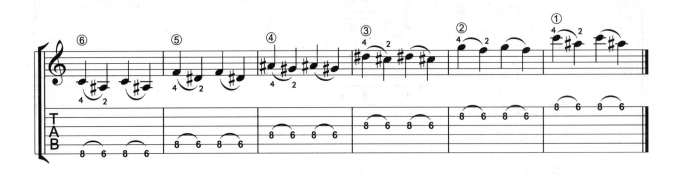

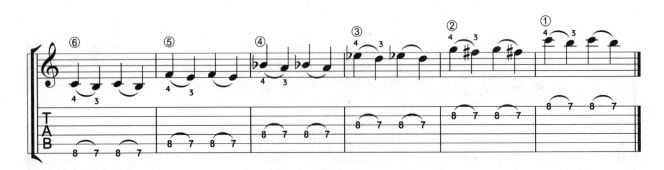

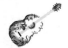

6　圆滑音

【空弦打音练习】指法有 0 1，0 2，0 3，0 4。

【空弦连音练习】指法有 1 0，2 0，3 0，4 0。

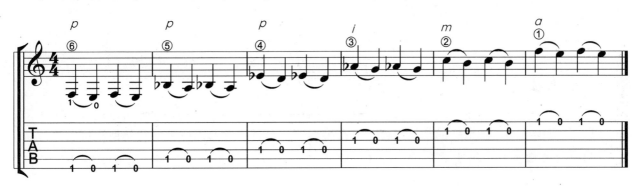

91

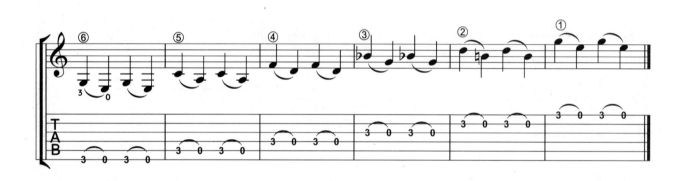

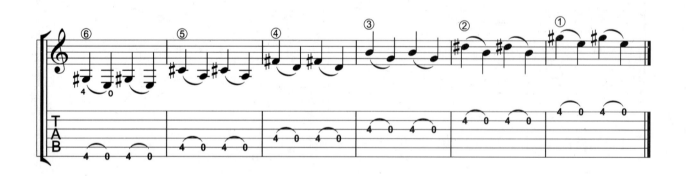

6.4　组合练习

以下练习中列举了圆滑音的常见组合，都在第五把位上，弹奏熟练后再换到其他把位上练习。

【打音＋连音练习】指法有 1　2　1，1　3　1，1　4　1，2　3　2，2　4　2，3　4　3。

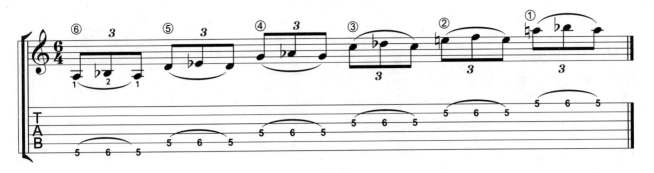

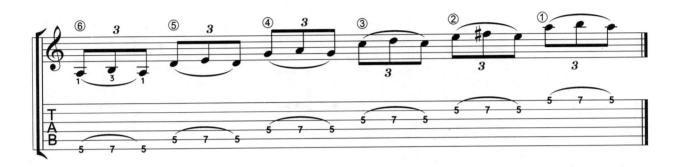

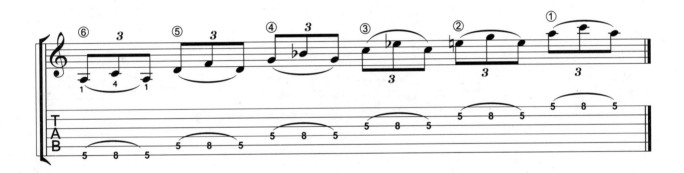

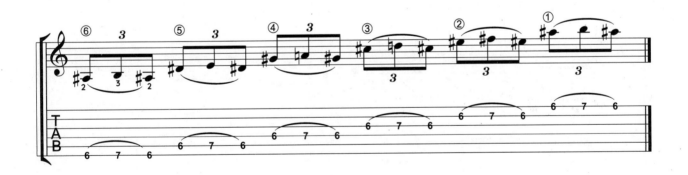

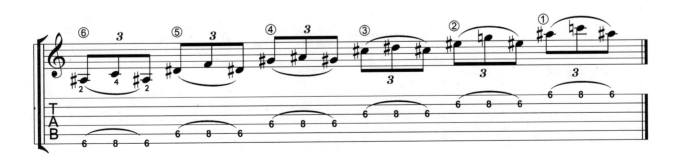

【连音+打音练习】指法有2 1 2，3 1 3，4 1 4，3 2 3，4 2 4，4 3 4。

【连续打音练习】指法为 1　2　3　4。

【连续连音练习】指法为 4　3　2　1。

【混合式圆滑音练习】指法有 1 2 3 2, 1 2 4 2, 1 3 4 3, 2 3 4 3, 4 3 2 3, 4 3 1 3, 4 2 1 2, 3 2 1 2。

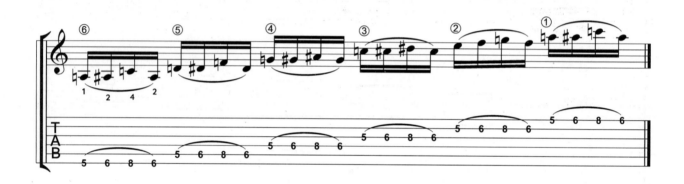

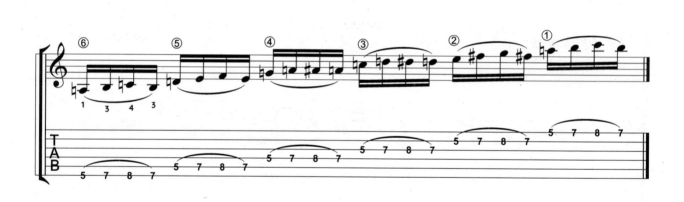

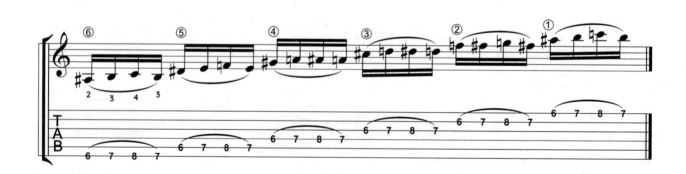

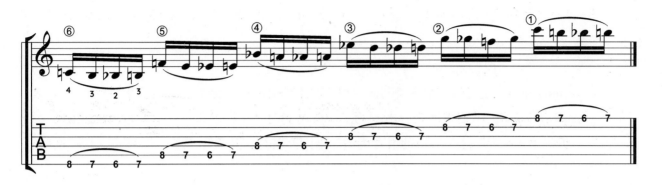

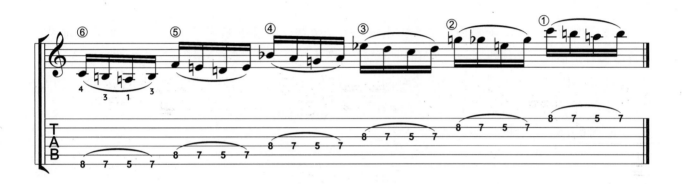

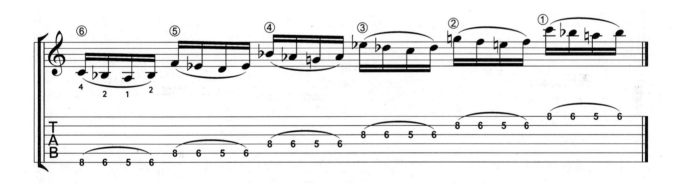

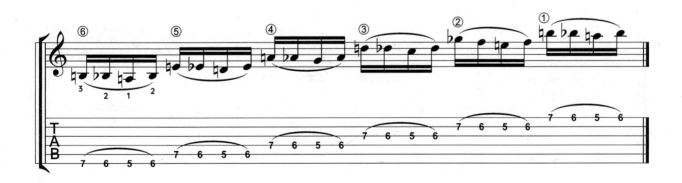

6.5 滑音

滑音（portamento）是指从一个音滑到同一根琴弦上的另一个音，主要有四种类型。

（1）拨响第一个音，然后借助余音滑到第二个音的同时，再拨响第二个音，形成"拨响第一个音—滑音—拨响第二个音"三个阶段的滑音类型。谱面上用斜杠滑音线"——"标记。（见谱例6 – 8 中的第 1 小节）

（2）第二个音上有同音的倚音出现。演奏方法是拨响第一个音，然后借助余音滑到第二个音上，再弹响第二个音。此种滑音比上一种多了一个音，需要在滑到第二个音之后再拨响。（见谱例6 – 8 中的第 2 小节）

（3）拨响第一个音，然后借助余音快速滑到另一个音，不再拨响第二个音。第一个音通常是不同音的倚音。谱面上用斜线"——"和圆滑线"⌒"标记。（见谱例6 – 8中的第 3 小节）

（4）拨响第一个音，然后第二次拨响同一个音的时候快速滑到另一个音，不再拨响滑到的音。通常，第一个音会出现同音的倚音。（见谱例6 – 8 中的第 4 小节）

[**谱例6 – 8**] 滑音的主要类型。

滑音经常伴随揉弦一起使用，可以达到增强表现力的效果。一般是在滑音前后加入揉弦，在滑音行进的过程中不用揉弦。

【**单指滑音练习**】在拨响第一个音的同时，目光锁定在即将滑到的第二个音的音品上，不需要看左手滑动的过程。另外，左手在滑动时要始终按住琴弦，不然滑音会中断或出现杂音。此练习也可以在其他琴弦上练习。

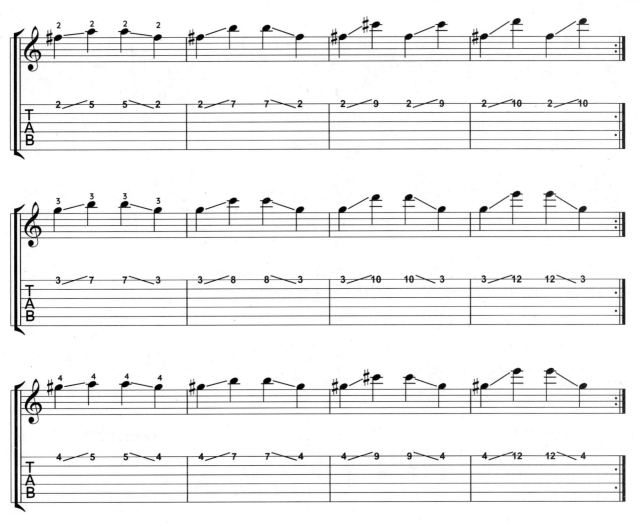

【滑音片段练习1】泰雷加《威尼斯狂欢节主题变奏曲》滑音变奏。

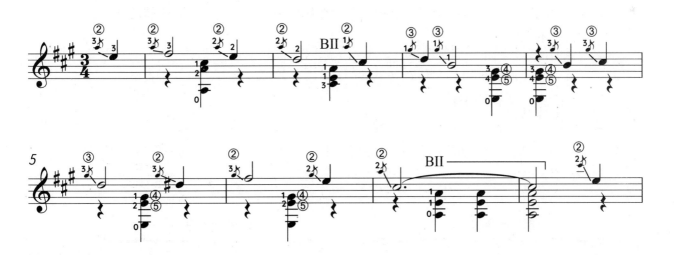

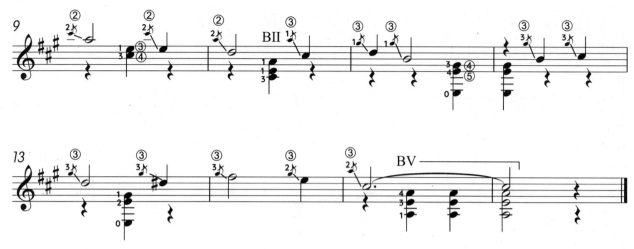

【滑音片段练习2】 泰雷加《大霍塔舞曲》双音滑音变奏。

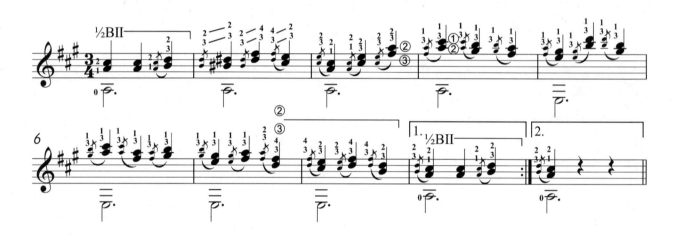

6.6 装饰音

在**装饰音**的演奏中经常会用到圆滑音技术，这些装饰音有颤音（见谱例6－9）、波音（见谱例6－10）、回旋音（见谱例6－11）、倚音（见谱例6－12）等。演奏方法是右手拨响第一个音后，左手用圆滑音的方式完成余下的音。

颤音（trill）分为18世纪和19世纪两种奏法。18世纪奏法从主音上方的二度音开始，适用于巴洛克时期的作品；19世纪奏法从主音开始，适用于古典主义、浪漫主义时期的作品。

[**谱例6－9**] 颤音。

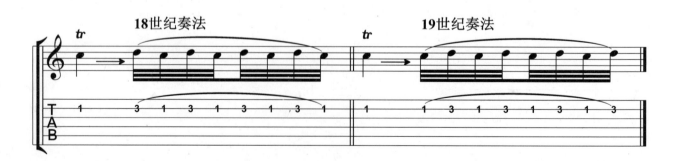

［谱例6–10］波音（mordent）。波音分为上波音和下波音。

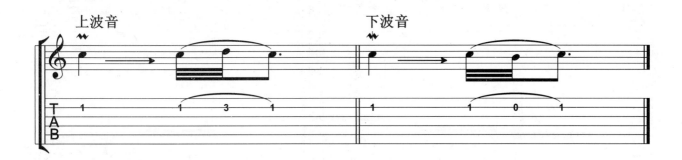

［谱例6–11］回旋音（turn）。

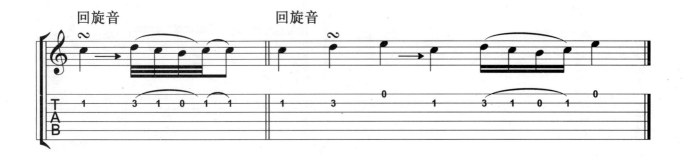

［谱例6–12］倚音。倚音分为短倚音（acciaccatura）和长倚音（appoggiatura）。

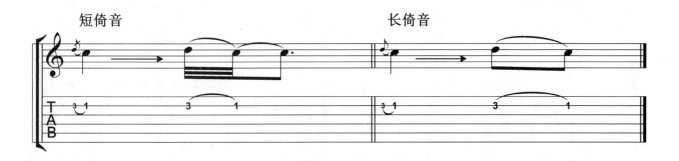

6.7　配套练习

【卡尔卡西《练习曲第4号》】

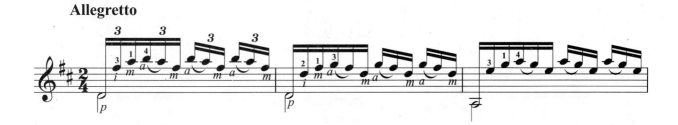

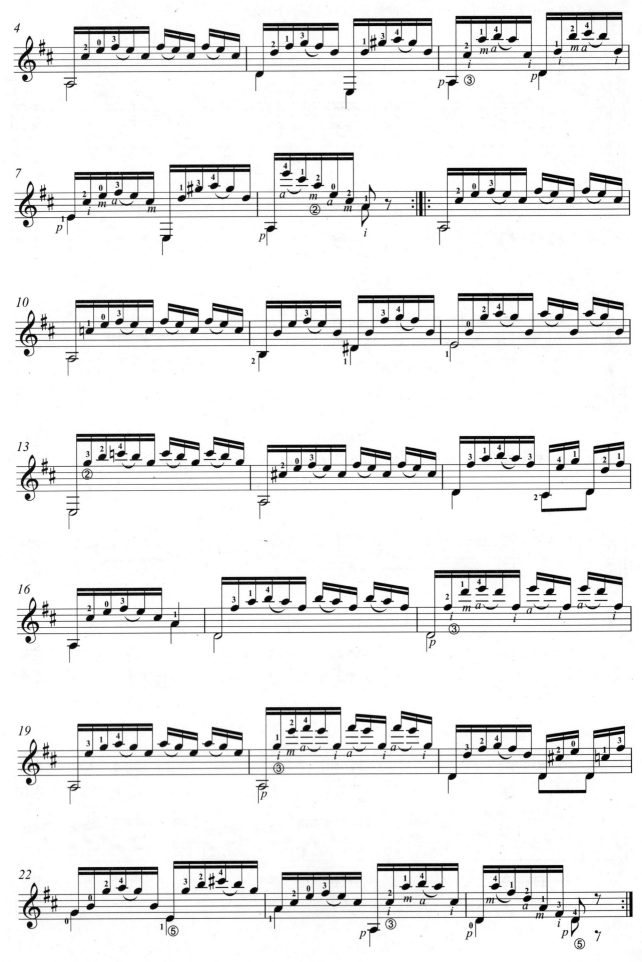

【伯杰龙《圆滑音练习曲》】

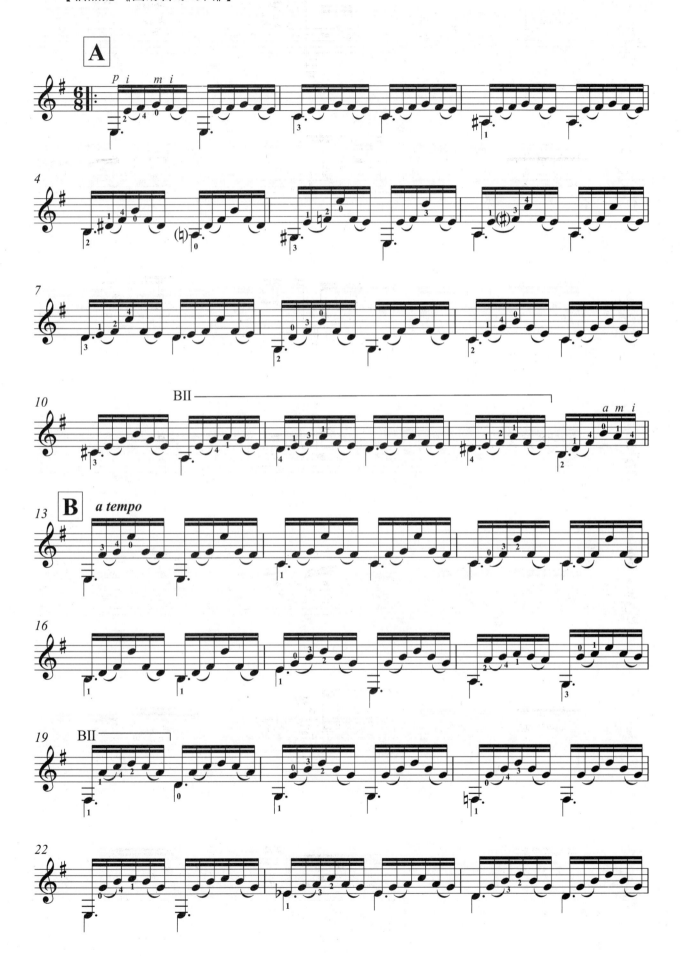

【巴里奥斯《圆滑音练习曲》】

【维拉罗伯斯《练习曲第9号》选段】

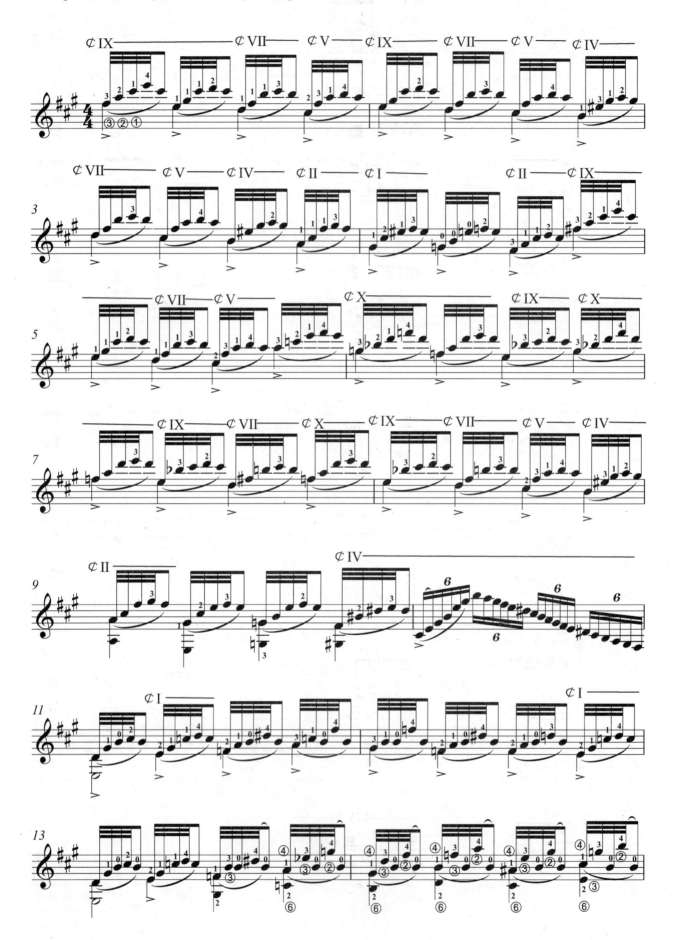

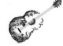

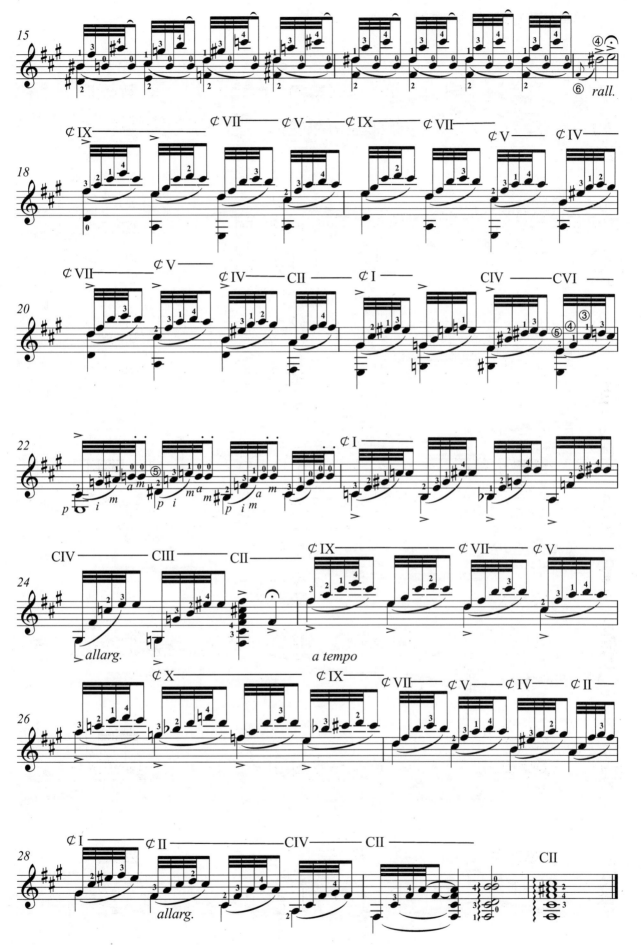

【巴里奥斯《练习曲第 4 号》】

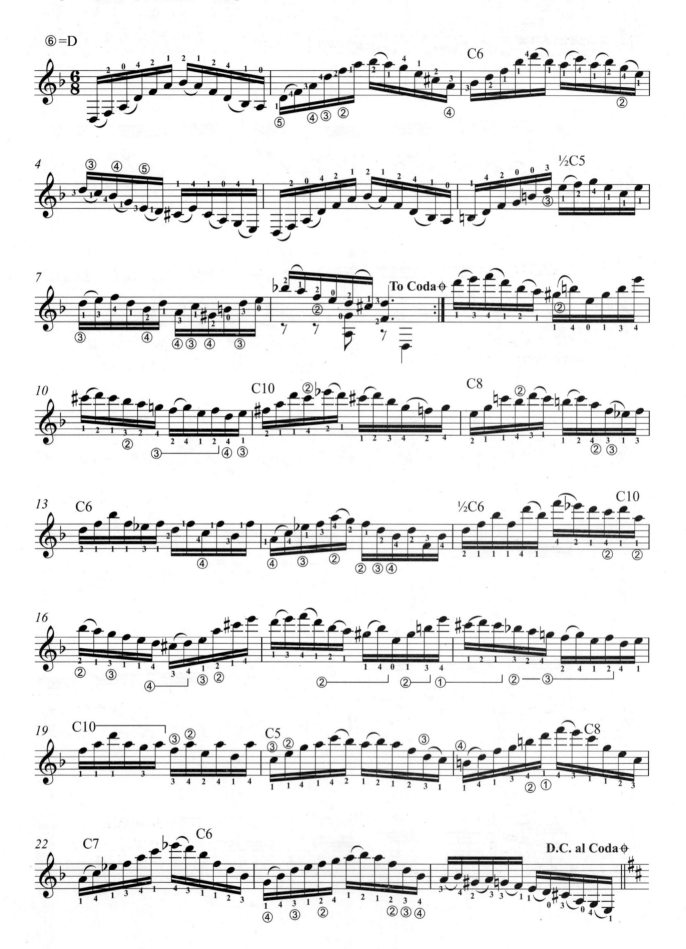

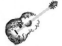

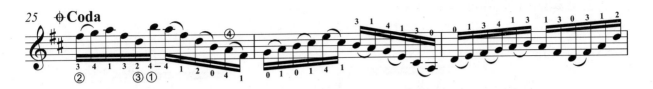

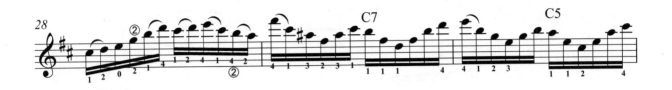

【巴里奥斯《圆滑音组合练习曲》】

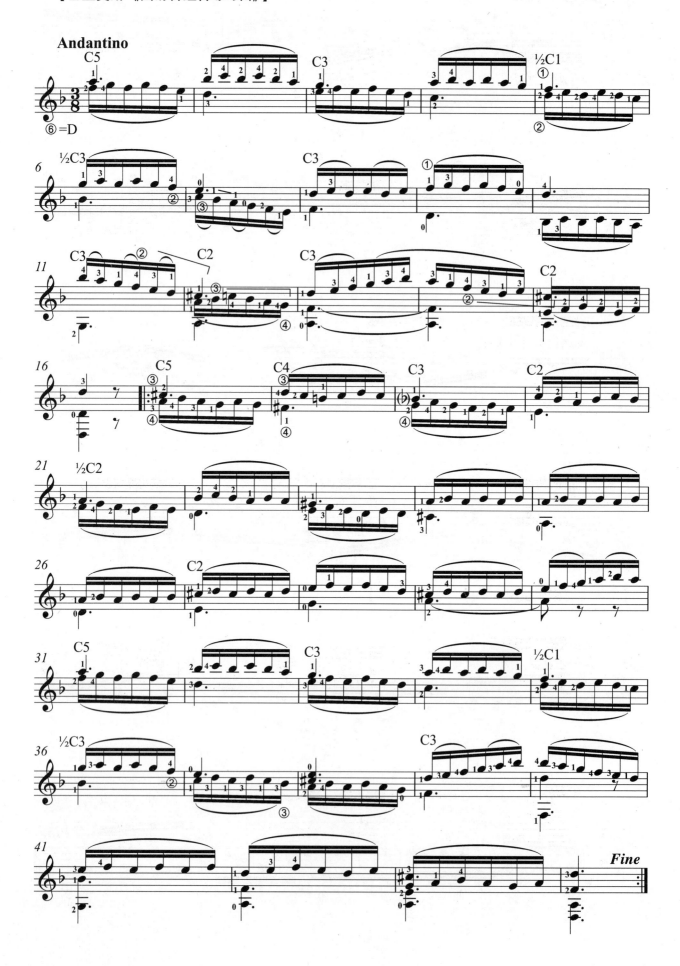

【帕格尼尼《随想曲第5号》引子】

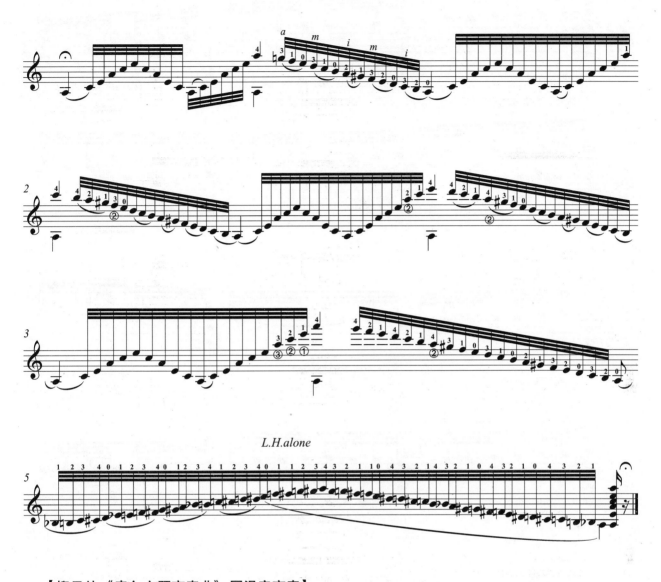

L.H.alone

【柳贝特《索尔主题变奏曲》圆滑音变奏】

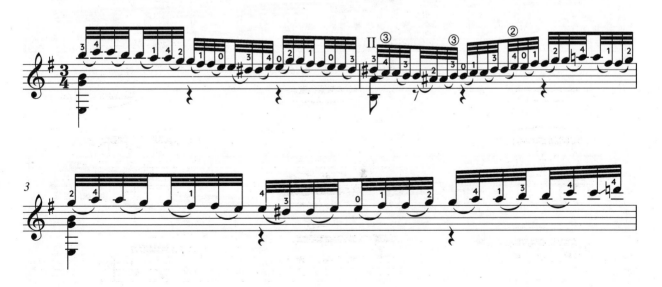

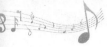

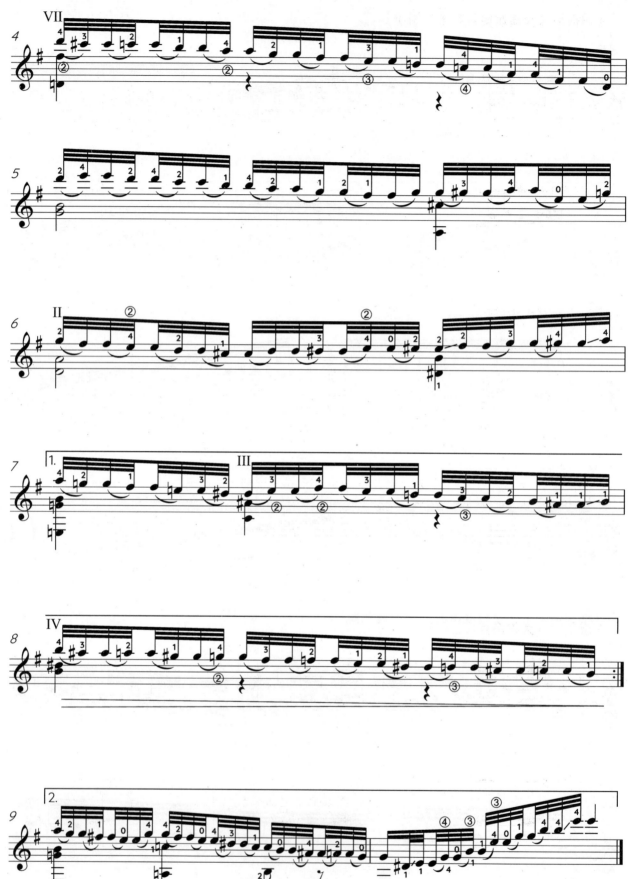

【泰雷加《大霍塔舞曲》引子选段】

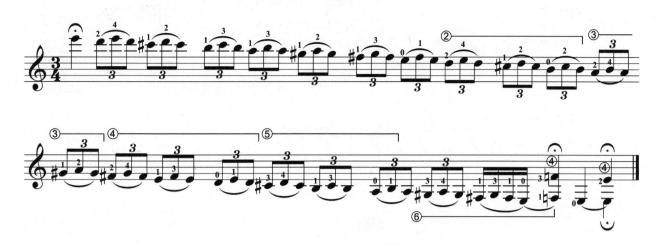

【泰雷加《大霍塔舞曲》变奏18选段】

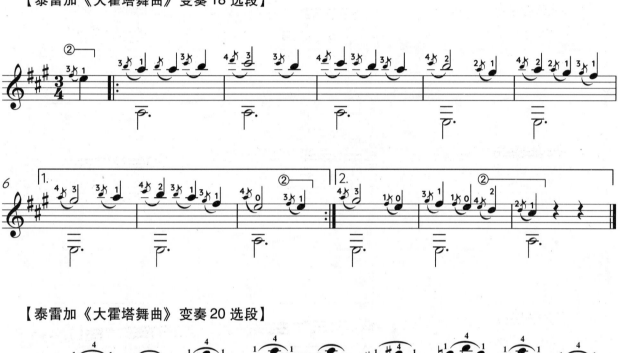

【泰雷加《大霍塔舞曲》变奏20选段】

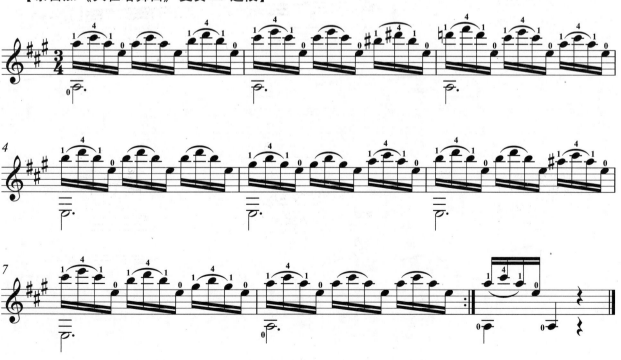

【泰雷加《威尼斯狂欢节》华彩选段】

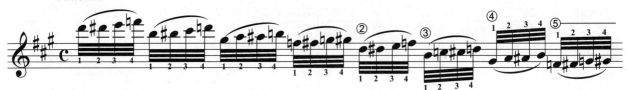

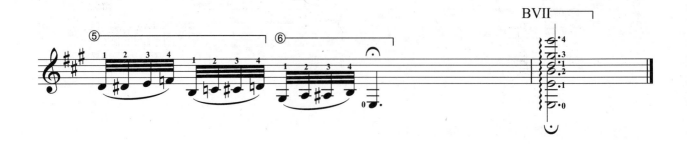

【泰雷加《威尼斯狂欢节》变奏3选段】

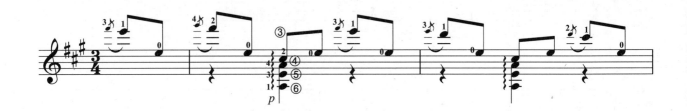

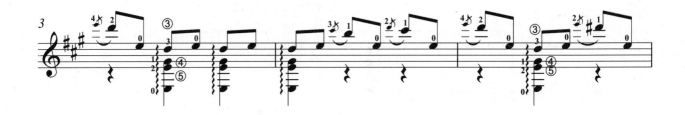

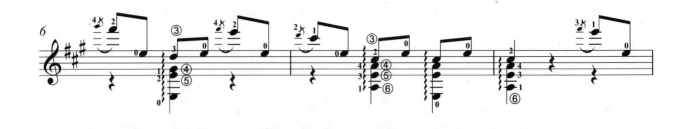

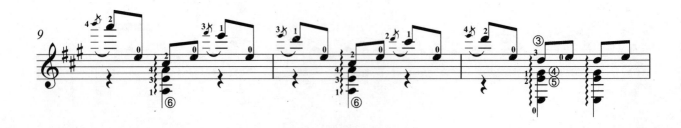

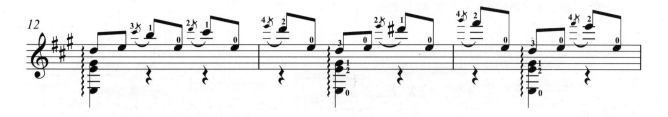

【泰雷加《威尼斯狂欢节》变奏5选段】

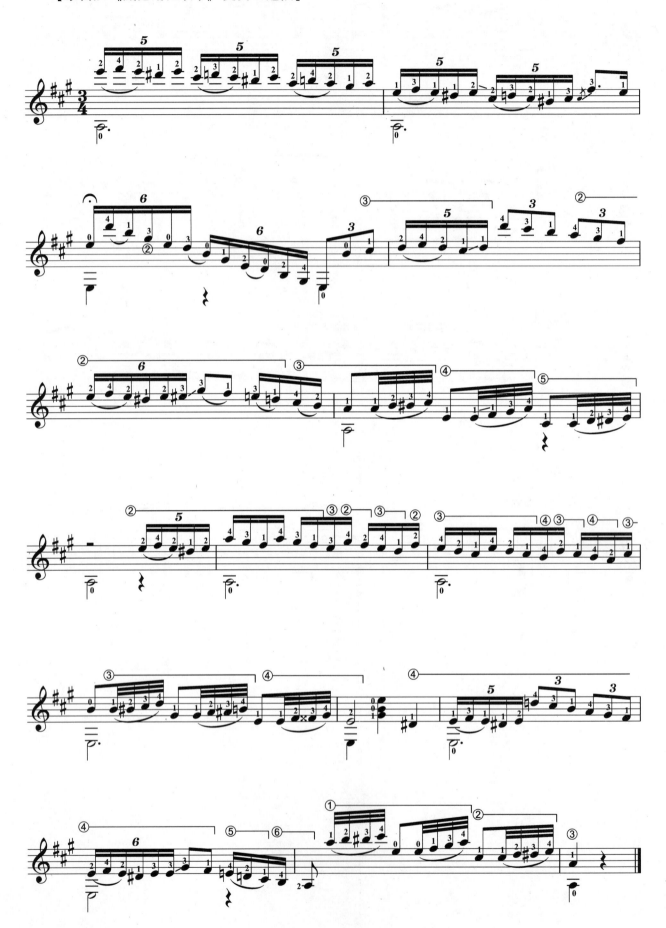

7　和音、柱式和弦

7.1　基本概念和奏法

与分解和弦的概念不同，**和音**（interval）、**柱式和弦**（block chord）在谱面上有 2 个或 2 个以上的音纵向并排罗列，意为同时发声。（见谱例 7 – 1）

[**谱例 7 –1**] 朱利亚尼《英雄大奏鸣曲》选段。

和音、柱式和弦的奏法是两根或两根以上的手指同时拨响琴弦，多使用不靠弦拨弦。为了让声音整齐、有凝聚力，可以并拢 i、m、a 三根手指，使用大关节拨弦，并有轻轻向上提拉的动作。弹奏快速且连续的和弦可以有轻微的跳动，但不要离弦太远。一些演奏者过多使用小关节向掌心拨弦，有点像"抓弦"的拨弦动作，这是不正确的。

7.2　和音练习

【空弦和音练习 1】使用 i、m、a 指练习。要求：所有音同时弹响，音量、音色须保持一致。

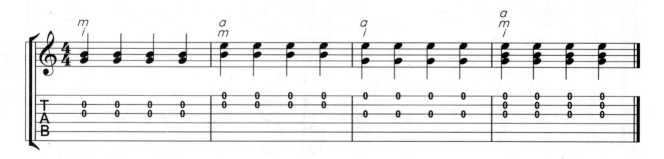

【空弦和音练习 2】加入 p 指练习，要求同上。

【空弦和音练习3】使用 i、m 指弹奏 1、2 弦的和音或和弦也较为常见。

如果在练习和音或和弦的时候发现音量不均匀（通常是 a 指偏弱），可以尝试转动手腕的轴心，稍稍偏向拨弦音量小的一侧。例如，a 指音量小，手腕轴心可以稍稍转向右侧，使 a 指的触弦面积增大，从而增大拨弦的音量。

有时和音或和弦的旋律不在最高的声部上，这就需要某根手指加大音量来突出旋律声部。比如，旋律在和弦的内声部 2 弦、3 弦需要强调 m 指或 i 指时，可以适当转动手腕的轴心偏向左侧，增加这两根手指的拨弦音量，达到突出旋律的目的。如谱例 7-2 所示，i、m 指需要突出 2 弦、3 弦的内声部旋律。

[**谱例7-2**] 索尔《练习曲第 17 号》片段。

【空弦和音练习4】每一遍练习分别强调 i、m、a 中的一根手指，尝试调整手腕的轴心以强调某一根手指。

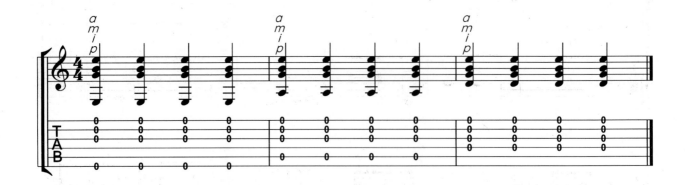

如果是低音声部需要被强调，p 指可以使用靠弦的方法拨弦。需要注意的是，p 指靠弦的方式只适用于低音声部和其他声部间隔 1 根弦以上，如果在相邻的两根琴弦使用 p 指靠弦，就会挡住下一根琴弦。例如，分布在 6、3、2、1 弦，5、3、2、1 弦上的和弦都可以使用 p 指靠弦，而在 4、3、2、1 弦上的和弦 p 指就只能使用不靠弦的方法拨弦。

【空弦和音练习5】强调 p 指练习，6 弦、5 弦使用靠弦的方法，4 弦使用不靠弦的方法。

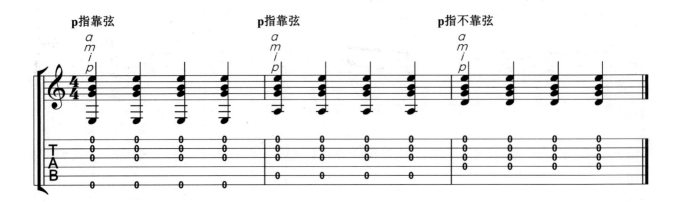

7.3 配套练习

【卡路里《方丹戈舞曲》】

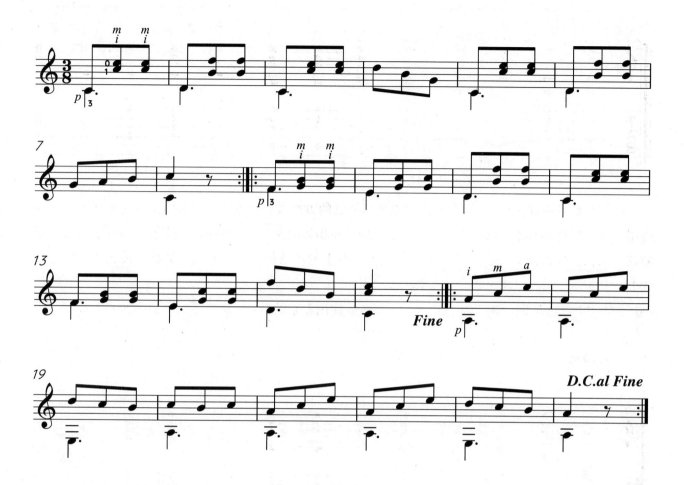

【布拉威尔《练习曲第1号》】

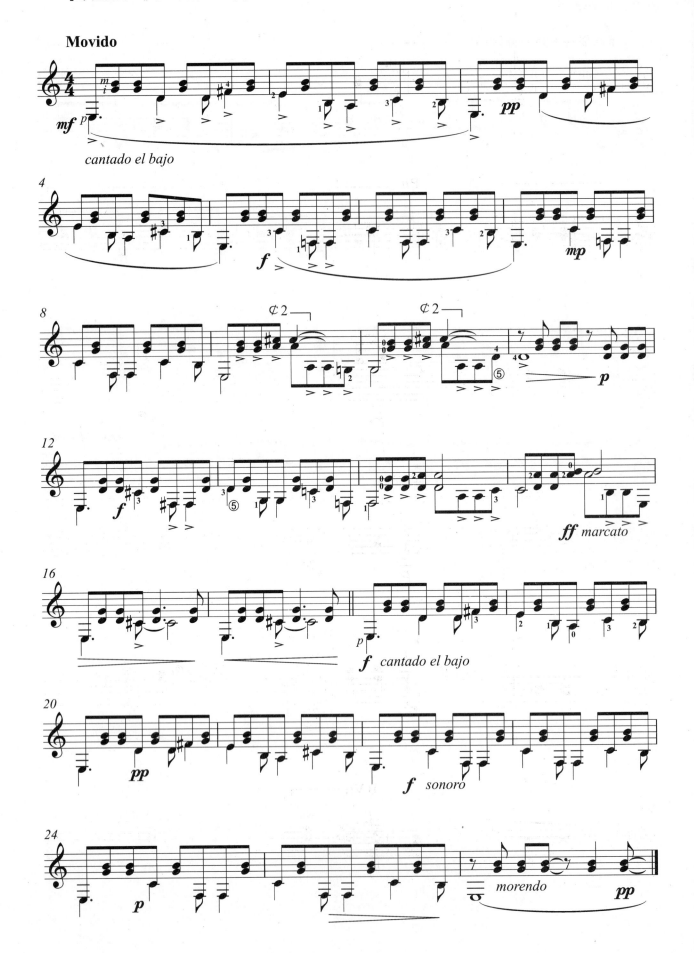

 7　和音、柱式和弦

【泰雷加《大华尔兹》A 段】

123

【维拉罗伯斯《前奏曲第1首》选段】

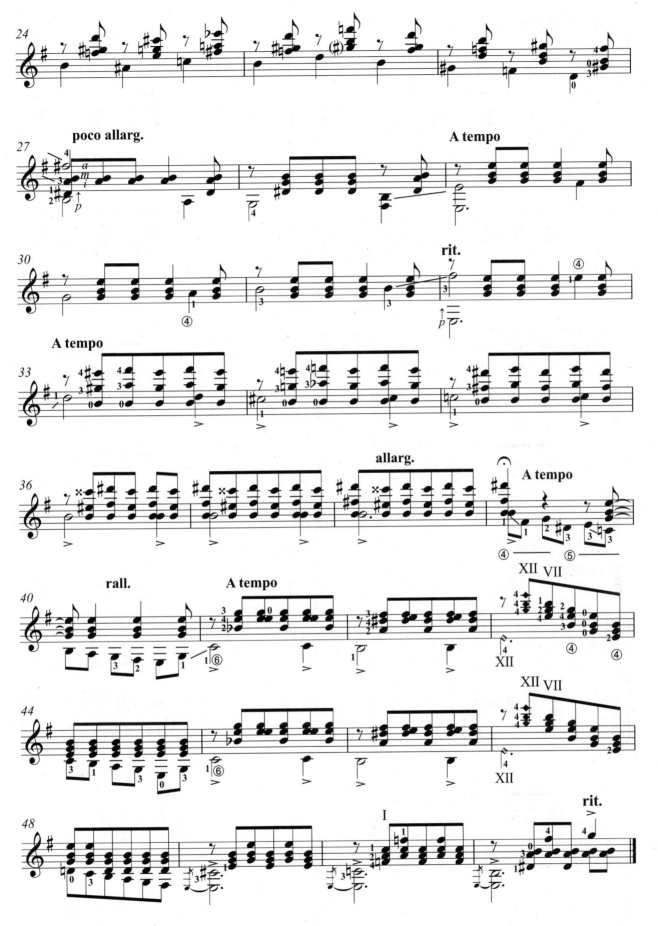

8　消　音

8.1　基本概念

吉他是一件多声部乐器，演奏中经常出现多根琴弦一起振动且时值长短不一，**消音（止音）**（string muting/dampening）技术的使用就显得尤为重要。吉他的消音分为**左手消音**和**右手消音**。

8.2　右手消音

演奏者通常使用右手手指或手掌侧面进行消音。

手指消音并不是在琴弦振动时单纯地将手指放在琴弦上，还需要留意手指止音的位置。应尽量使用手指偏向指肉的一侧止音，比平常拨弦的位置稍稍再深一点，这样可以立即做出消音并预备下一次拨弦。如果使用指甲消音，不仅会影响消音的质量，还会产生杂音。

手掌侧面消音常用于段落和乐曲的结尾处，或者用在柱式和弦、琶音等多根琴弦共鸣的时候，都需要使用手掌侧面的柔软部位进行消音。

两种消音方法需要注意的是，左手按弦的手指在右手消音之前不要离开琴弦，否则就会带出杂音。

【右手消音练习1】使用不靠弦拨弦后，立即用同一根手指进行消音。

• p 指消音

• i、m、a 指消音

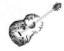

【右手消音练习2】我们借鉴"2.6 右手独立性练习"，将右手手指置于6、3、2、1弦上，在拨响琴弦后立即使用同一根手指消音，并留意手指止音的部位。当某一手指拨弦时，其他手指放在琴弦上保持不动。

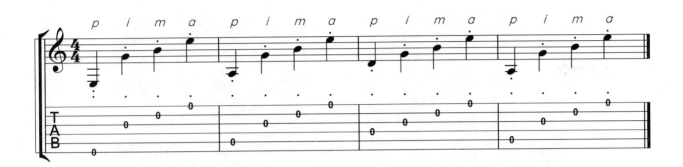

【右手消音练习3】双音消音 i m，m a，i a，使用手指消音。

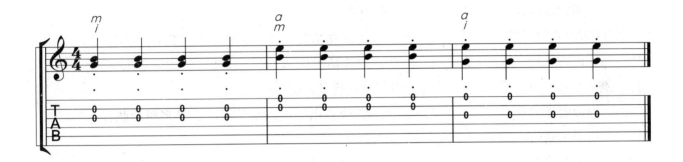

【右手消音练习4】多音消音 i m a，p i m，p m a，p i a，p i m a，使用手指消音。

【右手消音练习5】琶音、和弦消音，使用手掌的侧面消音，注意音符和休止符的时值。

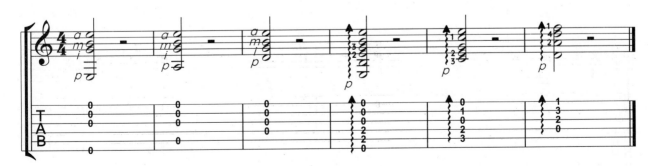

还有一种右手消音方式是使用 p 指的小关节进行消音，这种方式在演奏连续快速的跨弦低音中非常实用。p 指在拨出 6 弦后弯曲小关节，并使用小关节的左侧贴住 6 弦止音，随即拨响 5 弦。（如图8－1所示）

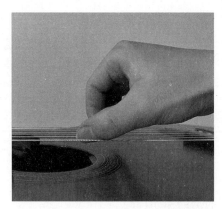 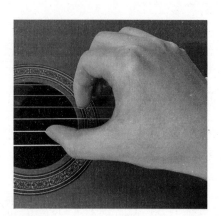

图 8－1　p 指小关节消音

【p 指小关节消音练习】6 弦、5 弦使用 p 指小关节消音，4 弦用 p 指的指肉正常消音。

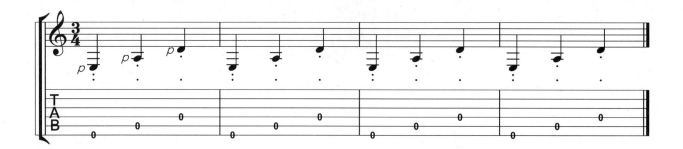

8.3　左手消音

左手消音分为单音消音和和弦消音，一般需要右手配合一起使用。

大多数单音消音只需要左手松开琴弦就可以实现止音的效果。请注意，这里的消音动作不是抬起手指或手指离开琴弦，而是手指松开琴弦后轻轻浮在琴弦上，待琴声止住后再抬起。如果在琴弦振动的时候直接抬起手指，可能会带出类似圆滑音的杂音。

然而，有时候即便按照上述要求完成消音动作，依然会有轻微的杂音。所以，建议在松开琴弦的同时用右手挡住琴弦，在消音的同时可以有效避免杂音的出现。

【左手消音练习1】半音阶消音练习。右手拨弦后，左手松开琴弦，但不要离开琴弦，同时加入右手消音。如遇空弦，使用拨下一个音的手指提前触弦止音。

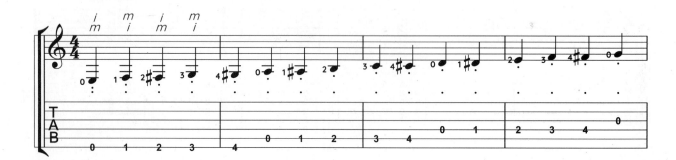

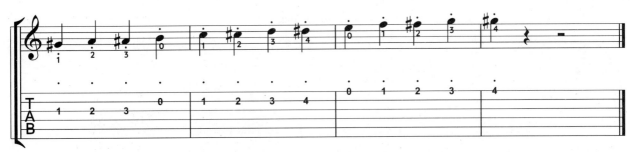

空弦音的消音可以使用左手的指肚来完成，尤其是在演奏下行音阶跨弦的时候，使用指尖后侧的指肚挡住振动的空弦。按弦的手指与指板呈向下倾斜的角度（小于90度）按弦，琴弦按下去的同时用指肚将空弦音止住。（如图8-2所示）

图8-2 指肚挡弦消音

这种消音方法，可以避免弹奏单旋律音阶时出现影响音乐表现的二度跨弦和声，在曲目中以3、4指的挡弦消音最为常见。

【左手消音练习2】对下行音阶、半音阶中的空弦进行消音，左手使用指肚挡弦。

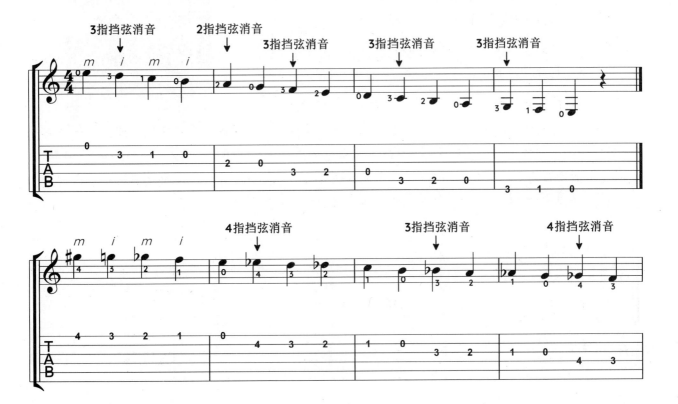

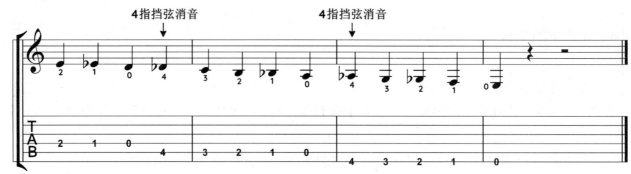

和弦消音通常需要左右手一起配合完成。左手从按住和弦到消音的动作就像掐了一下琴弦，消音的手指松开但不要离开琴弦。与此同时，右手将手指或手掌的侧面置于琴弦上止音，这样可以有效避免和弦消音时的参差不齐、长短不一。

【左手消音练习3】和弦消音。

有空弦音的和弦有时需要借助左手不按弦的手指来完成消音。使用手指的指肉挡住正在振动的几根琴弦，但不要下压。同时，按弦的手指也要松开琴弦一起配合消音。这种方法非常实用，尤其是在演奏速度较快的和弦顿音的时候，可以干净利落、迅速地完成止音。（如图8-3所示）

图8-3　演奏E和弦后使用4指消音

【左手消音练习4】带空弦的和弦消音，使用4指配合右手消音。

8.4　乐曲中的消音

消音的轻重缓急要符合所演奏音乐的风格。

在节奏规整且快速热烈的乐段做消音要干净利落，而在抒情段落的结尾要注意尾音的时值，不能消音太快，不然听起来会很唐突，有种戛然而止的感觉。

在迪安斯《皮革探戈》结尾，消音需要干脆利落，不要拖沓。（见谱例 8 − 1）

［**谱例 8 − 1**］迪安斯《皮革探戈》结尾。

在索尔《魔笛主题变奏曲》结尾，最后一小节的消音不需要严格按照音符时值进行休止。在乐曲结尾，可以根据渐慢的速度，适当延长音符的时值后再进行休止。（见谱例 8 − 2）

［**谱例 8 − 2**］索尔《魔笛主题变奏曲》结尾。

在雷冈蒂《夜曲》结尾，需要以缓缓地消音收尾，使用右手掌的侧面贴住琴码后，再慢慢向前滑动，逐渐止住声音。（见谱例 8 − 3）

［**谱例 8 − 3**］雷冈蒂《夜曲》结尾。

8.5 配套练习

【泰雷加《第29课》选段】低音旋律声部保持，和音伴奏声部使用手指消音。

【索尔《第20课》（消音练习曲）选段】

9 揉　　弦

揉弦（vibrato）是吉他演奏的常用技术，也是最具吉他特色的技术之一。通过左手的揉弦动作，可以改变琴弦的振动频率和方式，对声音产生独特的效果。在乐曲中使用揉弦，可以很好地突出作品的音乐风格，提升音乐表现力。

9.1　基本动作

单音揉弦，右手拨弦后，左手的手型以平行于指板的方向左右横向摆动，以小臂—手腕—手指大关节为一体带动手型的动作。此时，手腕须保持放松，不要左右转动手腕。无论揉弦动作的大小，按弦的指尖始终有一个点是按住琴弦的，否则会产生杂音。

在练习时，揉弦要保持稳定的速度节奏，不要忽快忽慢。揉弦的频率不宜过快，幅度要做到位，否则看起来就像手抖、手颤一样，达不到揉弦的效果。建议在练习揉弦时对着镜子，可以有效地检查手型和动作是否规范。

另外，在大多数情况下，揉弦的手指要单独发力，其他手指要放松，不要一起挤向按弦的手指。（如图 9-1 所示）

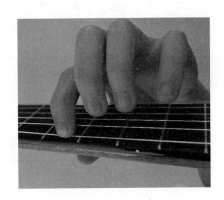 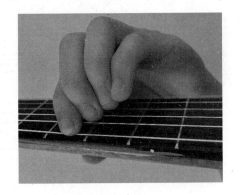

正确手型：单独发力　　　　　　　　　　　错误手型：挤到一起

图 9-1　揉弦手型

和弦揉弦，尤其是几根手指一起按弦的时候，力度更多集中在小关节和指尖的部位，就像指尖对琴弦进行捻揉一样，手腕和手臂上几乎没有动作。相比较单音揉弦的动作，这种方式会使和弦的揉弦效果更加明显。

9.2　揉弦练习

揉弦先从第五把位开始练习，待动作熟练后再练习更高或更低的把位。把位越高，揉弦的效果越明显。

一般来说，2、3 指靠近手掌的中央，揉弦的动作会比较容易做到，所以，我们先从这两根手指

开始练习，然后再练习外侧的 1、4 指。

【预备揉弦练习】在第五把位上按照 2、3、1、4 的手指顺序，先将 2 指放在 4 弦的第六品上练习，感受揉弦的发力，手腕放松，注意揉弦的频率、幅度，以及手腕带动手型的动作。然后，再练习 3 指（第七品）、1 指（第五品）、4 指（第八品）。

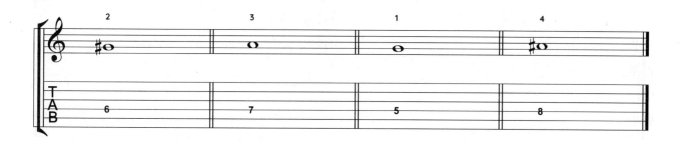

【单音揉弦练习】手指从 6 弦第五把位上开始依次练习单音揉弦，在同一根琴弦上反复练习；然后是 5 弦、4 弦、3 弦、2 弦、1 弦。

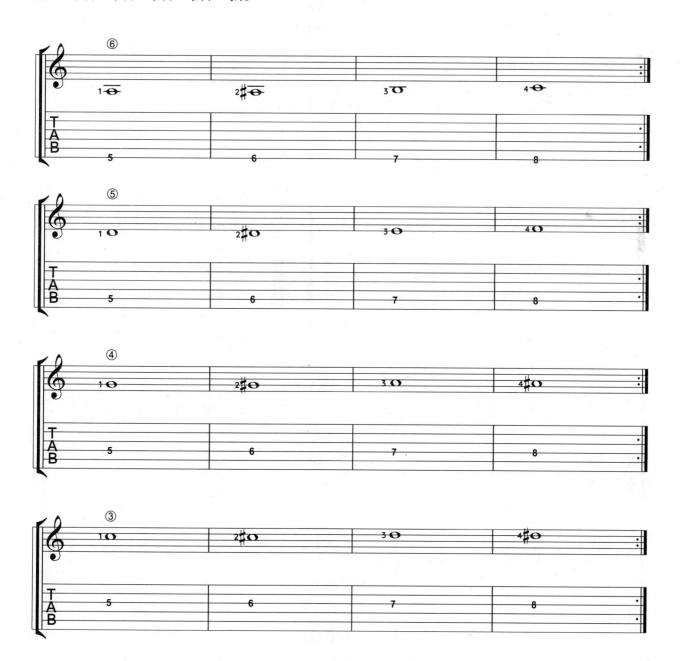

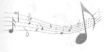

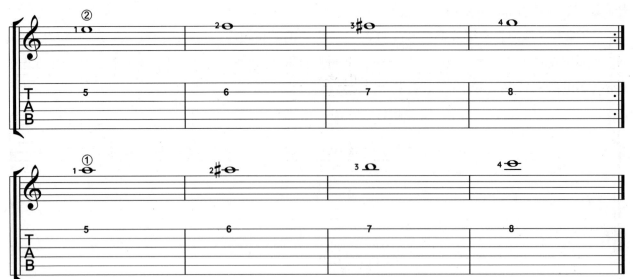

【低音《小星星》练习】使用 p 指拨弦。

● 第五品低音《小星星》。

● 第七品低音《小星星》。

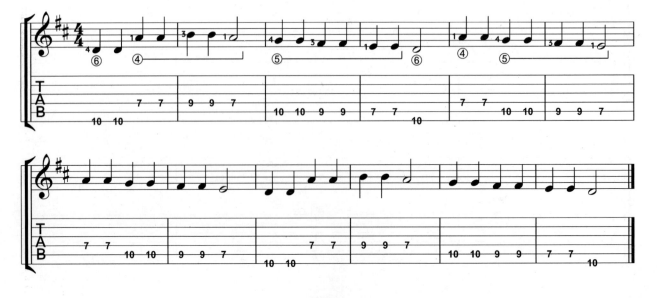

• 第九品低音《小星星》。

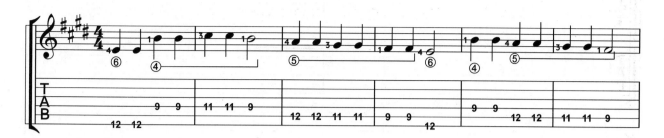

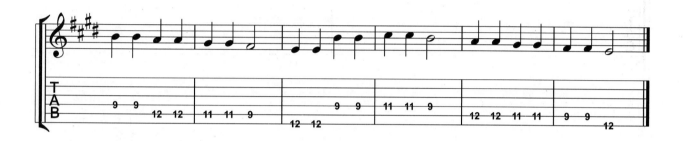

【高音《小星星》练习】使用 i m, i a, m a 交替的指法。

• 第五品高音《小星星》。

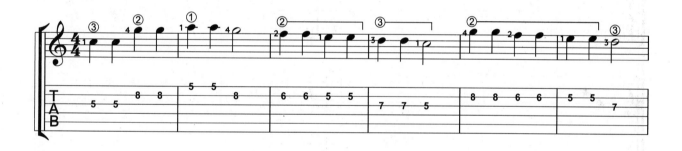

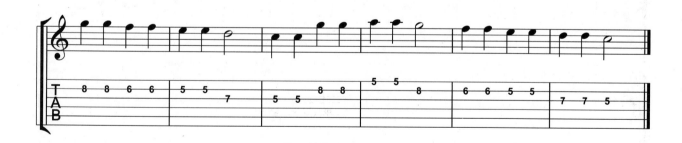

● 第九品高音《小星星》。

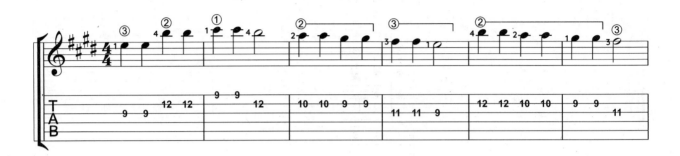

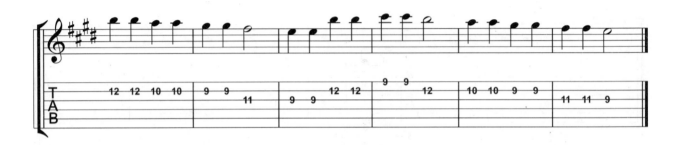

● 第十二品高音《小星星》。

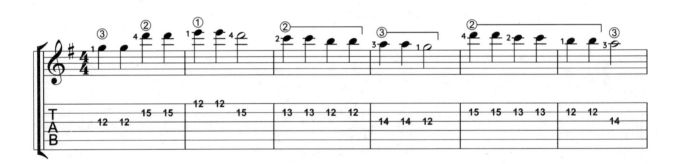

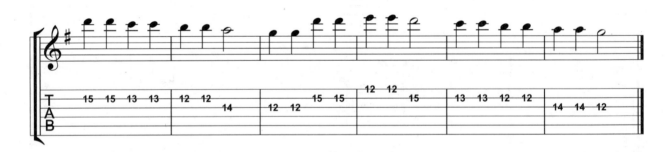

【双音揉弦练习】

八度《小星星》揉弦练习，手腕放松，配合指尖一起揉弦，换指时保持连贯。

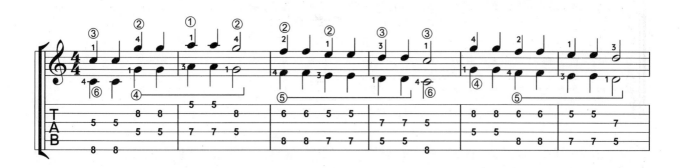

蜘蛛揉弦练习，将 3.7 中的双音蜘蛛练习加上揉弦来练习。

上行蜘蛛

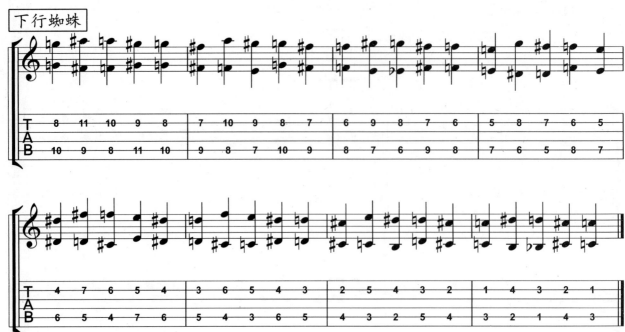

【和弦揉弦练习】 使用小关节和指尖揉弦。

第五品上的和弦揉弦，此指法可以延展到其他各品练习。

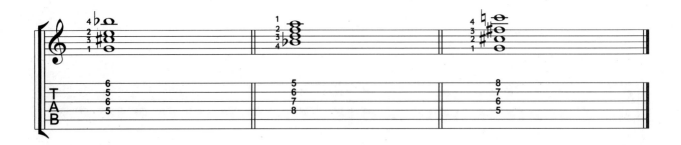

横按揉弦和单音揉弦近似，需要借助手臂和手腕的动作来带动揉弦。要保证按弦力度，这样在揉弦时才不会出现杂音。

【横按揉弦练习】

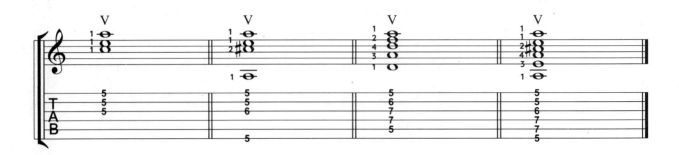

9.3 推拉弦

与揉弦通过左右横向的摆动改变声波振动的方法不同，**推拉弦**（string bending）是通过手指向上推弦、向下拉弦改变音高的方式来实现。一般在1、2、3弦上要向上推弦，4、5、6弦要向下拉弦，使用一根手指或多根手指在同一根琴弦上完成。推拉弦经常在现当代的吉他音乐中使用，会有明确的标注。如谱例9-1所示，推拉弦用朝斜上方的圆弧线箭头"↗"表示，从推拉弦中复原用箭头斜下方的圆弧线表示"↘"，1/2代表升高一个半音。

[谱例9-1] 推拉弦。

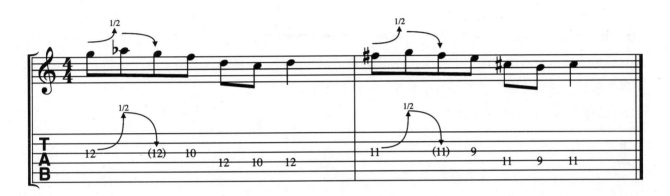

无论是推弦还是拉弦，都会使琴弦张力增大，使原来的音高升高。古典吉他使用的是尼龙弦，推拉弦一般可以升高一个半音；而钢弦吉他的琴弦张力更大，通常可以升高一个全音。

如谱例9-2所示，推拉弦也可以像揉弦一样有规律的频率和幅度，取决于左手上下推拉琴弦的动作幅度和速度快慢，就像是持续的"纵向揉弦"。加颤音的推拉弦在谱面上用箭头"↗"和波状线"∿∿∿"表示。

[谱例9-2] 连续的推拉弦。

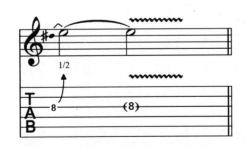

10 横 按

10.1 基本概念

横按是吉他演奏的必备技术，常在和弦或分解和弦中使用，指的是左手1指同时按住两根以上的琴弦。四根琴弦以下的横按被称作小横按，五至六根弦的被称作大横按。

横按用C或B加罗马数字（有时也用阿拉伯数字），或只用罗马数字表示，如谱例10-1中的CⅢ、BⅦ分别代表第三品、第七品的大横按。小横按使用1/2 C、1/2 B、¢加罗马数字，或只用1/2加罗马数字表示，谱例10-1中的1/2CⅤ代表第五品小横按。有些和弦音符上有竖框符号［也表示需要横按，具体横按多少根琴弦要根据音的位置来决定。

[**谱例10-1**] 横按和弦标记。

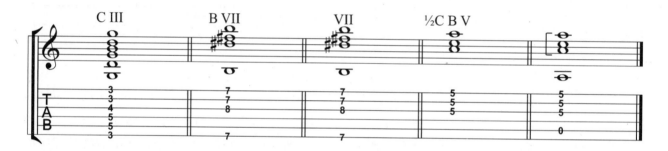

横按对于初学者来说是非常有挑战的技术，很多人在练习横按时苦不堪言。接下来，我们就具体来剖析横按技术的练习方法。

10.2 基本动作

如图10-1a所示，1指平放在几根琴弦上同时按下，拇指对应1指的位置，从虎口的位置发力，手型就像钳子一样。不按弦的手指要保持放松，不要一起挤向1指（如图10-1b所示），也不要蜷缩或者呈紧绷僵硬的状态（如图10-1c所示）。

 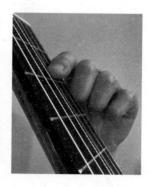

| a | b | c |

图10-1 左手横按姿势

　　小横按需要按下的琴弦较少，在手指够用的前提下可以将第二关节（近端指间关节）向外弯曲，同时手指前端的小关节（远端指间关节）适度向内弯曲呈"折指"状，这样可以使力度更多地集中在手指的前端和小关节上，使发力更精准，按弦更有效率。（如图 10 - 2 所示）

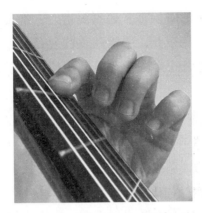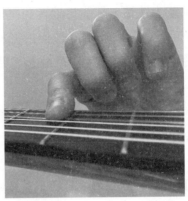

图 10 - 2　小横按手型

　　大多数情况下，**大横按**不要求将所有琴弦都按出声音，一般会加上其他手指一起按弦。所以，可以根据需要按住的琴弦选择性地使用横按手型。

　　大横按的常见手型有：传统的一字平放手型"｜"（如图 10 - 3a 所示），手指两端按弦的弧形手型"）"（如图 10 - 3b 所示），指根按弦、指头略微翘起的手型"／"（如图 10 - 3c 所示），指头按弦、指根略微抬起的手型"＼"（如图 10 - 3d 所示）。

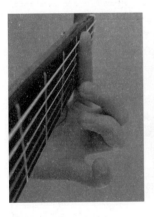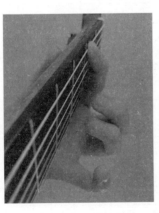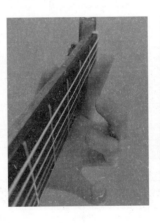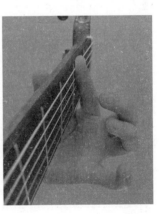

a　　　　　　　　　b　　　　　　　　　c　　　　　　　　　d

图 10 - 3　大横按的常见手型

10.3　练习横按的诀窍

　　（1）**能少按弦就不要多按。**练习时，要看清楚是大横按还是小横按，要横按几根琴弦。例如，三根弦的小横按就不需要使用大横按：一方面，多按琴弦会增加横按的难度，浪费体力；另一方面，在某些乐曲中会挡住需要弹奏的低音空弦。

　　（2）**明确哪几根琴弦需要横按，要有针对性的发力。**如果和弦里还有其他手指，那么不需要横按的琴弦就可以稍稍放松一些。例如，F 和弦有 2、3、4 指的加入，横按只需要按住第 1、2、6 弦，也就是说，只需要使用 1 指的两头（指头和指根）发力按弦。因此，1 指横按可以采用"）"状的手

古典吉他演奏指南

型呈近似于弧形（或拱形），3、4、5弦只需要2、3、4指配合按弦即可，横按时不需要在这三根弦上使用过多的力气。

（3）1指在横按时略微向左侧倾斜会更容易发力。通常，手指正面的指肉较多，而外侧较少。因此，使用1指左侧的部位按弦可以达到事半功倍的效果。

（4）**借助手臂的重力按弦。** 某些初学者在横按的时候常常感到手指力度不足，按不住琴弦。练习时，尝试利用整个手臂的重力向下（地面的方向）按弦，手腕和手臂会有一点下坠的感觉，如此可以增强手指横按的力度。不过需要注意的是，使用此方法会有轻微的拉弦，影响音准，不建议过多使用。

10.4 小横按练习

【小横按练习1】 从第五品到第一品的小横按练习，逐渐感受琴弦的张力不断加大，使用p指拨弦，尽量保证每个音都可以清楚地弹奏出来。如果音质不好或按不响，可以尝试前文提及的横按诀窍。使用指头按弦、小关节内屈、第二关节外曲、指根略微抬起的手型"＼"。

【小横按练习2】 在1、2、3弦上分别加入2、3、4指继续练习。

【小横按练习3】 加入分解和弦，练习《爱的罗曼斯》中的小横按。

144

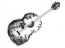

【**小横按练习4**】卡路里《华尔兹》选段。

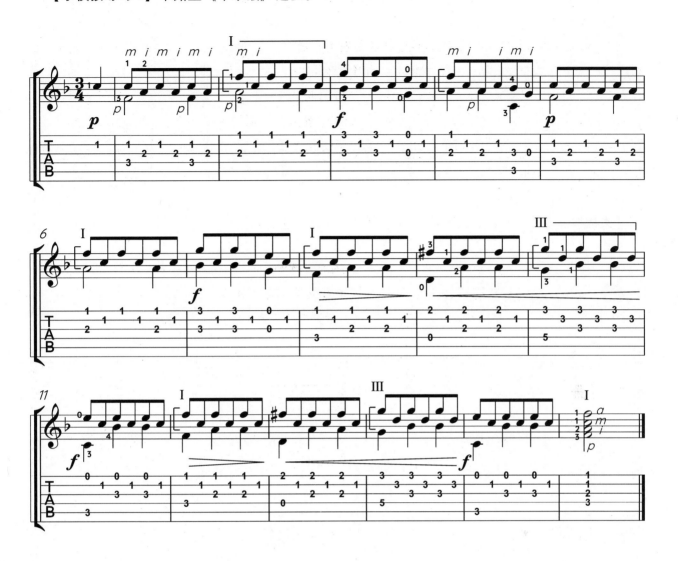

10.5 大横按练习

　　大横按时常常会加入其他手指一起弹奏，尝试在横按时使用1指两端按弦的弧形手型"）"状。

　　【**大横按练习1**】练习从第七品到第一品大横按加3弦2指。

【大横按练习2】加入3、4指，练习第七品到第一品F和弦指法的大横按。

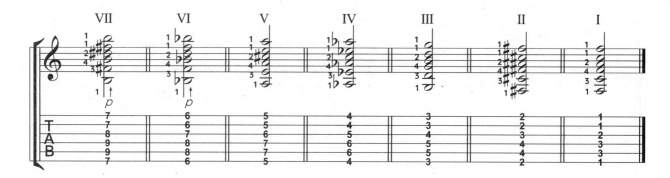

【大横按练习3】第七品到第一品Bm和弦指法的大横按。

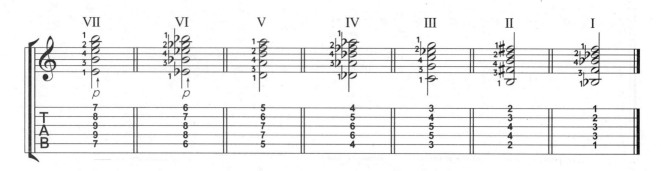

【大横按练习4】混合F和弦与Bm和弦指法加分解和弦的横按练习，分别在第十、八、七、五、三、二、一品上练习，每一行甚至每一小节都可作为单练反复练习。速度1：1，♩＝80～120。

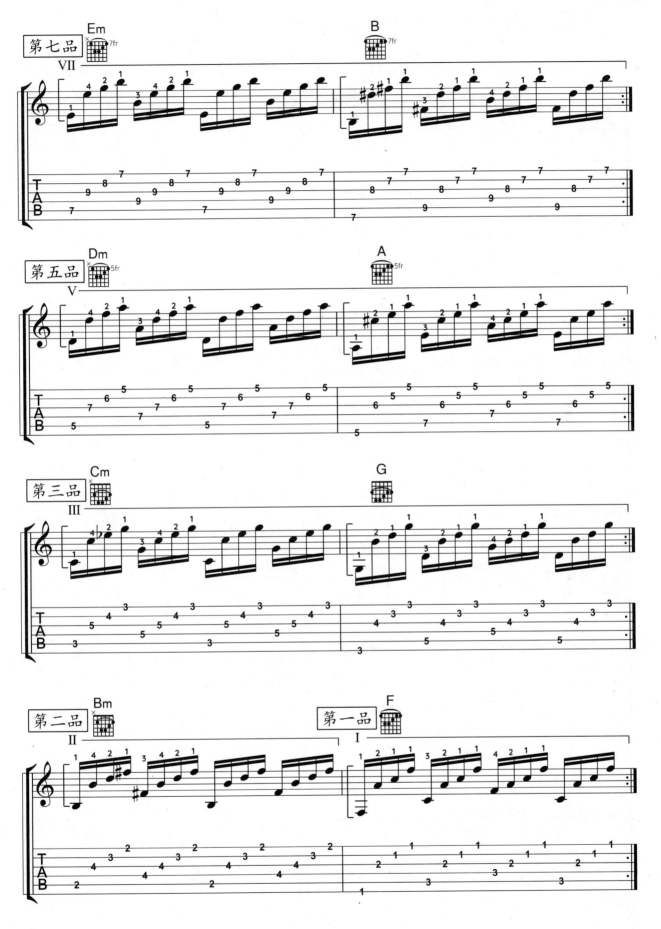

【大横按练习5】《爱的罗曼斯》大横按片段。

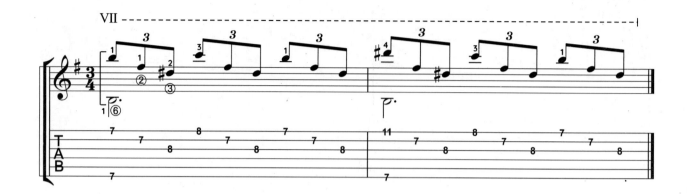

【乐曲片段练习】索尔《月光》，多次出现小横按、大横按。

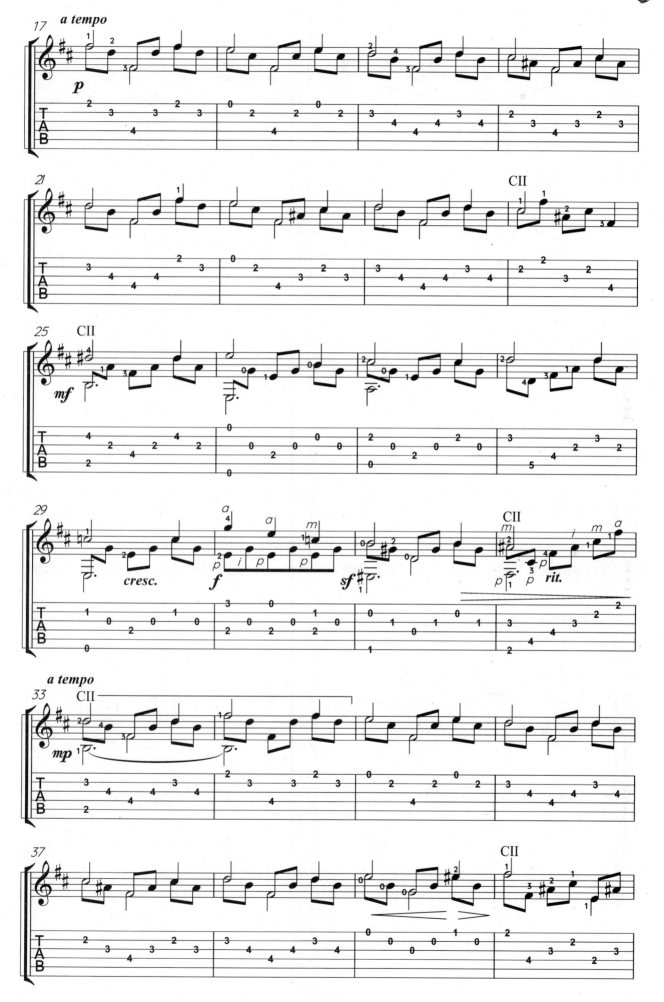

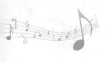
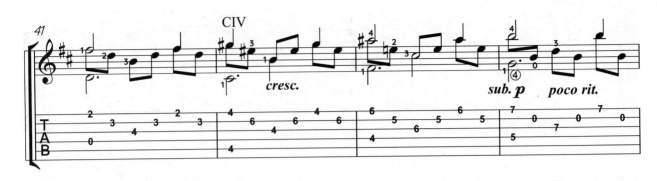

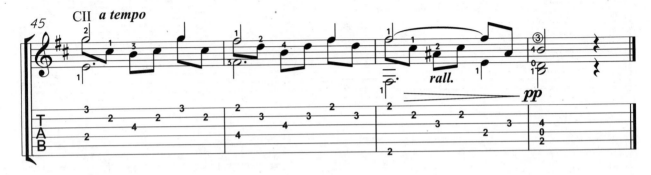

10.6 横按耐力练习

很多人的横按耐力不好，按一会儿就感觉累，可能是横按方法的问题，也可能是横按耐力的问题。

横按耐力练习也叫做横按音阶练习，先从第五品上的横按音阶开始。此条音阶中 1 指都是横按，在手指行进时横按不能松开，弹奏速度不宜太快，不然无法达到练习耐力的目的，越慢越考验横按的耐力。

【横按耐力练习】速度 1：1，♩=60～120。

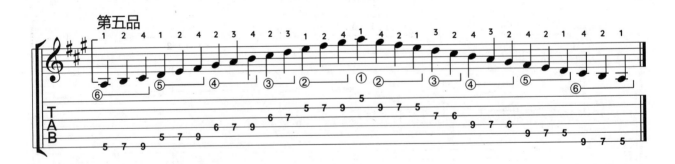

然后，再练习第四品、第三品、第二品、第一品上的横按音阶。如果在第五把位上练习后感觉手指或手的虎口肌肉出现明显的酸痛疲劳，切勿继续练习，待休息放松后，再进行下一把位的练习。长期的练习可以有效提升手指的耐力。

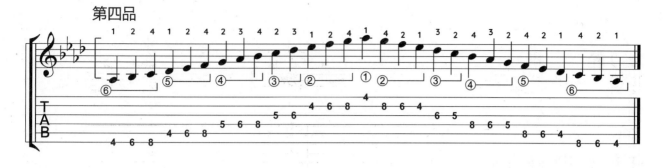

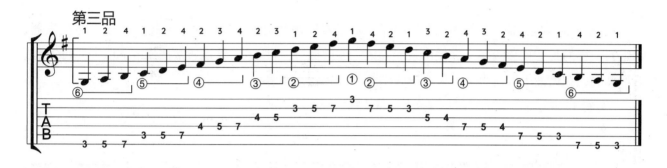

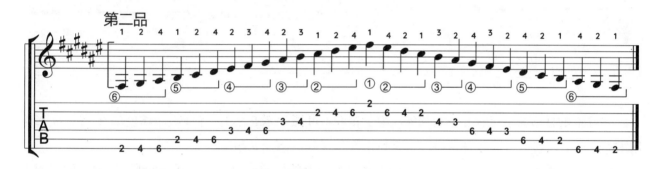

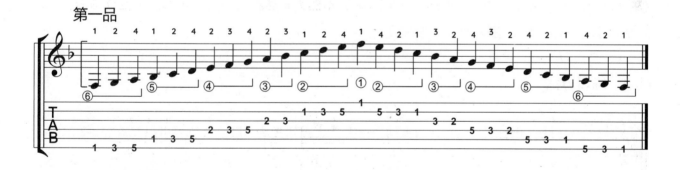

需要注意的是，横按耐力练习每次不宜练习过度，不然会引起长时间的肌肉酸痛，导致无法开展其他练习。

11 轮　　指

11.1　基本概念和奏法

　　轮指（tremolo）是吉他演奏的高阶技术，通过连续快速地弹奏同一个音来模拟声乐、弓弦乐器、管乐器一样的长音旋律线条，并做出强弱起伏。如谱例11-1所示，轮指通常使用 p　a　m　i 的指法循环弹奏，在谱面上以4个十六分音符或三十二分音符为一组。

　　[谱例11-1]泰雷加《阿尔罕布拉宫的回忆》第一行。

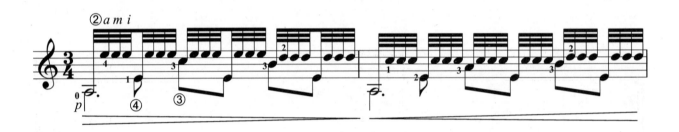

　　练习轮指时，需要注意 p 指和其他三根手指的拨弦动作不要太大，保持手型稳定。另外，轮指使用不靠弦的方法拨弦，触弦部位较浅，多集中在指甲的一侧而非指肉。

　　在快速弹奏轮指时，a、m、i 三根手指可以借助像握拳一样的惯性动作来弹奏，而不需要每根手指分别控制拨弦。不然，轮指很难提速，并且容易给拨弦手指造成过多负担。在适应这种惯性的拨弦方式后，尝试逐渐增大拨弦的音量和速度。

11.2　练习方法

　　建议先从2弦上开始练习轮指，如果动作过大就会碰到其他琴弦。该练习可以有效控制和检验手指的拨弦动作。

　　【空弦轮指练习1】2弦轮指，低音四组一换。

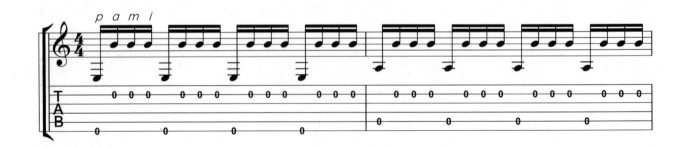

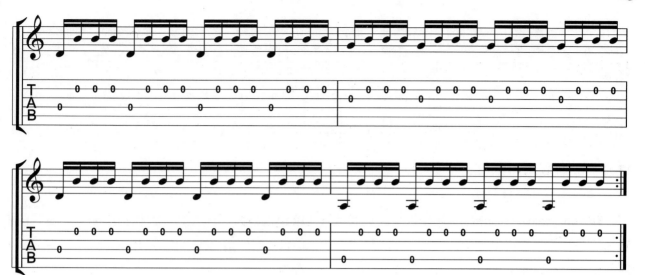

【空弦轮指练习2】 2 弦轮指，低音一组一换。

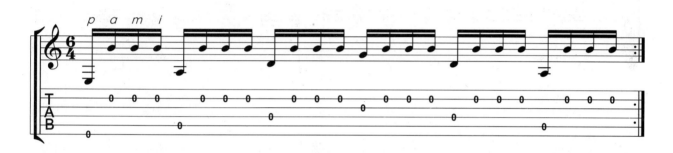

除了寻常的匀速弹奏轮指，为了更好地增强轮指的均匀度、颗粒性、稳定性和速度，还可以采用以下列举的断奏练习法、指法切换练习法、重音切换练习法、变换节奏型练习法进行练习。

11.2.1　断奏练习法

演奏家阿萨巴吉克（Denis Azabagic）建议使用断奏的方法练习轮指，p、a、m、i 指在 1 弦上依次拨弦后立即用下一根手指进行消音，即 p 指拨弦 a 指消音、a 指拨弦 m 指消音、m 指拨弦 i 指消音、i 指拨弦 p 指消音……如此重复练习。

断奏练习法也可以理解为使用下一根手指早一点触弦预备拨弦，反复练习可以锻炼手指的独立性和控制力。

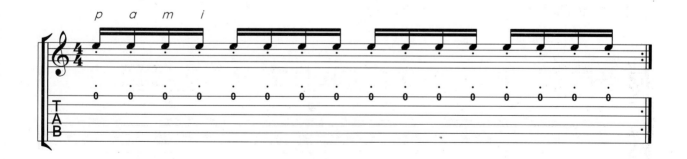

然后，p 指再到 2、3、4、5、6 弦上拨弦，p 指不需要消音。随着速度逐渐提升，断奏也转为正常演奏，在加快速度后每个音的节拍依然要保持均匀。

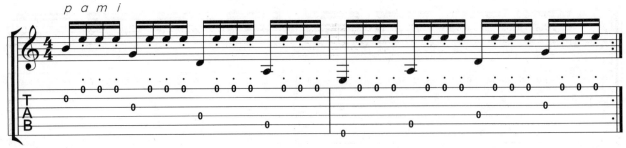

11.2.2 指法切换练习法

使用 p i m a 指法练习轮指也可以提高手指的控制力，从而提升常规指法 p a m i 的质量。

此外，还有 p i m i，p m i m，p a m a，p m a m 指法的练习。练习者可以根据自己的轮指情况进行有选择性、针对性的练习。

11.2.3 重音切换练习法

练习时通过切换重音可以增强手指的控制力，最终目的是实现 a、m、i 三根手指的拨弦音量均衡。

【a 指加重音练习】

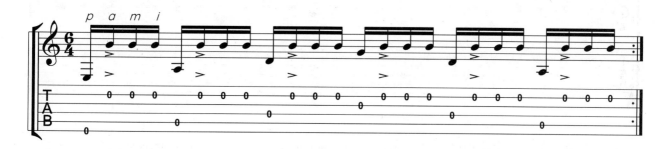

【m 指加重音练习】

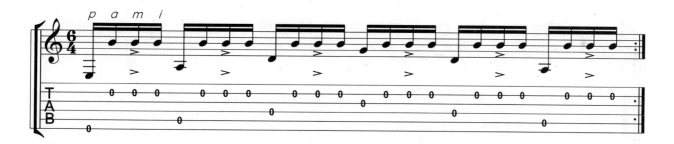

【i 指加重音练习】

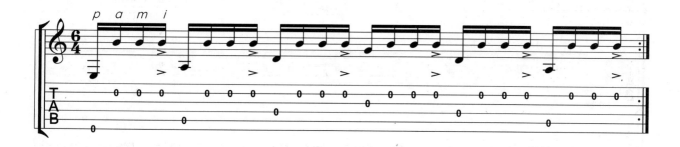

11.2.4 变换节奏型练习法

轮指可以使用前附点、后附点的节奏型进行练习。

【前附点练习】

【后附点练习】

除此之外，轮指还会使用以下两种节奏型。

【前 4 个三十二分音符的节奏型练习】

【"马蹄音"式的节奏型练习】

请注意，以上所有的练习方法都可以在轮指乐曲中应用、延展。轮指的练习方法包括但不限于前面提到的各种方法，只要是能提升轮指质量的方法都可以使用。

11.3 常见问题和解决办法

轮指最容易出现的两个问题就是**轮指不匀**、**轮指杂音大**。在练习时，我们通常会用到三个辅助工具：节拍器、录音设备、镜子。

轮指不匀的原因主要有三个：节奏、音量、音色的不统一。

轮指的特点是每个音符的时值都是均等的，而使用节拍器反复练习是最有效的方式。节拍器的速度不是单一的，随着速度的变化，我们可以采用多种练习方式，比如 1：1、1：2、1：4。另外，还可以加上 11.2 中提到的节奏型变化，比如练习前附点、后附点的节奏型，加强轮指在快速弹奏时的控制力和均匀度。

使用录音设备慢速回放，找出轮指不匀的原因。然后，使用前面提到的节奏型练习，比如 p、a 指拨弦的两个音容易离得近，就在轮指中加入前附点的节奏型练习；如果 a、m 指离得近，就练习后附点的节奏型。

解决音量不均衡的方法是使用前文提到的重音切换的方法，同时使用录音设备，仔细听听是哪根手指习惯性地把音弹重了或是弹轻了。

音色的不统一也会造成轮指不匀，这是很多练习者最容易忽略的问题，主要指 a、m、i 三根手指的音色。有的手指弹出的音色厚，有的音色薄；有的圆润，有的尖锐；有的饱满，有的松散。即便速度均匀、音量一致，也会听起来不匀。调整音色涉及很多方面，可以试着从"2 右手拨弦的基本技巧""13 音色训练"中提到的指甲形状、触弦的方式、部位和角度上调整。

轮指杂音大，这是轮指的另一个常见问题。轮指的杂音和上一段提到的音色不统一的问题是相似的，都与右手的拨弦方式、指甲形状有关。

解决杂音的一个办法是对着镜子练习，通过调整镜子的角度来观察手指的拨弦动作是否太大。不然，触弦时容易出杂音，放弦时也会碰到其他琴弦。另外，手指的触弦角度不能太大，不然音色会又薄又尖，没有弹性；手指的触弦角度也不能太小，不然音色的颗粒性差，还会影响轮指拨弦的动作。所以，我们在练习轮指的时候，最好对着镜子随时观察手部的动作。

11.4 练习要求

想要弹好轮指，除我们前面提到的要做到节奏均匀、音量一致、音色统一，控制杂音和手指拨弦的动作外，还有六个方面的要求。

（1）轮指既要有颗粒性，又要保持连贯，指肉一侧的触弦部位不能太多。

（2）不要盲目追求轮指的速度，先保证质量再上速度。

（3）快速弹奏轮指时以手指的惯性为主，音量不能太小。

（4）注意轮指旋律线条的强弱起伏，做出力度上的变化，不能弹得太平。

（5）旋律和伴奏的层次要弹出来，突出旋律，控制伴奏的音量。多数情况下，轮指的旋律都集中在 a、m、i 三根手指上，p 指负责低音与和声伴奏。

（6）在达到一定的熟练度后，可以根据乐句、乐段的音乐情绪来调整轮指的密度、速度快慢、轻重缓急，当速度变化时，节奏依然保持均匀。

11.5 配套练习

从练习轮指的角度出发，轮指曲的篇幅不宜过长，左手指法不宜太复杂。泰雷加《阿尔罕布拉宫的回忆》前 12 小节可作为主要练习片段，使用多种速度反复练习。

【泰雷加《阿尔罕布拉宫的回忆》前 12 小节】

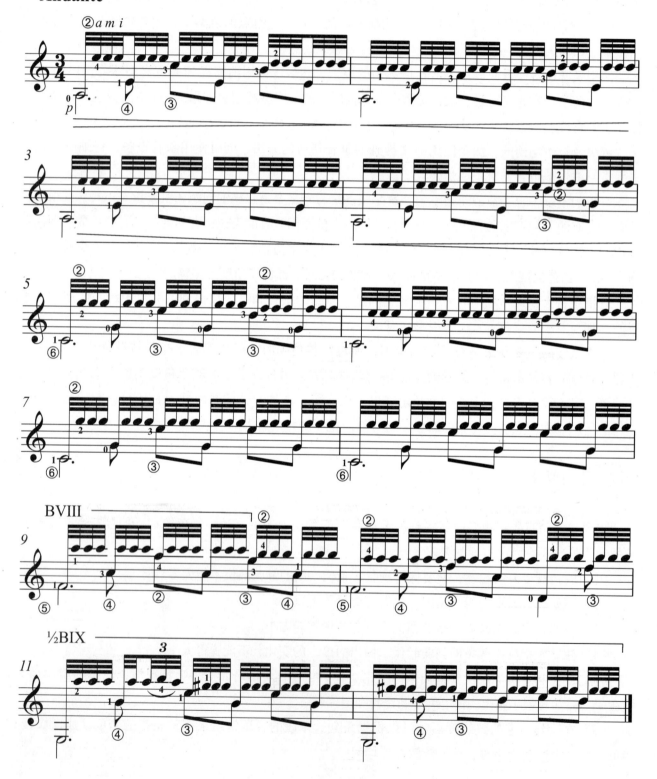

【《旋律练习曲》】

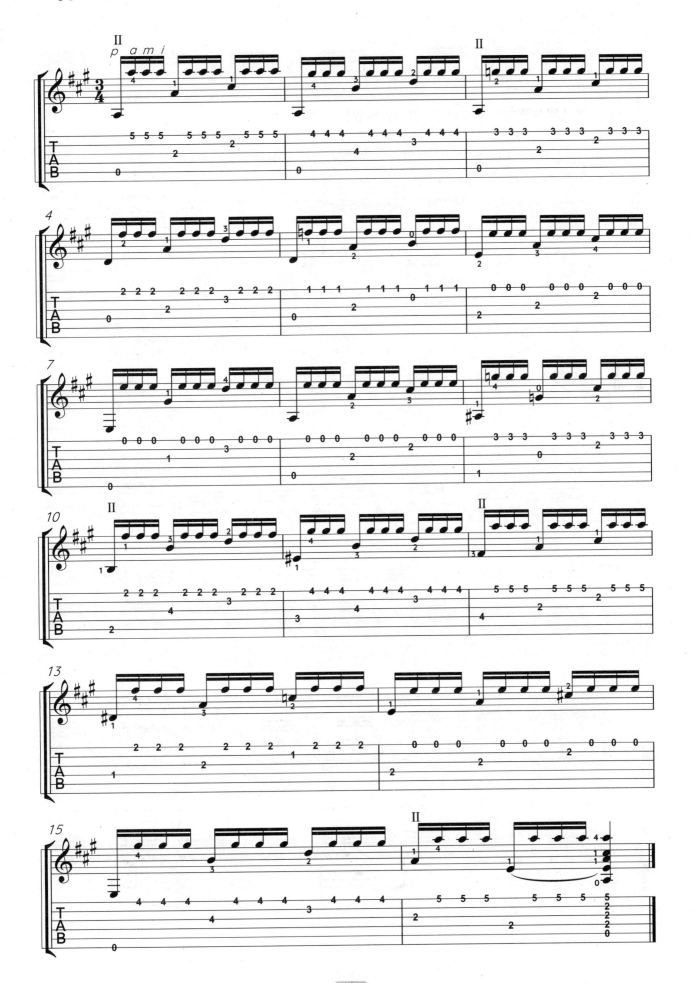

【巴里奥斯《小歌》】

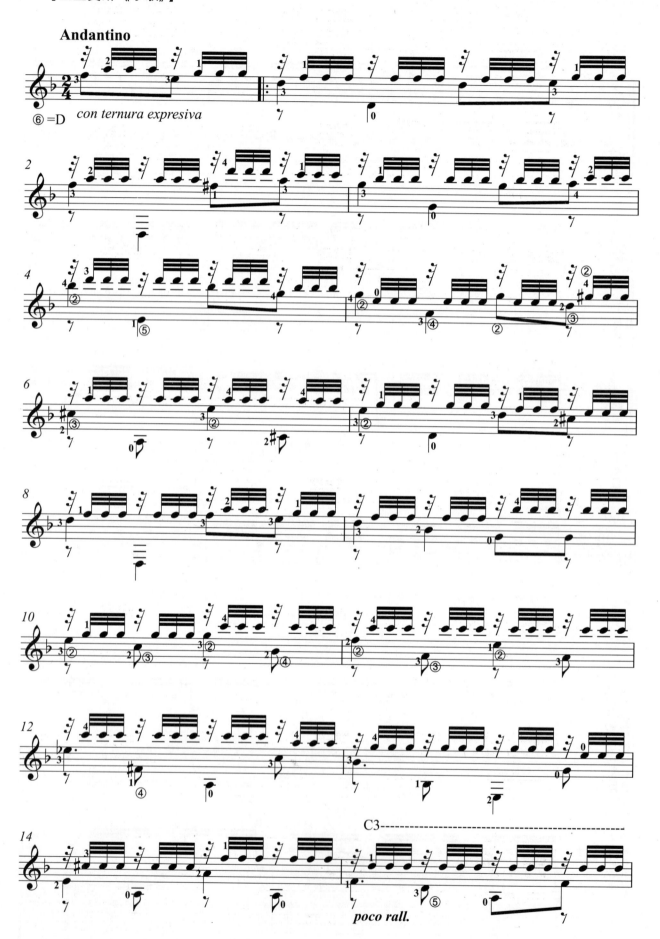

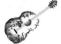

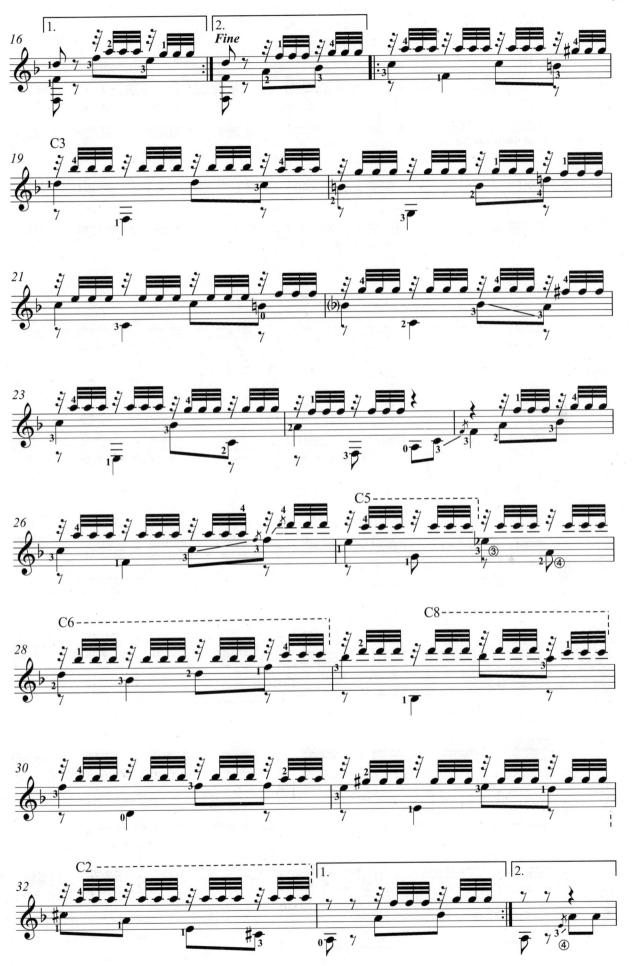

古典吉他演奏指南

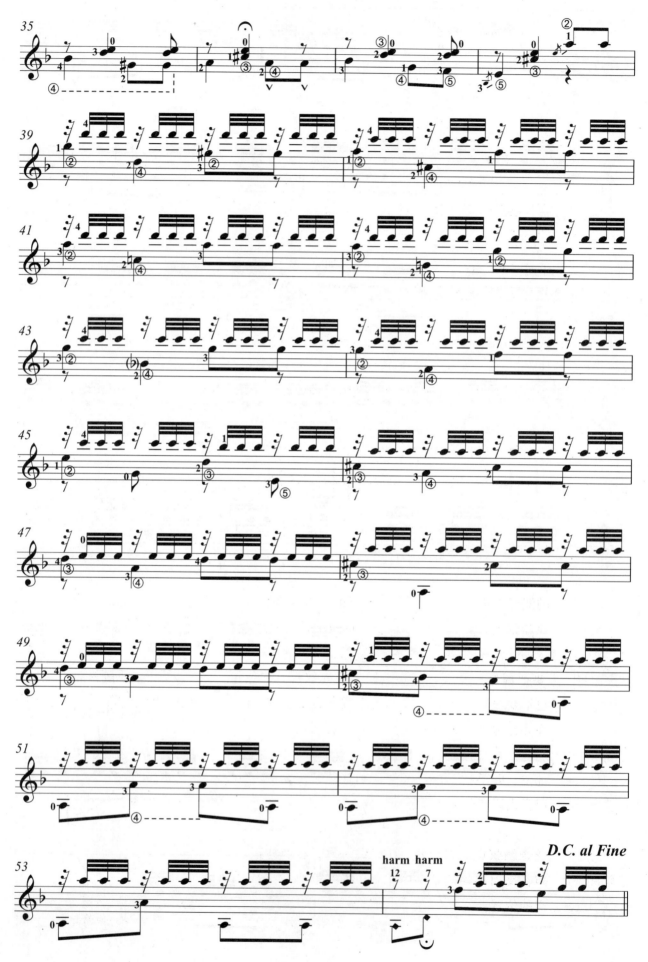

12 特殊奏法

12.1 泛音

吉他的**泛音**（harmonics）分为**自然泛音**（natural harmonics）和**人工泛音**（artificial harmonics）两种。

自然泛音在谱面上使用"Harm./H./arm."加"（阿拉伯或罗马）数字"标记，如第五、七、十二、十九品，可以使用"Harm. 5""arm. 7""XII""H. 19"等方式标记，也会使用菱形"◇"的符头代表泛音。

自然泛音只在特定的音品上奏响，除上述音品外，还有第四、九、十六、二十四品的自然泛音，但音质明显不如第五、七、十二、十九品通透。由于传统的古典吉他只有19～20个品，第二十四品实际上并不存在，所以需要在超出指板的音孔附近摸索找到泛音的位置。（如图12-1所示）

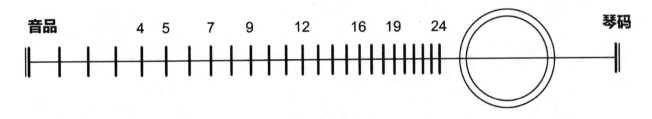

图 12-1 自然泛音的位置

自然泛音的演奏方法是使用左手任意手指第一指节的指肉，也就是手指斗（螺纹）突出或鼓起的部位轻轻贴在琴弦上，待右手拨响琴弦后迅速抬开。请注意，左手是在品柱的正上方触碰琴弦，而不是在平时按弦的位置（离音品很近的地方）。另外，左手触碰琴弦的手指要把握好动作，既不要下压琴弦导致泛音太闷，声音出不来，也不要没贴住琴弦，导致实音或杂音的出现。一般来说，右手在靠近琴码的位置拨弦可以获得更通透、更响亮的泛音。

左手触弦部位，即手指斗是泛音触弦的最佳位置。手指的其他部位也可以弹出泛音，但明显不如手指斗的效果好。（如图12-2所示）

第四品的泛音触弦点通常会靠近第三品一些，在品柱正上方触弦的话，声音反而不够通透。因此，在练习第四品泛音时可以留意触弦点的位置。

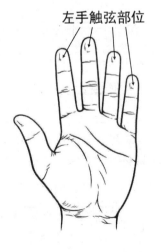

图 12-2 左手触弦部位

【自然泛音练习】左手分别使用 1、2、3、4 指练习下列自然泛音。

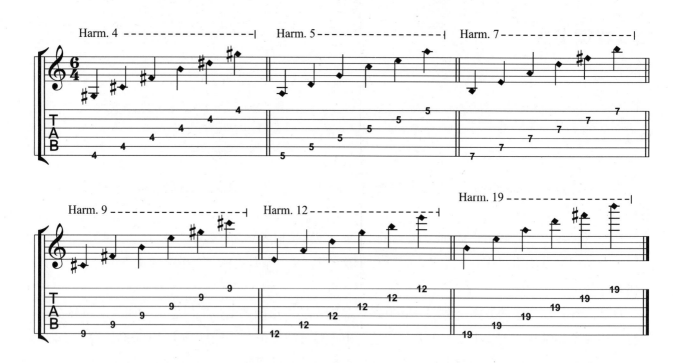

【柳贝特《索尔主题变奏曲》泛音变奏】使用自然泛音演奏。

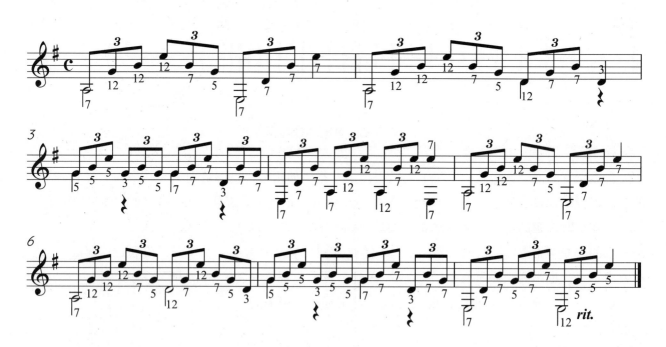

　　人工泛音，既可以在自然泛音的音品上使用右手单独完成泛音动作，也可以加上左手在任意一品上演奏泛音。在谱面上除了自然泛音的标记外，有时还会写 oct. 。具体方法是在左手按弦后，右手 i 指用手指斗的部位在相距十二个品的位置上轻轻贴住琴弦，并使用 m 指或 a 指（低音弦使用 p 指）拨弦，待琴弦拨响后迅速抬起 i 指。和自然泛音一样，要想得到最好的泛音音质，需要把 i 指手指斗的部位放在品柱的正上方触弦，要贴住琴弦而不是下压。右手其他手指拨弦时，i 指要保持稳定。（如图 12-3 所示）

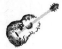

图 12 - 3　演奏高音弦、低音弦的人工泛音手型

【人工泛音练习】半音阶使用人工泛音演奏。除了空弦音在第十二品的自然泛音点上，其他音均要在相距十二个品的位置上弹奏人工泛音。

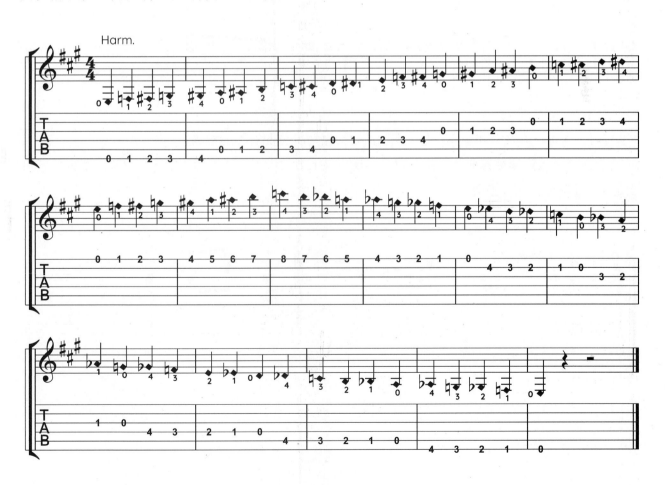

【横尾幸弘《樱花变奏曲》泛音变奏】使用人工泛音演奏，注意突出旋律。

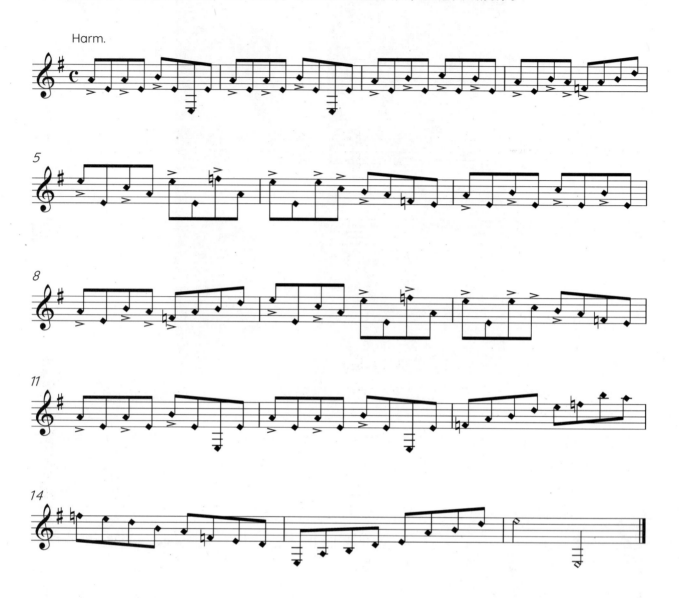

有时，人工泛音也会和实音一起出现，需要根据情况分配右手的指法。

【科斯特《波洛涅兹舞曲》开头】双音出现后，上方的人工泛音声部使用 a 指弹奏，下方低音声部使用 p 指或 m 指实音弹奏。

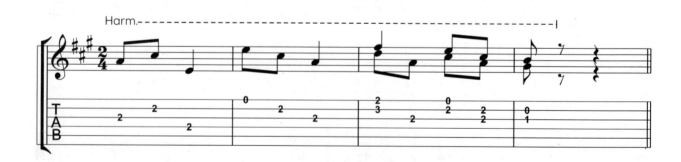

【帕格尼尼《随想曲第24号》泛音变奏】上方的人工泛音使用a指拨弦，下方的实音用p指拨弦。

12.2 拨弦奏法

拨弦奏法（pizzicato）也叫做闷音奏法，是模仿弓弦乐器右手拨奏的声音，在谱面上用 pizz. 表示。拨弦奏法分为左手、右手两种。

右手拨弦奏法，先用手掌侧面到小指的一侧贴住靠近琴桥的琴弦上，再用p指拨出闷音，有时也会加上 i 指或 m 指弹奏。（如图 12 - 4 所示）

值得注意的是，从演奏者的视角来看，如果手的位置偏琴码的左侧（音孔方向的一侧），贴住琴弦太多，就会捂住琴弦，导致声音太闷出不来；如果偏右侧，没贴住琴弦，也会让拨弦奏法失去其效果。所以，最佳的位置就是靠近下弦枕并贴住所弹奏琴弦的一部分。在演奏高音琴弦的拨弦奏法时，手型需要整体向下移动，确保处于最佳的位置。另外，p指多使用指肉拨弦可以更好地突出拨弦奏法的效果。

图 12 - 4　右手拨弦奏法

【p指拨弦奏法练习】

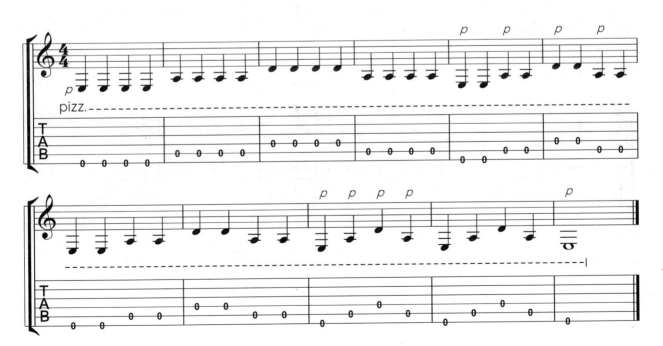

【ｐｉｐｍ拨弦奏法练习】常用于分解和弦或高低音交替的拨奏段落。

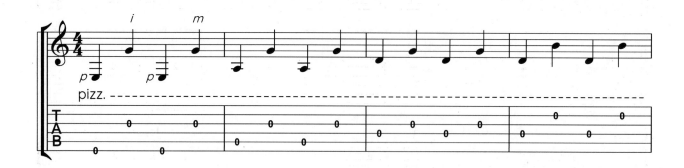

【《阿斯图里亚斯的传奇》尾声选段】使用ｐｉｐｍ或ｐｉ交替的指法弹奏。

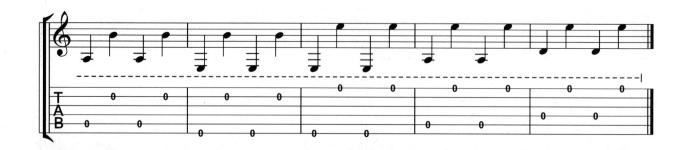

【半音阶拨弦奏法练习】使用ｐ指拨弦。演奏高音弦时，右手手型整体向下移动，继续使用ｐ指拨弦。

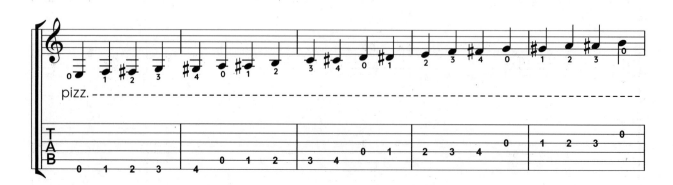

　　左手拨弦奏法是使用手指像自然泛音一样在品柱上方贴住琴弦，然后右手拨弦，发出闷音。和自然泛音不同的是，拨弦奏法可以使用指尖或指根接触琴弦，弹响后不要立即抬起手指，琴弦就像是被左手捂住了一样，其目的是避免发出实音或泛音。

　　需要注意的是，为了避免在一些音品上可能出现的泛音，左手触弦的手指可以适度下压琴弦，但不要将琴弦按到指板上发出实音。并且，左手的拨弦奏法不能演奏空弦音，所以，指法安排需要调整到其他琴弦上。

　　左手拨弦奏法也可通过半音阶进行练习，将原来的空弦音改为实音演奏。

【左手拨弦奏法＋半音阶练习】

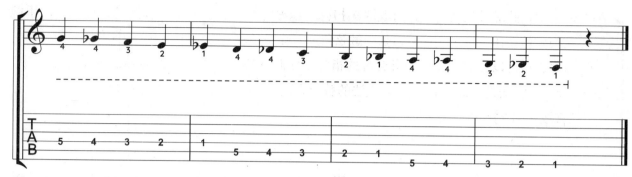

【帕格尼尼《随想曲第24号》左手拨弦奏法变奏】

12.3 扫弦、轮扫

扫弦（strumming）是弹拨乐器特有的演奏技术，适合展现热烈奔放、欢快激昂的音乐风格。扫弦动作分为向下扫弦和向上扫弦。谱面标记时，箭头朝上"↑"代表从低音弦到高音弦的向下扫弦，箭头朝下"↓"代表从高音弦到低音弦的向上扫弦。

最常见的扫弦方法是使用食指和拇指（i、p指）交替的方式。p指捏住i指第一指节侧面靠前的位置上，呈十字交叉的手型，模拟拿拨片扫弦的方式。向下扫弦使用i指偏右侧的指甲，向上扫弦使用p指偏左侧的指甲。（如图12-5所示）

图12-5 扫弦动作

　　完整的一组扫弦练习包括向下、向上两次扫弦。练习时注意手腕的放松和摆动，可以借助手腕的力量完成扫弦的动作。同时，调整扫弦的触弦角度，确保可以覆盖到所要演奏的琴弦。

　　在练习时，也可以尝试中指和拇指交替的指法，即向下扫弦"↑"使用 m 指，向上扫弦"↓"使用 p 指。m p 指法是前面提到的 i p 指法的替换方式，有的人更适合使用这种指法组合。

【空弦扫弦练习1】匀速倍速练习。

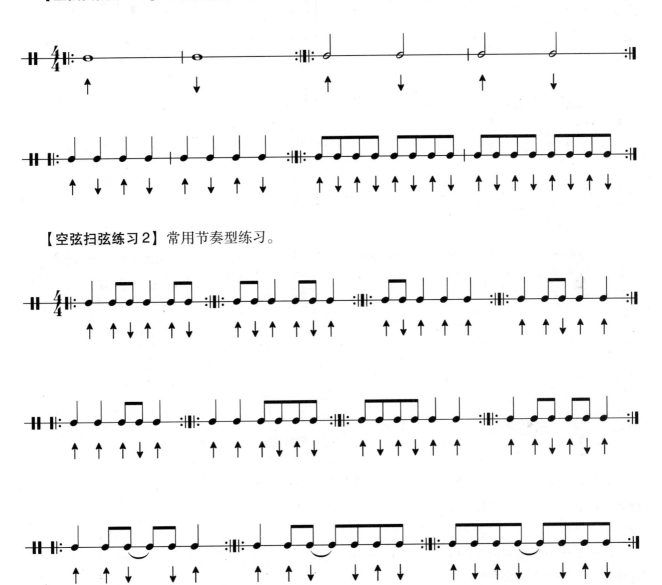

【空弦扫弦练习2】常用节奏型练习。

　　除了 i p 和 m p 的指法，有时也会使用同一根手指上下扫弦的方式，一般是用 i 指或 p 指，上述练习也可以使用此种指法练习。

　　在弗拉门戈吉他中，扫弦的种类更加丰富多变，有各种各样的指法组合，出现了**轮扫**（rasgueado），如 p a i a m i p e a m i i 等。这些指法在古典吉他弗拉门戈风格的曲目中也会用到，对手指的独立性、扫弦的节奏和力度均衡要求较高。

【轮扫指法练习】

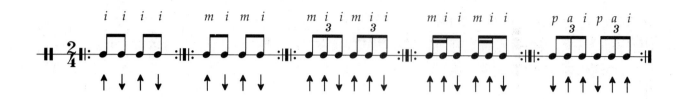

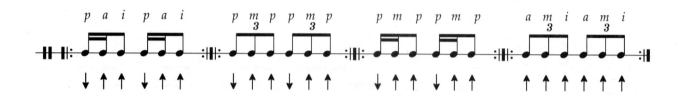

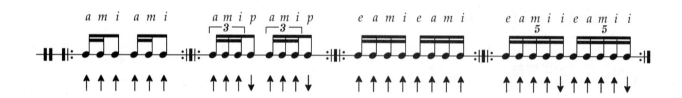

　　扫弦还可以结合和弦一起练习，可以参考"1.4.4 和弦图"的相关内容，也能让练习更实用、更具趣味性。

12.4　大鼓、小鼓奏法

　　大鼓奏法（tambora）是在吉他上模仿大鼓低沉且有规律的敲击声，伴随旋律、和声一起出现。方法是以 p 指第一指节靠近左侧指甲的部位为着力点，转动手腕，并借助手腕和手臂的重力敲击琴码偏内侧（下弦枕左侧）的位置，从而使 4～6 根琴弦共鸣，并发出"轰隆隆"低沉的敲击声。

　　大鼓奏法的旋律通常在高音弦上，所以，拇指指甲的触弦位置需要尽可能地敲奏出清晰的旋律线条。（如图 12-6 所示）

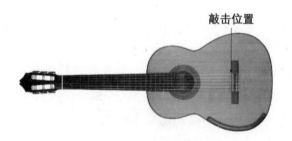

图 12-6　大鼓奏法的敲击位置

【大鼓奏法练习】

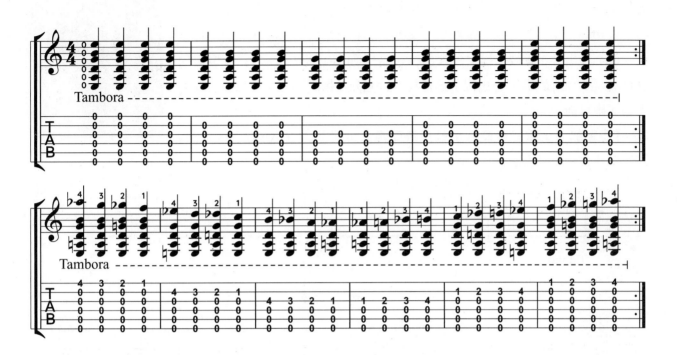

【泰雷加《大霍塔舞曲》大鼓奏法变奏】

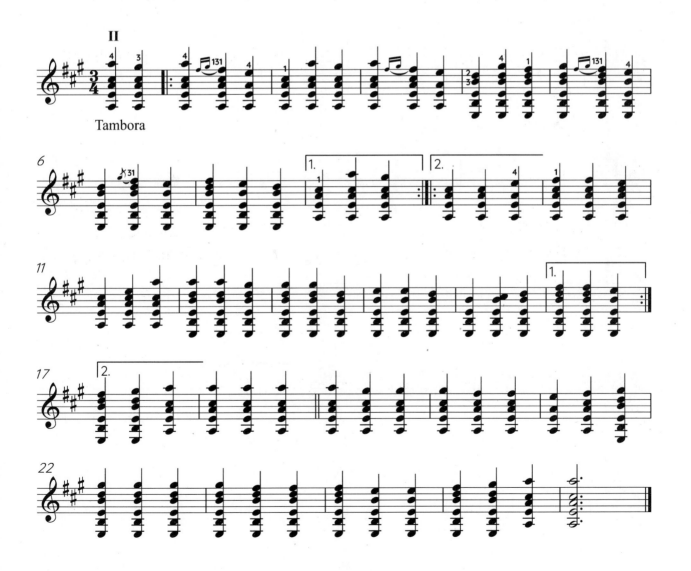

小鼓奏法是在吉他上模拟小军鼓的声响，在谱面上也使用"tambora"做标记，符头用"×"表示。小鼓奏法是将6弦叠在5弦上交叉，用左手手指（一般是1指）按住两根琴弦的交叉处，然后再用右手一次性拨响两根琴弦，就会发出像小军鼓一样"沙沙的"声音（如图12－7所示）。在泰雷加创作的《大霍塔舞曲》中出现了这种技术，充分发掘了吉他在音响和表现力上的无限可能。

【泰雷加《大霍塔舞曲》小鼓奏法变奏】低音5、6弦使用小鼓奏法，高音旋律使用小号奏法。

图12－7　小鼓奏法

12.5 木管奏法

木管奏法，也称单簧管或长笛奏法，是使用吉他模仿木管乐器单簧管或长笛音色的一种奏法。右手在靠近指板的音孔附近、每个音的 1/2 泛音点处拨弦，可以模仿单簧管或长笛圆润、温暖的音色。在谱面上使用 Cl. 表示。

【泰雷加《大霍塔舞曲》木管奏法变奏】

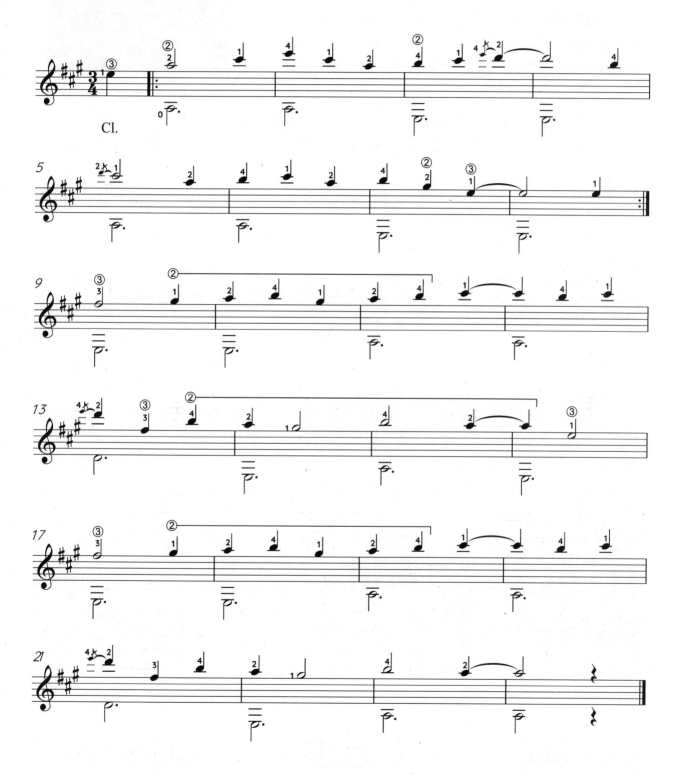

12.6　铜管奏法

铜管奏法，也称小号或长号奏法，是模仿铜管乐器小号或长号音色的一种奏法，在高音弦演奏像小号，在低音弦演奏像长号，谱面上有时用 Cor. 表示。通常是将右手置于靠近琴码的位置上拨弦，手型偏右侧，手腕与琴弦呈近似于垂直的角度。使用不靠弦的方式拨弦，拨弦的一瞬间要有一点点压弦，可以使音色更加饱满、有力。吉他大师塞戈维亚经常使用这种拨弦方式做音色对比，这种方式所发出的声音嘹亮，充满了金属声的质感。（如图 12 - 8 所示）

图 12 - 8　塞戈维亚的右手手型[①]

泰雷加《大霍塔舞曲》小鼓奏法变奏中的高音就是使用小号奏法演奏，详细谱例请回看 12.4 中小鼓奏法的相关内容。除此之外，在《大霍塔舞曲》中还有一个连接段可以使用铜管奏法。（见谱例 12 - 1）

[谱例 12 - 1] 泰雷加《大霍塔舞曲》选段。

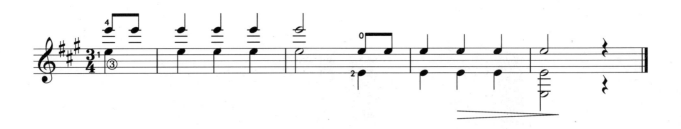

音乐术语 *metálico* 意为似金属声的，使用和铜管奏法几乎一样的方式演奏，在靠近琴码处拨弦，手型要正。不过指甲使用的部位更多，音色要更薄、更尖锐一些，能与普通音色形成反差，多用于现代曲中。（见谱例 12 - 2）

[谱例 12 - 2] 阿萨德《卡里欧卡幻想曲》选段前 4 小节。

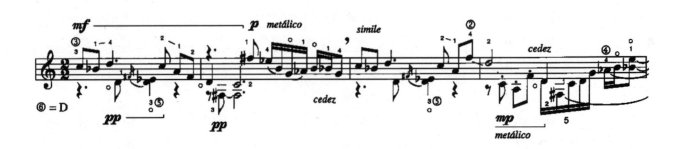

① 图片源自 https：//commons. wikimedia. org/wiki/File：Andr% C3% A9s_Segovia_(1962). jpg。

13　音色训练

和其他乐器相比，吉他最具魅力、最与众不同的地方就在于它的音色，甚至每一把吉他的音色都是独一无二的。尽管不同的吉他在木料、品质和做工上有优劣之分，但是通过长期的训练，都可以演奏出每把吉他所能呈现出的最佳的音色，即圆润、饱满、通透、远达性好的音色。

13.1　控制音色的要素

在"2　右手拨弦的技巧"中有拨弦动作、触弦位置、指甲修剪等相关内容的介绍，这些要素都与音色息息相关。其中，压弦的使用至关重要。所以，在开始找音色的时候需要先从靠弦入手。一方面，靠弦的压弦比较充分，容易弹出结实、饱满的音色；另一方面，靠弦的发力点集中在大关节上，拨弦动作简单稳定，易于上手。

触弦角度，即右手顺着手臂的方向与琴弦斜交，手指放松且自然弯曲，与琴弦的角度是向左偏转 30～45 度（如图 13－1a 所示）。某些演奏者手腕向右偏转，与琴弦呈近似于直角的角度（如图 13－1b所示），这样的手型不利于弹出好的音色。

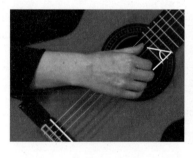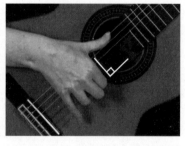

a b

图 13－1　右手触弦角度

指甲触弦位置，是在 10～11 点方向，也就是偏左侧一点的地方接触琴弦，这是由触弦角度和手型的方向所决定的（如图 13－2 所示）。因此，在指甲修剪时，比较主流的方式是将指甲左侧触弦的部位稍稍修短一点，指甲型整体看起来稍向右偏。这样可以增大指肉的接触面积，从而弹奏出更结实、饱满的音色，并且拨弦过程更加顺滑，不容易卡弦。

拨弦方向，在触弦角度合适的情况下，手指大关节带动小关节向内侧弯曲（手臂的方向）拨弦即可。如果在某些情况下触弦角度达不到要求，也可以尝试使用左侧的触弦部位稍稍向上提（往低音弦方向）的拨弦动作。这个动作发生在放弦的一瞬间，拨弦后手指的大方向依然是向内侧弯曲为主，整个过程就像是在琴弦上划了一道弧线（如图 13－3 所示）。需要留意的是，向上的动作不宜过多，否则拨弦动作会不自然。

图13-2 指甲的触弦位置

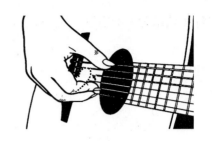

图13-3 右手的拨弦方向

以上内容只是掌握音色的一般方法和标准，我们还要根据自己的实际情况来调整指甲型、拨弦动作、触弦位置等。掌握音色是一种演奏技能，在曲目中要根据音乐表达的需要灵活使用不同的音色呈现，在需要好音色的地方可以做到信手拈来。演奏者也可以在长期的音色训练中不断发掘，形成有自己风格的音色。

13.2　音色练习

先单独在每根空弦上练习 i、m、a 指的靠弦。一般来说，m 指指肉较厚且力量足，比较容易找到结实、饱满的音色。所以，可以先从 m 指开始练习，再练习 i、a 指。当靠弦音色比较稳定了之后，再练习不靠弦。

【空弦单指练习】分别使用 i、m、a 手指反复单练，一次靠弦、一次不靠弦，尽量让不靠弦的音色接近靠弦的音色；然后，再在其他琴弦上练习。

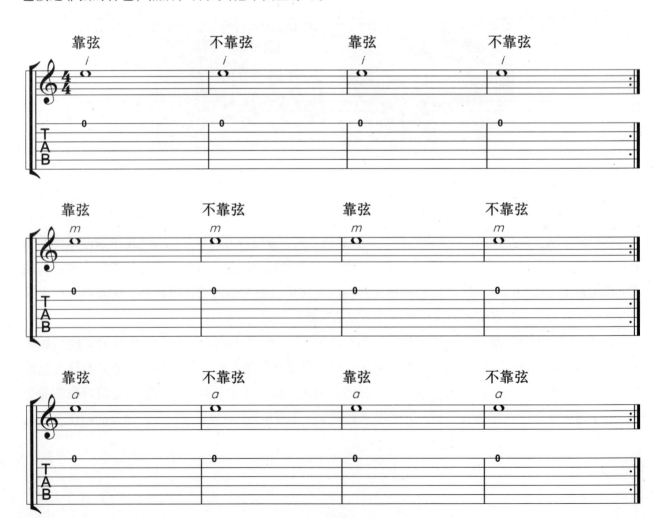

【手指交替拨弦练习】使用 i m，m a，i a 指法，一组靠弦、一组不靠弦，尽量统一每组的音色和音量。

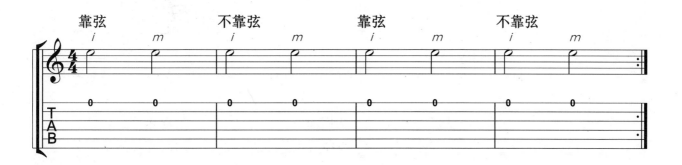

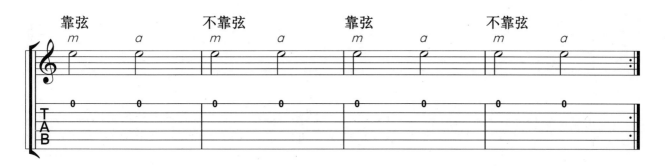

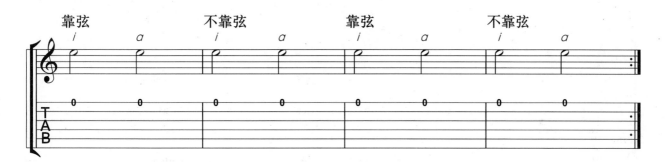

熟练之后，可以加快速度练习，每种指法靠弦和不靠弦的音色、音量要统一。

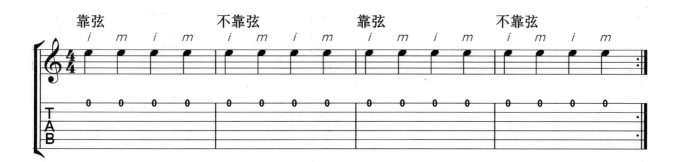

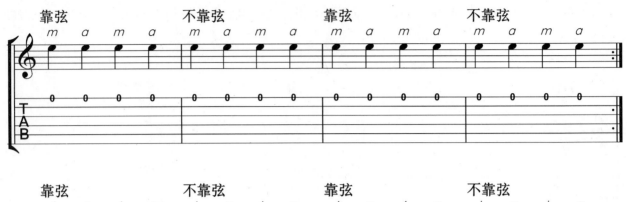

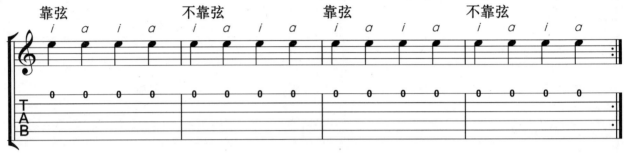

【《小星星》练习】分别使用 i m, m a, i a 三种指法练习，一句靠弦、一句不靠弦。不靠弦的音色、音量要尽量做到和靠弦一样。

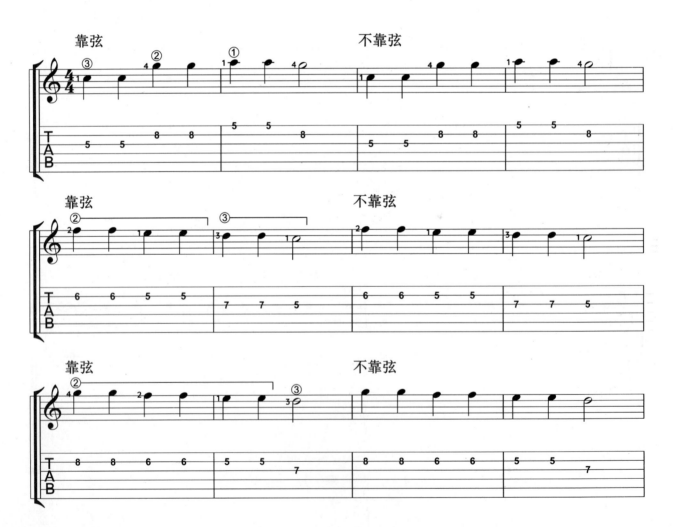

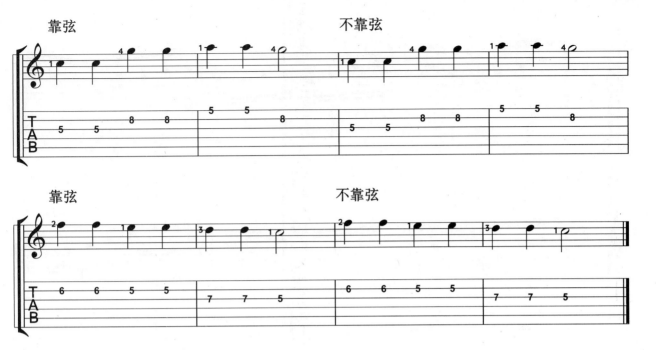

同样的练习也可以应用在其他把位上，相关内容参照"9　揉弦"中的高音《小星星》练习。

13.3　配套练习

【泰雷加《音色曲》选段】每个小节的第一个音使用 a 指拨弦，并统一 a 指的音色。

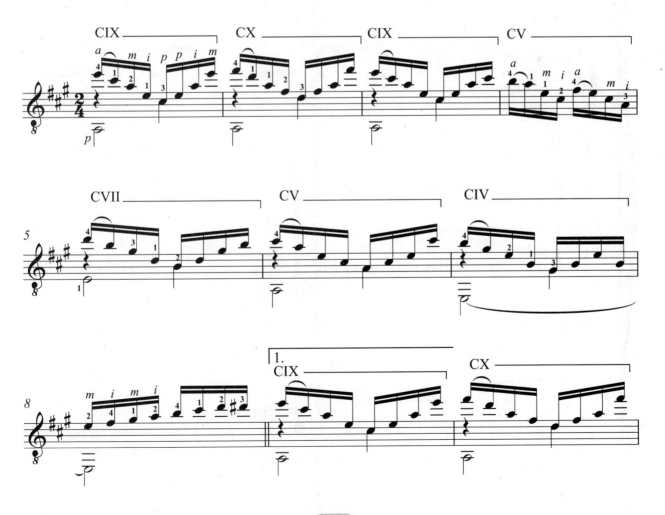

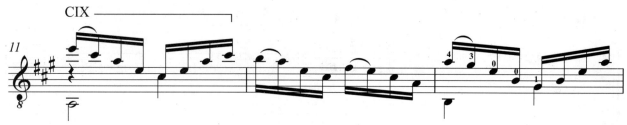

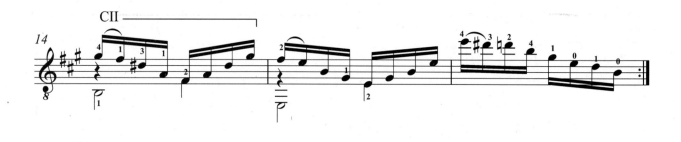

【**泰雷加《小步舞曲》**】音阶式旋律使用 i　m 指交替的指法，音色保持统一。

【索尔《练习曲第17号》】注意高音旋律的音色，使用 m 指或 a 指拨弦，可以连用。

【巴里奥斯《大教堂》第一乐章】a 指使用靠弦演奏 1 弦的旋律，并统一 a 指的音色。

【雷冈蒂《练习曲第 8 号》】注意高音旋律的音色和换把，根据和弦功能和色彩的变化使用不同的音色。

D.C. al segnole poi il Finale

189

参 考 文 献

［1］陈志. 古典吉他技巧训练与音乐表现教学法［M］.杭州：浙江教育出版社，2022.

［2］陈志. 古典吉他基础教程［M］.北京：人民音乐音像出版社，2001.

［3］陈志. 古典吉他技巧与表现［M］.北京：东方出版社，1993.

［4］何青. 古典吉他学习要诀：初级篇［M］.哈尔滨：北方文艺出版社，2018.

［5］卡佩尔. 卡佩尔古典吉他初级教程［M］.张泽亮，译. 桂林：广西师范大学出版社，2020.

［6］卡佩尔. 卡佩尔古典吉他进阶教程［M］.张泽亮，译. 桂林：广西师范大学出版社，2020.

［7］索尔. 索尔吉他教程［M］.何青，译. 上海：上海音乐出版社，2021.

［8］泰南特. 跳动的尼龙［M］.宋守尧，译. 上海：上海音乐出版社，2016.

［9］孙绚绚. 中国著名古典吉他教育家陈志教授及其教学方法的初步探讨［D］.北京：中央音乐学院，2012.

［10］CARLEVARO A. Right hand technique［M］.Buenos Aires：Barry Editorial，1966.

［11］GLISE A. Classical guitar pedagogy：A handbook for teachers［M］.Fenton：Mel Bay Publications，1997.

［12］PALMER M. The virtuoso guitarist，vol. 1：A new approach to fast scales［M］.Tucson：MP Music，2011.

［13］PARKENING C. The christopher parkening guitar method，vol. 1 & 2：The art and technique of the classical guitar［M］.Milwaukee：Hal Leonard，1997.

［14］SHEARER A. Learning the classical guitar：Part one［M］.Fenton：Mel Bay Publications，1990.

［15］TYLER J，SPARKS P. The guitar and its music：From the renaissance to the classical era［M］.Oxford：Oxford University Press，2002.

附录1 简单乐曲

小 蜜 蜂

快 乐 先 生

右手三根弦练习

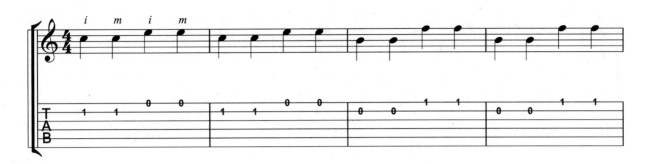

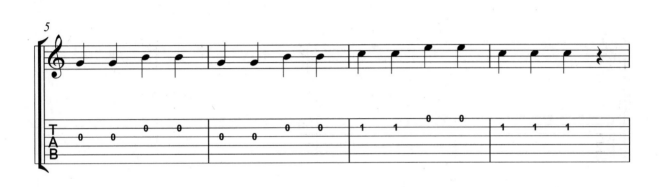

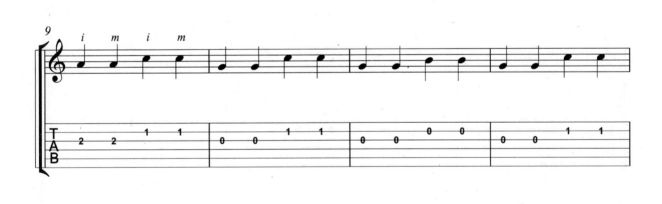

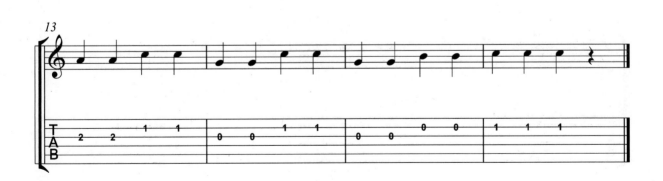

古典吉他演奏指南

欢 乐 颂

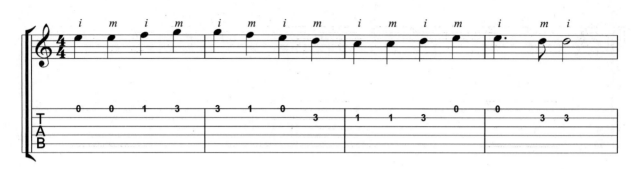

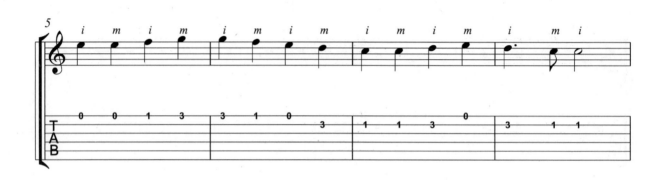

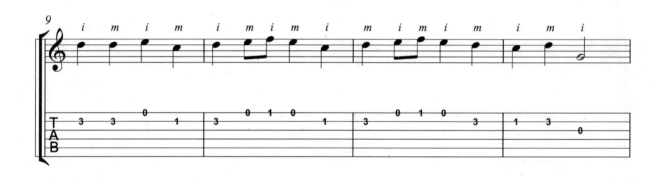

铃儿响叮当

D.C. al Fine

雪　绒　花

送　别

永远同在

《千与千寻》主题曲

古典吉他演奏指南

绿　袖　子

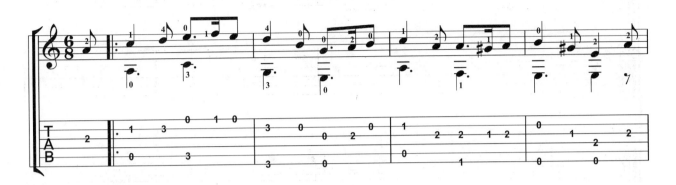

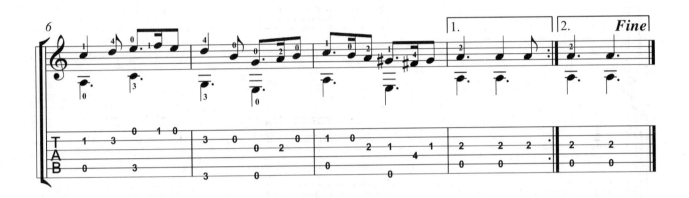

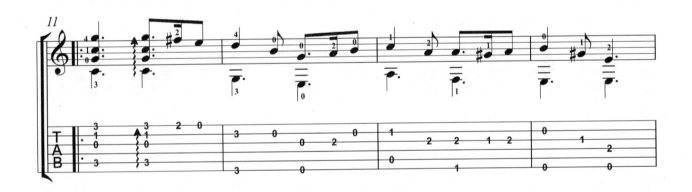

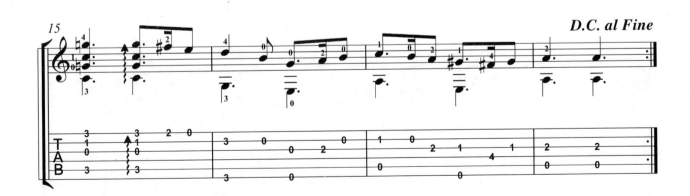

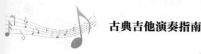

爱的罗曼斯

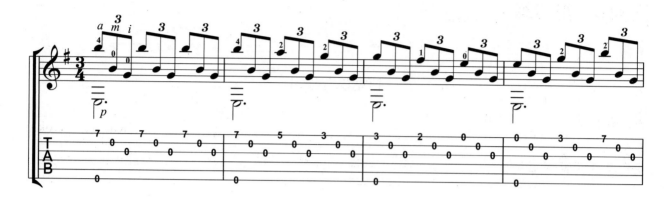

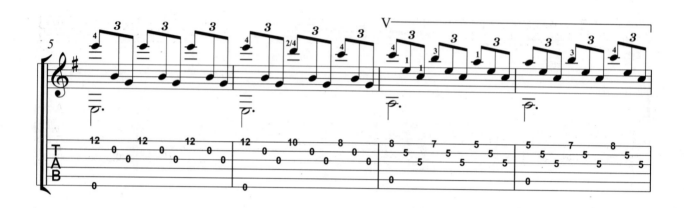

附录 2　视奏练习

捷克视奏练习

Hrály Dudy

Jede Postovsky Panácek

Vyletela Holubicka

Mel Bay's Folio of Easy Classic Guitar Solos 节选

The River

卡斯尔

The Lake

索尔

Guitarra

阿瓜多

Moderato ♩ = 108

Small Stream

索尔

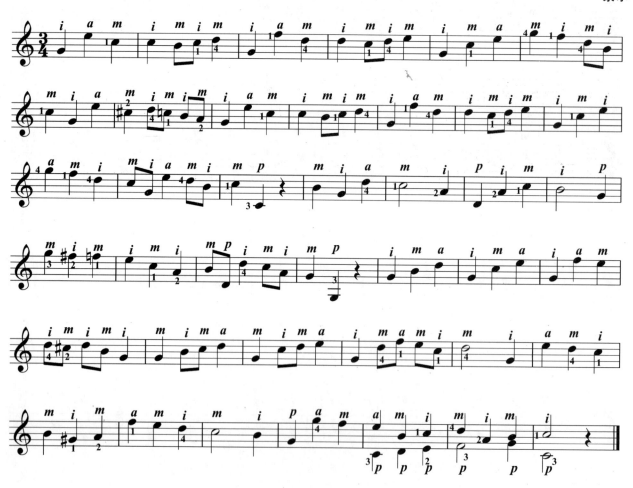

Waltz

卡莱加里

Chico

索尔

三度音程练习曲①

朱利亚尼

① 使用 p i p m 指法。

六度音程练习曲①

朱利亚尼

① 使用 p i p m 指法。

八度音程练习曲①

<div align="right">朱利亚尼</div>

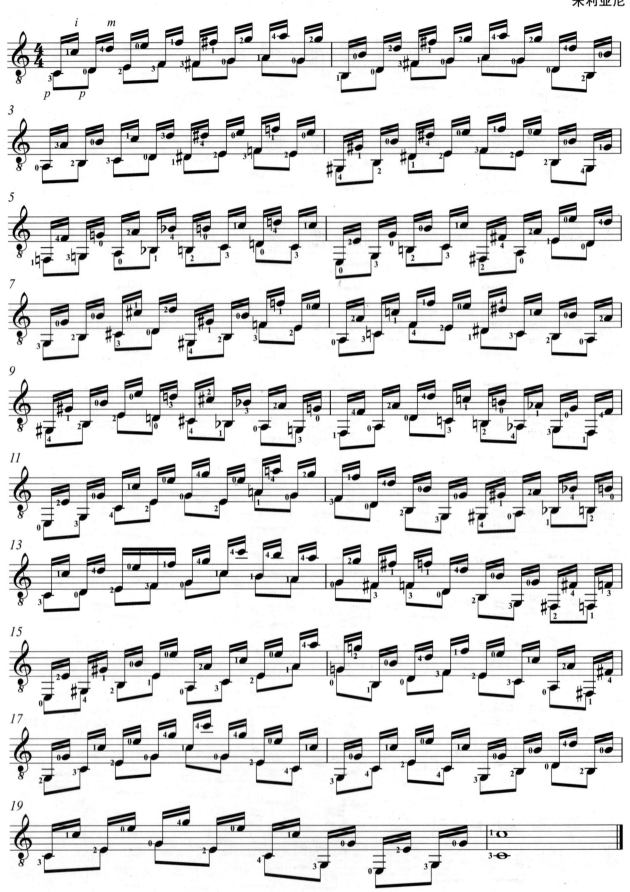

① 使用 p i p m 指法。

十度音程练习曲①

朱利亚尼

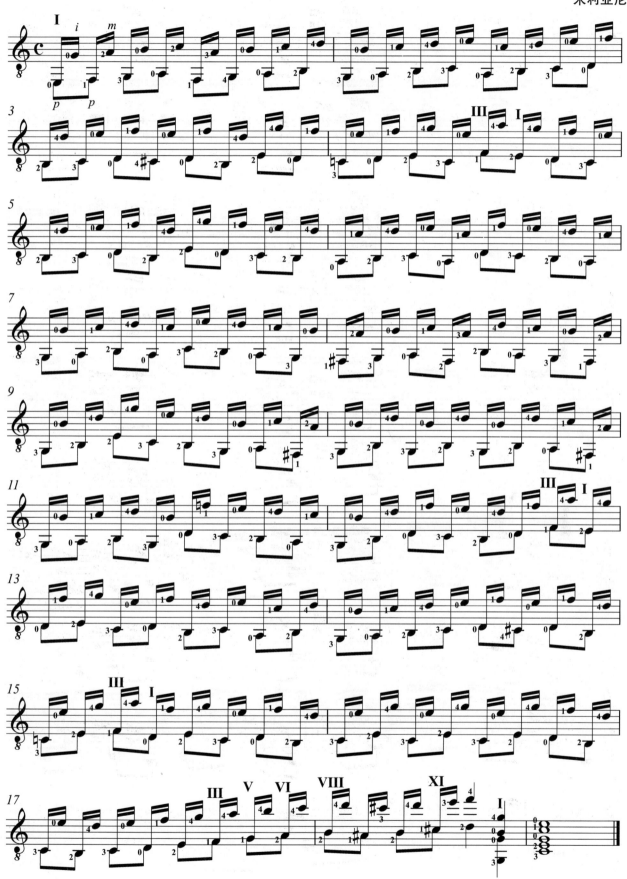

① 使用 p i p m 指法。

练习曲第 8 号①

朱利亚尼

Allegro

① 使用 p i p m 指法。

庄严的终曲①

<div align="right">朱利亚尼</div>

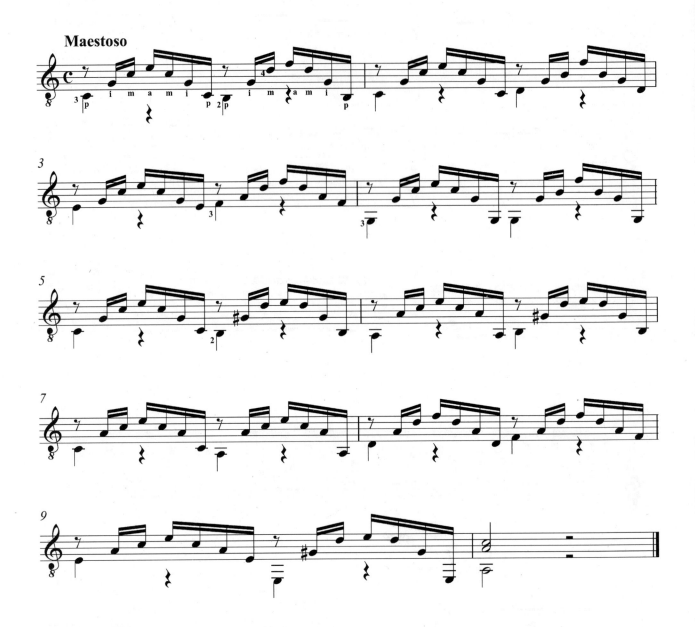

① 使用 p i m a m i 指法。

随想与回旋曲①

<div align="right">朱利亚尼</div>

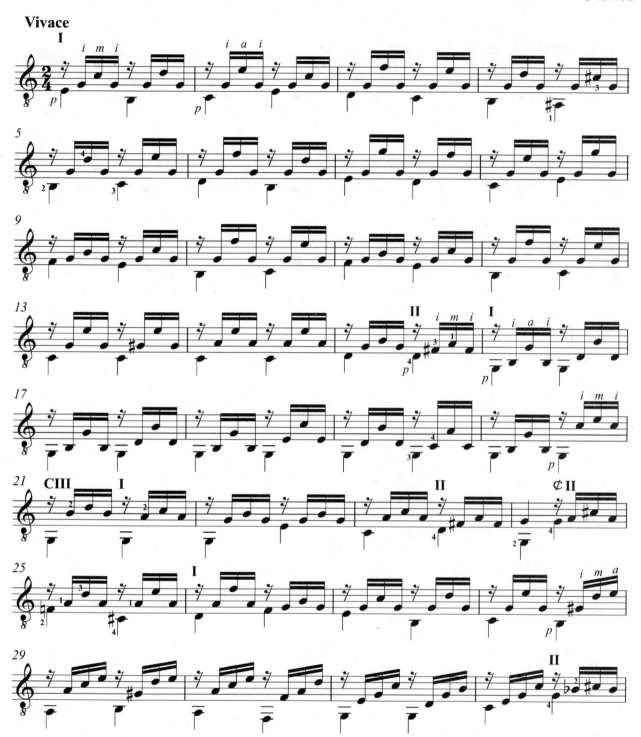

① 使用 p i m i，p i a i，p i m a 混合的指法。

练习曲第2号①

<div align="right">卡尔卡西</div>

① ｍａｍａ指法可用ｉｍｉｍ指法替换。

附录3　进阶乐曲

Estudio inspirado en J. B. Cramer

泰雷加

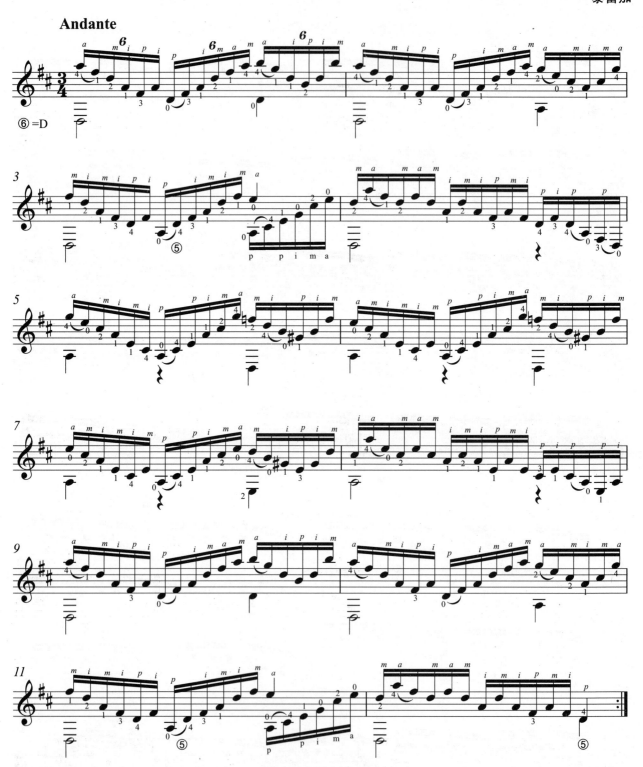

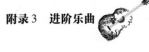

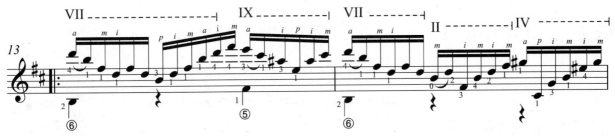

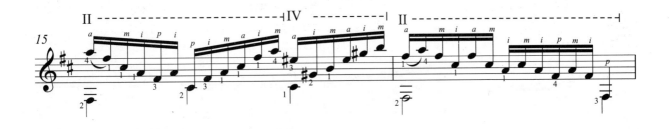

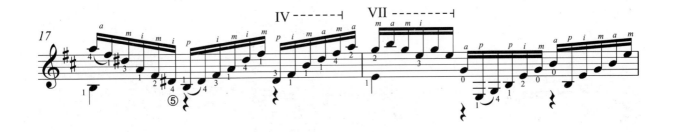

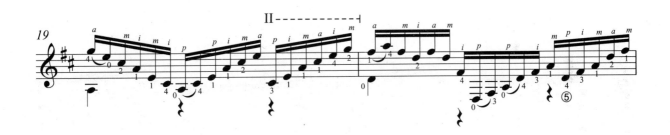

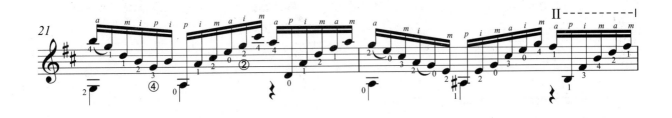

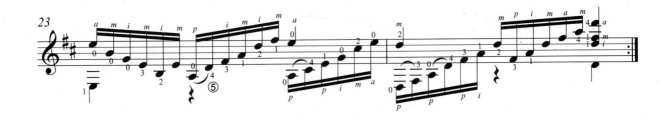

La Mariposa

泰雷加

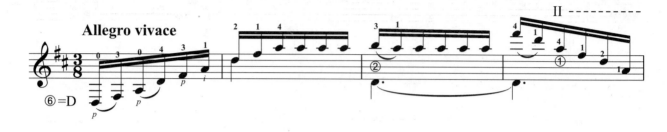

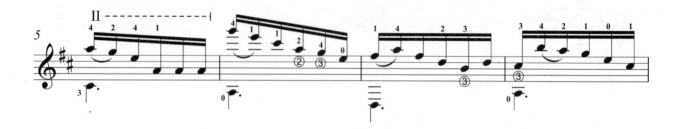

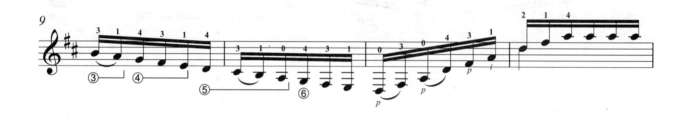

速度练习曲

泰雷加

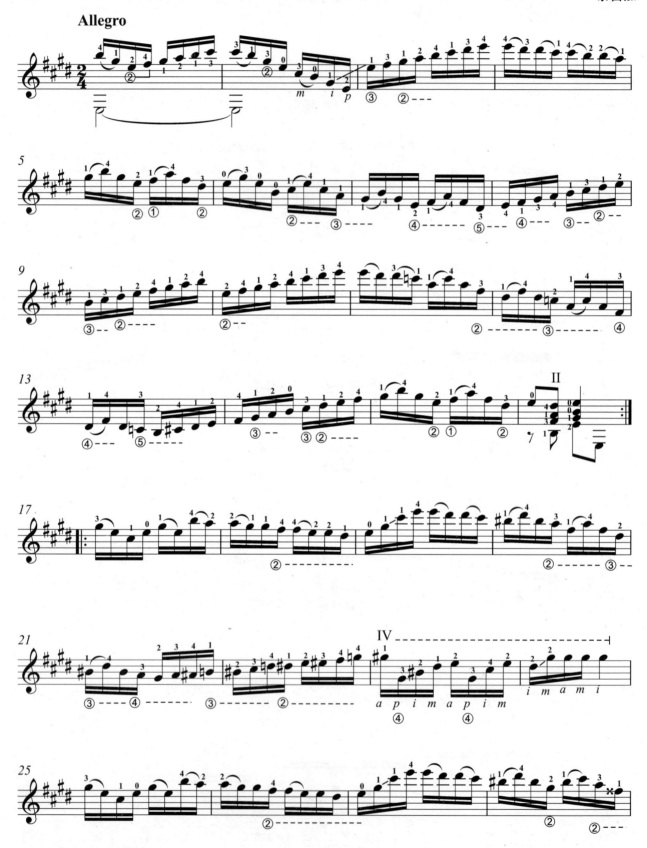

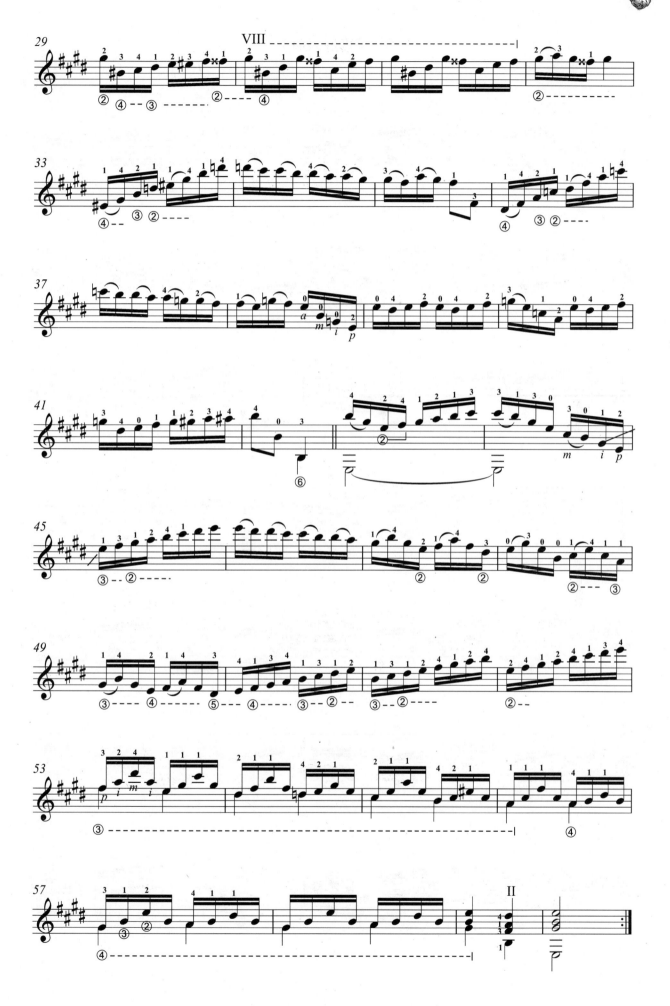

音乐会练习曲第1号

巴里奥斯

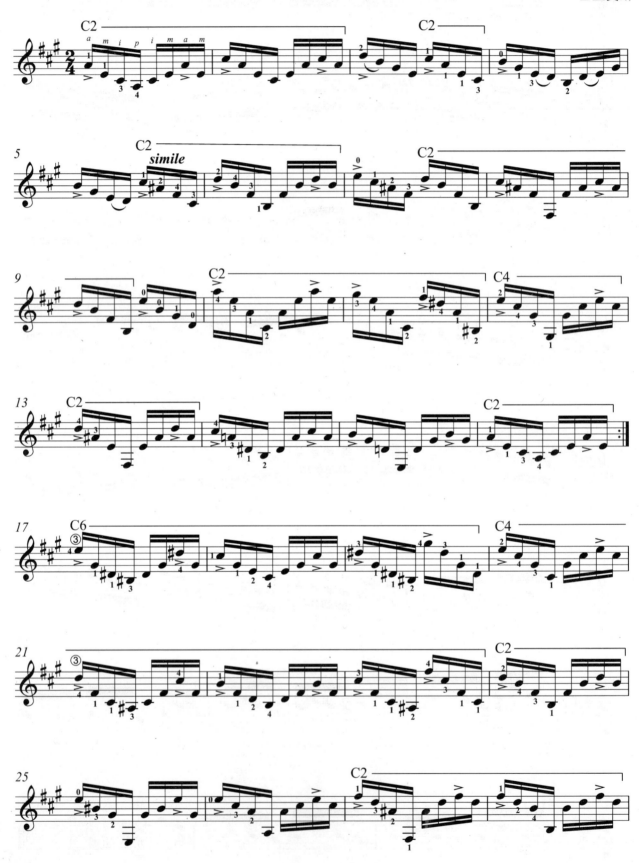

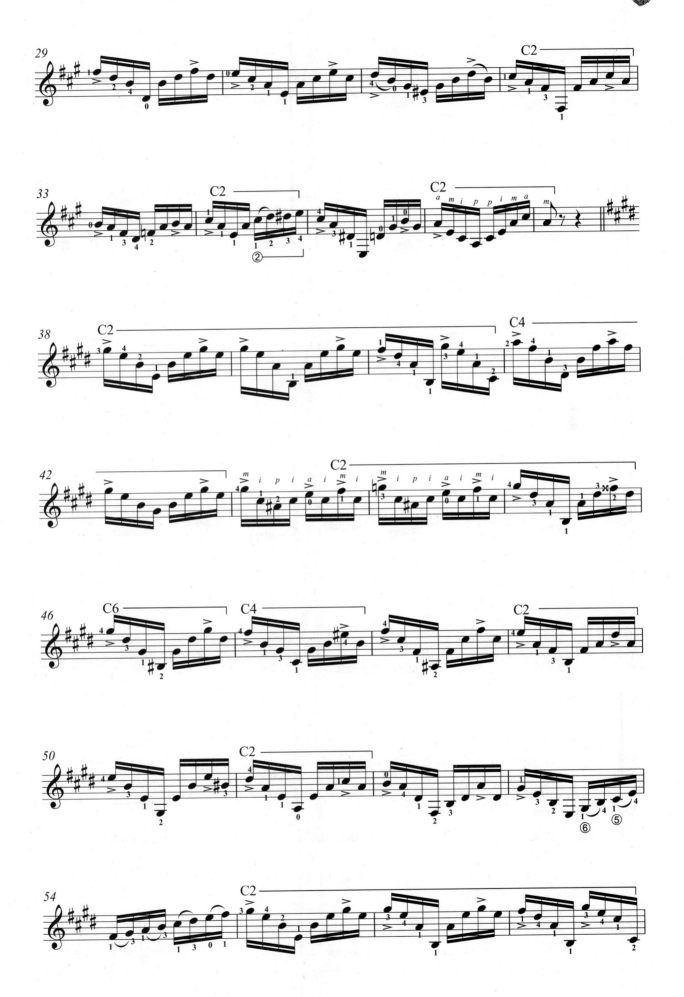

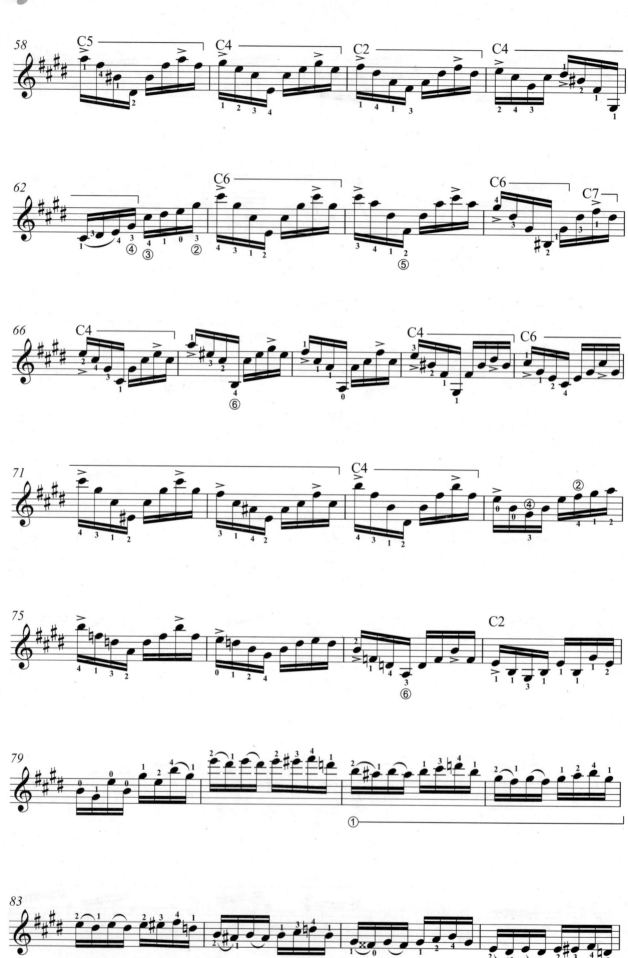

音乐会练习曲第 2 号

巴里奥斯

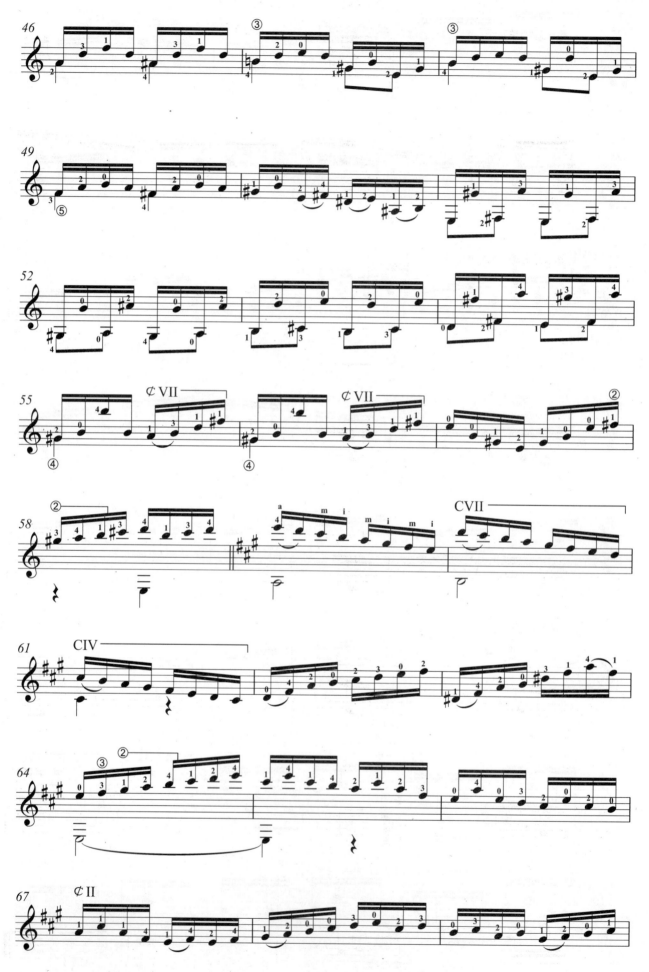

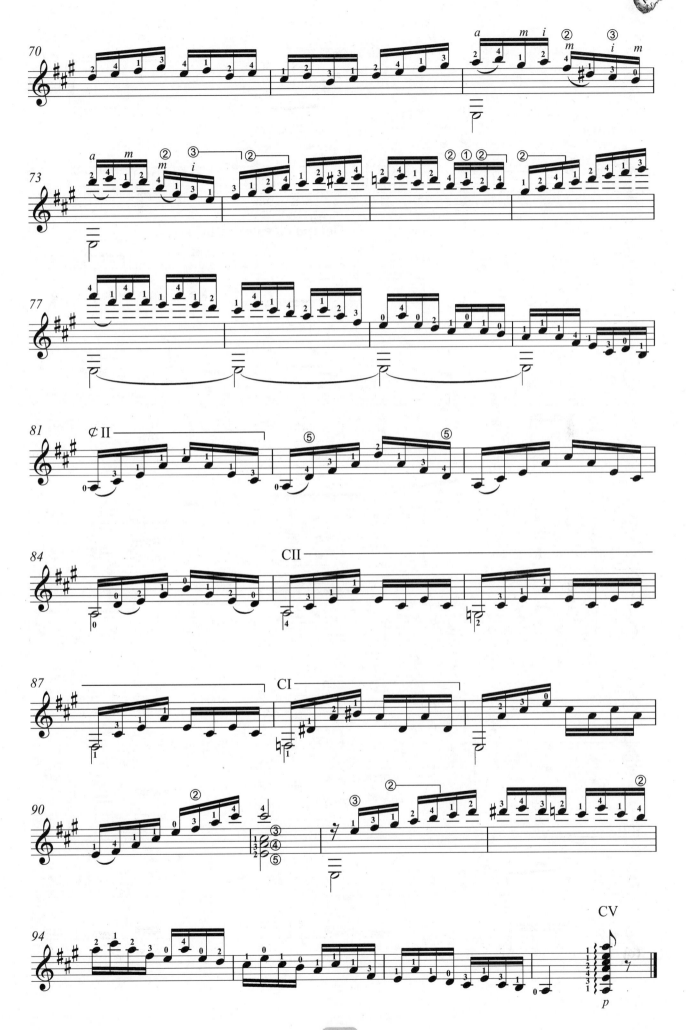

华尔兹第4号

巴里奥斯

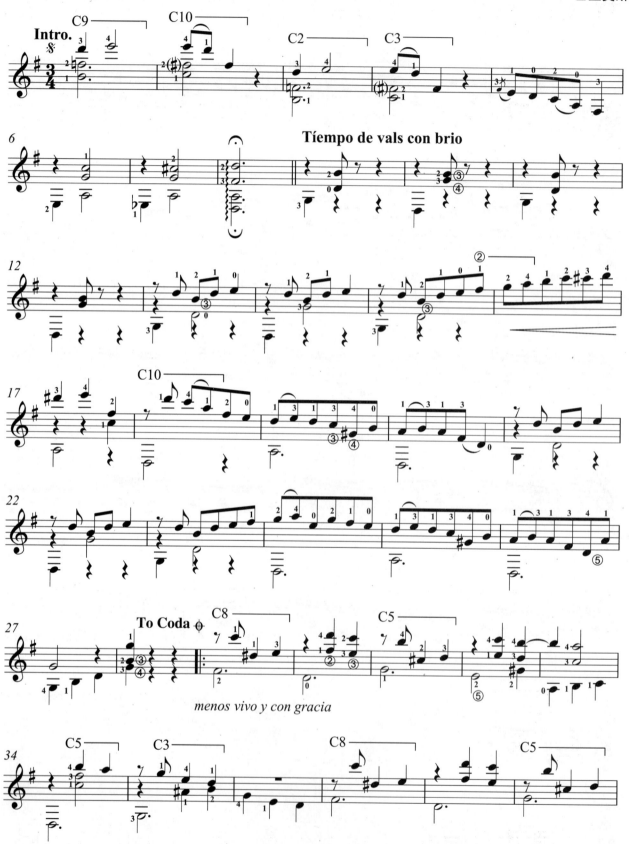

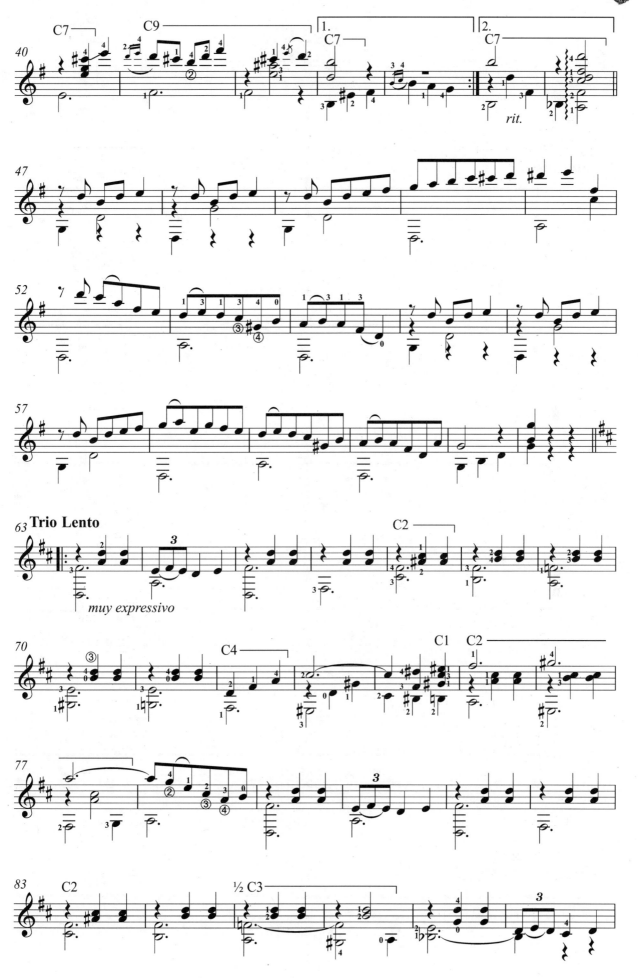

Coda

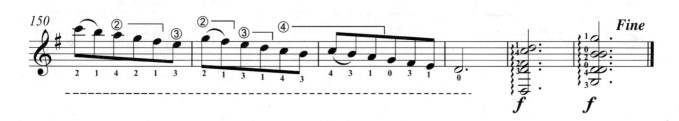

练习曲第1号

维拉·罗伯斯

Allegro non troppo

simil no baixo

练习曲第2号

维拉·罗伯斯

华尔兹练习曲第1号

巴里奥斯